世上沒有
純粹的黑

— 芙烈達的烈愛人生 —

CLAIRE BEREST
克萊兒・貝列斯特

許 雅 雯 譯

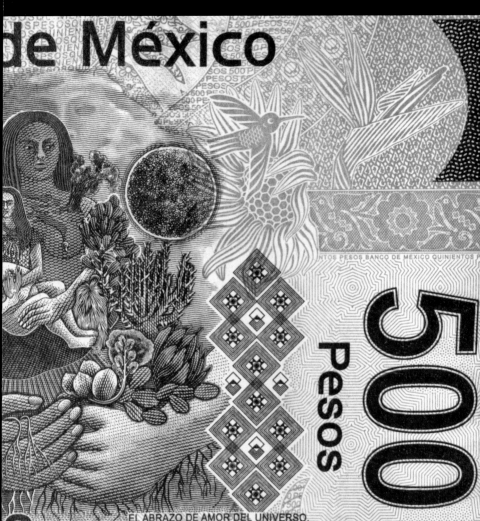

de México

EL ABRAZO DE AMOR DEL UNIVERSO,
LA TIERRA (MÉXICO), YO, DIEGO Y EL SEÑOR XÓLOTL

500
Pesos
500

印在墨西哥五百元披索鈔票
上的 20 世紀代表性畫家：
芙烈達‧卡蘿。

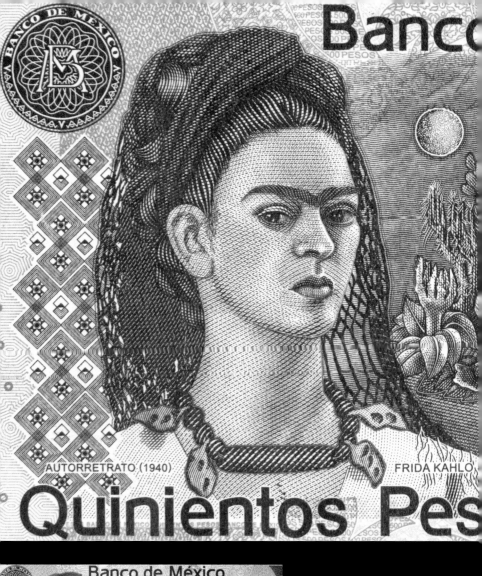

BANCO DE MÉXICO

Banco

AUTORRETRATO (1940)

FRIDA KAHLO

Quinientos Pes

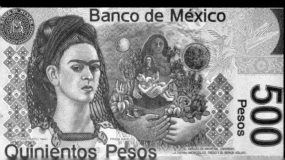

Banco de México

500 Pesos

AUTORRETRATO (1940)

FRIDA KAHLO

Quinientos Pesos

EL ABRAZO DE AMOR DEL UNIVERSO,
LA TIERRA (MÉXICO), YO, DIEGO Y EL SEÑOR XÓLOTL

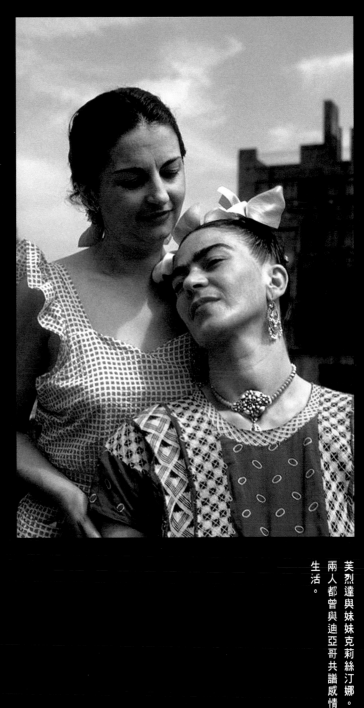

芙烈達與妹妹克莉絲汀娜。兩人都曾與迪亞哥共譜感情生活。

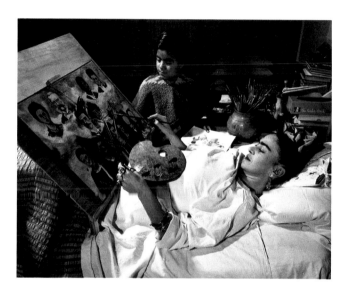

在時時刻刻都疼痛不已的病榻上，芙烈達潛心作畫。

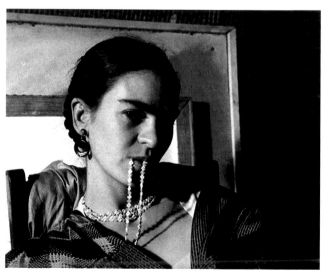

攝於美國，芙烈達即將回歸墨西哥前。

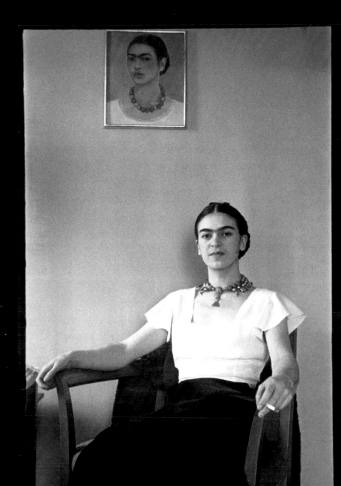

芙烈達與自己的自畫像。

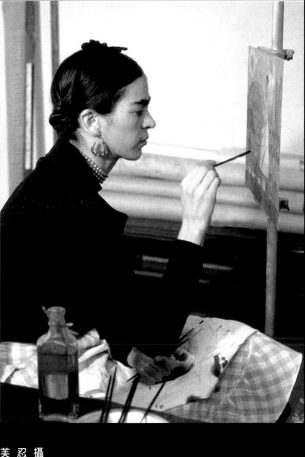

攝於底特律。
忍受著懷孕的嚴重不適
芙烈達的作畫數度停擺

Das Bild entstand während der Trennung von Diego Rivera. Der Kolibri ist in Mexiko ein Hoffnungssymbol und wird dem aztekischen Sonnengott zugeordnet. Er hängt wie Jesus mit ausgebreiteten Schwingen bzw. Armen tot von einer Dornenkette, die Kahlo blutige Wunden in den Hals schneidet, ein Hinweis auf die christliche Leidensgeschichte. Ihr Affe Caimito de Guayabal, ein Geschenk von Rivera, schnürt das Dornengestrüpp noch enger zusammen und vertieft die Wunden. Eine schwarze Katze, vielleicht eine Unglücksbotin, lauert hinter ihr, wie zum Sprung ansetzend. Die blumenartigen Schmetterlingswesen stehen in der Mythologie für Verwandlung und Neuanfang.

The painting was made during the separation from Diego Rivera. In Mexico the humming-bird as a symbol of hope is associated with the Aztec sun god. The dead bird hangs like Jesus with its wings, or rather, arms stretched out from a chain of thorns that cuts bloody wounds in Kahlo's neck, a clear reference to the Passion of Christ. Her monkey Caimito de Guayabal, a gift from Rivera, ties the thorny necklace even tighter and deepens the wounds. A black cat, perhaps an omen of misfortune, lurks behind her, ready to leap. In mythology, the flower-like butterfly creatures symbolize transformation and new beginnings.

Frida Kahlo

◀ 110

Autorretrato con collar de espinas y colibrí, 1940
Selbstbildnis mit Dornenhalsband /
Self Portrait with Thorn Necklace and Hummingbird

Öl auf Leinwand / *Oil on canvas*
Collection of Harry Ransom Center,
The University of Texas at Austin, Nickolas Muray Collection of Modern Mexican Art

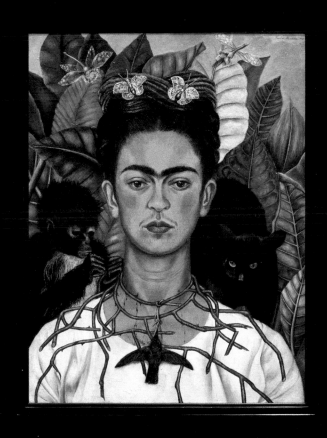

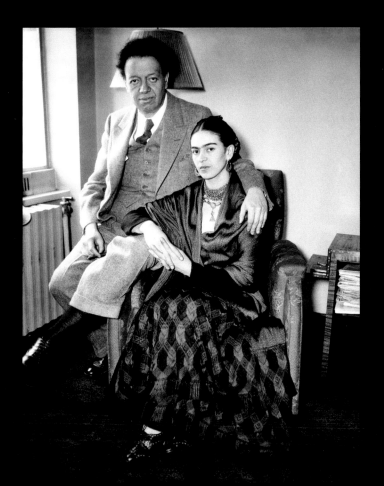

芙烈達與迪亞哥合照

獻給阿爾貝立克，我的天、我的命

當然也獻給哥亞爾東（Gayardon）的芙烈達

我想畫出你，但在模糊的意識中，我的顏色過於貧乏。（明明有那麼多！）把我此生的最愛具體地畫出來。

— 一九五三年，芙烈達·卡蘿
寫給迪亞哥·里維拉的信

用文學表達內在的聲音，並定義它的強度是一件可怕的事，所以，如果我發出的不是內心的聲音，而是破鐘的聲音，那也不是我的錯了。

— 一九三八年，芙烈達·卡蘿
寫給艾拉·沃爾芙的信

人生的ＣＭＹＫ：不同色彩光譜裡綻放各異面向的烈愛生活

吳東龍——
作家、
設計美學觀察家

凡看過墨西哥女畫家芙烈達・卡蘿的照片，就不可能忘得了她那招牌的一字眉、鬍鬚、鮮豔的衣著，極具特色與魅力的個人風格；同樣地，凡看過她的作品、自畫像，也一定會深刻記住這位畫家用生命揮灑的色彩，以及她寄予無比情熱的每幅作品。

一九○七年出生於墨西哥南部科約阿坎街區的混血兒芙烈達，一生的經歷、遭遇、轉折與起伏就是傳奇，一幕幕都是充滿戲劇張力的精采故事。我曾閱讀過傳記、繪本等不同形式的書籍來認識這位畫家，對她的人生並不陌生，而在閱讀這本由小說家克萊兒・貝列斯特（Claire Berest）撰寫的《世上沒有純粹的黑：芙烈達的烈愛人生》時，彷彿又重新認識這位畫家。

小說的形式與章節，用插敘的撰寫手法，描繪她和她生命中的男主角迪亞哥，讓讀者猶如誤闖時空，深陷主角的生活場景，像窺探者般，在每個場景空間的一隅窺看芙烈達的情愛、痛苦、矛盾與掙扎，是屏息、是羞澀、是憐愛亦是感動。故事的篇章帶領我們先從一層層藍色的篇章開始，轉折到各式的紅色、各樣的黃色，最後再來到黑色，這正是顏料的四原色「ＣＭＹＫ」。而所謂的黑色，從來不是純粹的黑，而是在黑色之中，有太多不同情緒、無奈、身不由己交疊混合而成，解析開來，又是不同色彩光譜裡綻放各異面向的烈愛生活。

故事裡的畫面，是透過文字的精采描述在我們腦海裡想像生成，敘事的軸線除了芙烈達也有迪亞哥的豐富視角，這些如碎片般的生命片段，在作者筆下拼貼出一幅瑰麗的文學小說。芙烈達的一生裡，除了苦痛，除了對創作與對人性的愛戀，在這樣的表現形式裡，還多了我們在閱讀中與作者、與自己的對話，這正是這部傳記最迷人之處。

一 推薦序 一

芙烈達・卡蘿的人生調色盤

陳小雀 ——
淡江大學拉丁美洲
研究所教授兼國際長

她斬釘截鐵地說：「我從未畫我的夢境，而是畫我個人的真實人生。」芙烈達・卡蘿（Frida Kahlo，1907-1954）如夢似真的傳奇令人為之神往，她的情愛，她的書信，她的日記，她的畫作，是一則則扣人心弦的故事，流洩出她對色彩的獨特詮釋。此外，她的床，她的廚房，她的花園，甚至她的衣帽間，亦蘊藏了一樁樁跌宕多姿的軼事，展現出她對色彩的特殊喜好。儘管身體病痛不斷，她無畏地邁步前進，視自己為革命，化身為華格納（Wilhelm Richard Wagner，1813-1883）歌劇裡的女武神布倫希爾德（Brynhildr），一手拿著調色盤，一手揮灑畫筆，以無比的毅力向命運宣戰，掙脫各種有形無形的束縛，實踐自我。那麼，她是如何翫味調色盤裡的顏料，彩繪出斑斕的人生？

芙烈達出生於一九〇七年，由於母親在懷孕時缺乏葉酸，導致她生長遲緩，右腳

明顯發育不良，因此外界以為她得了小兒麻痺症。一九一〇年，就在她三歲時，墨西哥爆發大革命，起初只是政治菁英所發動的反動聲浪，隨之，北部的龐丘‧維拉（Francisco "Pancho" Villa，1878-1923）和南部的薩帕達（Emiliano Zapata，1879-1919）各自率領農民起義，農民的怒吼最後演變成長達七年的全國性大革命。母親支持以薩帕達為首的革命軍，一旦有革命分子進入家中，母親即備餐招待，芙烈達則躲進衣櫃裡，聆聽外面的動靜。

籠罩在黃色之中，芙烈達的童年與墨西哥大革命同行。黃色是瘋狂、疾病與恐懼的顏色，然而，被戲稱為「木腿芙麗達‧卡蘿」的她，卻能從病痛中學到堅強。的確，她是女武神，更是古阿茲特克帝國的女祭司，勇敢地將頹敗的落葉黃轉化成光明與喜悅的金黃，以打拳、騎單車等男孩子的娛樂活動鍛鍊身體。她的病痛，正如墨西哥面臨政經改革的陣痛，於是，她將自己的出生年改為一九一〇年。爾後當她畫出己身的痛楚時，也勾勒出墨西哥的歷史。

正值青春年華，一場車禍令她瀕臨死亡邊緣，而必須長期臥床養傷。在父母鼓勵下，她望著床前鏡子中的容顏，展開「自我」世界的探索旅程。雖不能如壁畫家一般，在公共空間彩繪宏觀歷史，她的視野卻沒被圍限在小小的鏡中，而是藉鏡子反射出自

己在歷史洪流中的角色。一幅幅自畫像讓她聲名遠播，無人不曉，服裝設計師從她身上得到靈感，時尚雜誌以她為封面人物，墨西哥舊版五百元披索印上她的兩幅畫，不少商品以她為商標。芙烈達是王者之藍，高貴卻深不可測。

藍色是神祕、無窮與皇室的顏色；藍色也是蒼穹的顏色，象徵陽剛。藍色應該是她最喜歡的顏色，以「電、純淨、愛」為藍色下了註解。她將寓所漆上鈷藍色，而名為「藍屋」（Casa Azul）。她的人生旅程從「藍屋」開始，也在「藍屋」畫下句點（1907-1954）。「藍屋」有父母、姐妹的親情與包容，也有迪亞哥・里維拉（Diego Rivera, 1886-1957）的溫柔與背叛。她在「藍屋」款待親朋好友，也在此與托洛斯基（Leon Trotsky, 1879-1940）及不同情人發生戀情。她的開朗笑聲迴盪於「藍屋」，她的憂鬱情緒也飄散於「藍屋」。在她過世後，里維拉於一九五八年將「藍屋」改為博物館，供民眾參觀，藉屋內擺設參與她的居家生活，感受她的強烈色彩。

從芙烈達的自畫像不難看出她頗愛用紅色顏料，她在日記中寫下：「紅色，血色嗎？誰曉得啊！」紅色是最大膽的顏色，也是最引人注目的顏色，象徵熱誠、力量、愛情，並代表革命、暴亂、忿怒。那幅看似結婚照的《芙烈達與迪亞哥》（Frida Kahlo y Diego Rivera）（1931），雖然兩人表情頗為嚴肅，卻難掩喜悅心情，畫中

的芙烈達一身深綠，彷彿豐饒的大地之母，襯托出「雷波娑」（rebozo）長巾的迷人胭脂紅，勝利之姿不言而喻。另外，那幅贈予托洛斯基的自畫像，芙烈達刻意以火紅、粉紅、橘紅交織的傳統服飾傳遞愛意。至於巴黎羅浮宮所收藏的《框架》（El marco）（1938）自畫像，在朱紅、桃紅、紫紅、鈷藍、金黃等色的環繞下，芙烈達散發堅毅及自信，重現古阿茲特克美學。

她一生經歷了兩次意外撞擊，一次是車禍，另一次是迪亞哥；換言之，第一次是肉體折磨，第二次是精神打擊。她因車禍留下殘傷，而不斷接受手術治療，那種撕裂剖開、縫合、結痂的痛苦輪迴，惟有當事人才能感受得到。迪亞哥的背叛彷彿利刃，劃傷她孤寂的靈魂，以致兩人離婚又再度復合，但仍同床異夢。她的痛越劇烈，她的色彩就越強烈；她的愛越豐沛，她的色彩就越絢麗。在她的調色盤裡，有無窮的色調與色階，反映真實人生。

有關芙烈達的著作相當多，每位作家各有不同的視角。《世上沒有純粹的黑：芙烈達的烈愛人生》以顏料的原色為架構，仔細重繪芙烈達，精準掌握了她的情愫與情緒，值得細細品讀。「世上沒有純粹的黑」，芙烈達並非如雜誌封面人物一般只是耀眼奪目而已，她的人生色彩變化萬千，有許多你我不知的事跡，百讀不厭。

－ 第一部 －

墨西哥，一九二八

藍色

電流。純淨。愛。距離。
也許這之間蘊含溫柔。
藍色，就在那裡。

—— 摘自《芙烈達・卡蘿日記》

I

鈷藍

AZUL COBALTO

／

儘管目光不在他身上，她的眼裡卻只容得下他一人。

他總在視線近乎不可及之處享受魚水之歡。在那只能以眼角餘光瞥見、揣度的成分多於實情的角落，有個蔚為壯觀的形體，看似某種厚皮動物，又如八爪章魚，伸出迷人的觸角染指他那龐大的身軀所能覆蓋之處。每個女人也都渴望擁有一個這樣的馴獸師獎章，別在自己的緊身胸衣上──就像貫穿女子的凶器。這名男子體魄偉岸，身手卻出乎意料地矯健敏捷。身上粉嫩的贅肉更強化了原本就驚人的柔軟度和勃起的速度，賜予他人立即見效且無力抵抗的禁果。吃了禁果的人是開不了口承認的，迪亞哥‧里維拉的臨幸就像瓶醉人的香水令人暈眩，彷彿被

動物磁力催眠[1]一般，他滿足了這些女流之輩，卸下她們的羞恥心，讓她們的乳房如花綻放，激發她們渴望占有的本能。

任何派對，只要他一出現，氣氛就會立刻活絡起來。他能喚醒體內叛逆躁動的細胞，每顆痣都閃耀著光芒，讓沉睡中的無畏精神也熱了起來。空氣裡有股蠢蠢欲動的氛圍。他的存在本身，就能令所有談笑風生、體格健壯的美男子散逸出的誘惑失色。他吸引著、捕捉著人們的目光。芙烈達凝視著他，腦海裡都是那些閃耀的光點，即使閉上雙眼，那些擾人的亮點還是會在眼前閃爍，就像受到強光刺激後，視網膜上揮之不去的幽靈，關在眨個不停的眼裡。究竟是什麼樣的恩典，才讓那激發性慾的浮塵降臨在野獸身上？畢竟迪亞哥的容貌醜陋，醜得沒有任何藉口，他卻仍自得其樂地醜。那醜態令人垂涎欲滴，讓愛侶想大啖他腹邊的肥肉，

1 Animal Magnetism，這種催眠法認為人體本身具有磁性，只需要把手放在患者身體上，就能調整磁場，減輕疼痛。

塞滿口嘴、沾染齒頰，舔過每根堅毅的指頭，再滑向那雙過於突出、分得太開、不夠透澈的雙眸。

她把視線從墨西哥最著名的畫家身上抽離，以便環顧四周瘋狂的、不受控制的各色人等。這場深夜派對也沒什麼特別之處吧？她思忖。拉上如曇花一現的窗簾，隔開白晝的日常，嘶吼聲越發高亢、呼吸聲漸趨低沉、酒灌得更急、笑聲盪得更快，落在唇邊，再貼上身旁親吻的人身上，這一切似乎和其他派對毫無二致。

但蒂娜‧莫朵迪（Tina Modotti）的派對總有一股曖昧的吸引力，不落俗套。

芙烈達‧卡蘿穿梭在每個房間內，藉此變換視野，並更放肆地擁抱酒酣耳熱的瘋癲光景。她仔細端詳那些扮成舊時西班牙領主的男士。他們身上嵌著閃亮的鈕釦，陽剛的毛髮一絲一縷順從服貼，衣服縫線整齊完美，優雅的站姿誘人上前搭訕；一旁也有身著皺巴巴襯衫的男人，這些人靠雙手吃飯、身無分文，來到派對時，也會在早已髒汙的內褲外，套上和週間工作時一樣的長褲，穿梭在儀容整潔的詩人之間。這些人身上都散發著令她著迷的汗味。芙烈達把他們全都收進同

一幅畫裡，眼裡是他們赤裸裸的身軀。只要一眨眼，她就能卸除這些人高傲的姿態和所有配飾。她在腦海裡描繪著他們爆出青筋的肌肉、肌腱、長著黑色毛髮的身軀和年輕男子柔軟卻過大的雙腳。在蒂娜這裡，女人和男人的地位是平等的，同樣的傲氣、同樣的方剛，當然也擁有同樣的自由。地位卑賤的裁縫來到這裡喝上一杯，和那些出生時腰部以下的布料緊貼著身軀的女士平起平坐。階級鬥爭在這燈紅酒綠之中不見蹤影。蒂娜‧莫朵迪是個冒險家。這位來自義大利的攝影師擁有許多愛好，是個積極參與政治活動的人，一張讓人倍感親切的臉龐，屬於那種相較於智慧和經驗，美貌不過是額外加分的類型。蒂娜‧莫朵迪懂得生活。芙烈達是因為好友傑爾曼‧德甘伯（Germán de Campo）的介紹，才進入這個藝術家和共產主義（廢話）的圈子裡的。當時，臥床好幾個月的她才剛擺脫護身馬甲，總算可以回歸一個雖然不能以正常來形容，卻算得上活著的生活。芙烈達加入P C M（墨西哥共產黨）沒多久，就認識了蒂娜‧莫朵迪。第一次擁抱時，兩人就對對方產生了好感，第二次就愛上了彼此。芙烈達喜歡她那義大利人的鼻子、如

雕塑品般的上半身，還有解開後飄逸在斷奏般語速中的髮髻。芙烈達愛這個外國人拍墨西哥女人的背影、街道的樣貌和沒有莖的花。芙烈達喜歡蒂娜愛墨西哥的方式。

那場「意外」後，身體至今還沒完全復原的芙烈達只能選擇旁觀。當然了，那副軀體滿溢著熱血，有如豔陽下的鋼板。灼燒炙熱，澄澈的酒精、吉他隆（Guitarrón，一種低音吉他）奏出的晨歌、強硬的小喇叭燒得她體無完膚。她渴望高潮，高到能讓她摔個粉身碎骨，就算當時她的雙腿還只能勉強支撐住她。芙烈達必須重新認識自己，每個動作都會為她帶來未知的、可怕的後果，潛伏體內的痛楚隨時準備好反噬，恐懼是寒冷的。而這個自己，曾經也是個跑者。

在學校的迴廊上快速奔跑，在鄰里的矮牆間跑跳，在過於嚴格的教授視線不及之處，跑著登上看臺、爬上樹，在墨西哥的大街小巷裡穿梭，不願錯過任何一個將影響她一天或一生的機會，猶如蝗蟲般漫無目的地跑著。芙烈達總是充滿活力、拒絕安分。她自小就只玩男孩的遊戲，從不錯過任何挑戰，不錯過任何會擦

破膝蓋、破壞感官和刮傷臉的活動。

芙烈達的雙腿在十八歲的那場「意外」後已形同槁木、鏽跡斑斑，可是卻還保有往日勇往直前、無懈可擊的記憶，彷彿身上的一塊瘡處，令她鬼魅般的軀體精神分裂。可是芙烈達欽羨傑爾曼或蒂娜如惡魔般的舞步，狂放不羈。蒂娜掀起裙襬，胯下與額上激出汗滴，同時又從容自在地為來自古巴的愛人安東尼奧‧梅利亞（Antonio Mella）斟上一杯龍舌蘭。芙烈達看著這一幕，自己好像也和大夥兒一起跳著舞。

這名厲害的梅利亞，臉部輪廓像個希臘雕像，讓人妄想將他的腦袋和身軀，連著他的文采一口生吞。

留聲機聲嘶力竭地怒吼，浪蕩的因子好似成群的黑蟻湧向流淌的蜂蜜。所有的一切都是歡樂的、政治的、悲劇性的。它們扼殺了羞恥心與各種禁忌。漫漫數月來，她被迫臥床，狂歡是讓她重新站起最好的方法。十八歲那年她感到自己年華老去，如今卻想再次呼吸青春的氣息，想緊緊抓住繫在往日喧囂歲月上的金縷，

那一直以來拖著她像鬼火般飄移的金鑮。至少，這裡的喧譁和放蕩能讓腦子清醒一些。音符穿透她的軀體，震動著每一根血管。但她不能隨心所欲地放肆，是時機未到吧，她是這麼希望的，總有一天會回到正軌。但又轉念一想，或者已經恢復了呢？於是，她恣意攀住身旁同志的脖子高歌，每個人都是同志，從啜飲到狂飲，梅思卡爾（Mezcal，龍舌蘭酒的總稱）入喉，渾身發燙，每一滴酒都在翻轉現實。芙烈達還能喝，架在兩條紙漿糊成的雙腿上豪飲。她很清楚再也不可能回到十八歲，這具憤怒狂熱的軀體已經吞噬了她的青春。但蒂娜朝她走來了，扭腰擺臀，頂著亂髮的女神彎下腰，貼到她耳邊。

她四處尋找芙烈達的蹤影。芙烈達，我到處找妳。迪亞哥・里維拉在那裡表演，我要介紹你們認識。十個女人掛在他身上，聽他說話，扯他衣服。蒂娜想把她介紹給今晚也在場的迪亞哥・里維拉。芙烈達強忍住驚喜之情，「噢，好，不，我沒注意到他。」蒂娜勾住她的肩，拉著她去獵捕那頭怪獸。總算，兩個女人抬高胳膊，在喧譁的人群中殺出了一條路。芙烈達想都沒想便迎上前去，有如漫長

的等待後展現的興奮之情。畢竟，她內心深處是為了這件事而來的，為了遇見迪

亞哥‧里維拉。

突然間，爆竹聲響起。女人尖銳的尖叫聲此起彼伏，桌子斷裂，人們跑跳起

鬧。蒂娜丟下芙烈達和原本說媒的意圖，院子裡的戰火紛飛。笑聲震天，儘管四

處杯盤狼藉，歌聲卻越唱越高亢，半醉微醺的男人手裡握著酒瓶走出門外，湧向

另一場狂歡夜。女人們或尾隨或領路。派對無極限，只是移地再起。

一時間，場面陷入混亂。後來，芙烈達‧卡蘿明白了，是愚蠢的迪亞哥‧里

維拉，臉上掛著微笑，在點燃今晚第無數支菸時，朝留聲機開了一槍。

她用力吸入那道煙再吐出。徜徉其中。

接著屏息不動。

迪亞哥跑出門後忘了他的外套。外套袖口反摺處露出了內裡的顏色，是近乎

紫色的藍。是鈷藍。芙烈達站在空盪盪的客廳內，把它披上肩，隱入寬大的外套

中，抓起吞噬了雙臂的袖子貼到臉上，聞著皮革和晚香玉的香氣。她聞到畫家濃

郁的氣味，吸進他遺留的體香。完美的鈷藍，據說沒有比它更適合用來創造氛圍的顏色了。

迪亞哥，期待下一回合吧，我有的是時間。時間，是她在護身馬甲的監獄裡學到的事。

2

鐵藍

AZUL DE ACERO

具穿透力，遁入黑夜的藍

／

他們做愛。代表著什麼意義？芙烈達自行寬衣，手腳俐落，裙帶落地，義無反顧，她解開襯衫上的釦子，一個、兩個、三個，衣服落下，露出胴體，內褲滑落，柔軟，她撐起上半身，不害臊、不尚德，她很早就從那些背叛中了解自己的軀體：身材過於細瘦、腰部窄小、雙腿受小兒麻痺折磨，木腿芙烈達，跛行的女子，單薄的肉體，她用所有的感官客觀感受，凹陷處、凸起處，這是她的底牌，不怎麼亮麗，也沒有再抽牌的機會。

迪亞哥總會先像個食人魔，不等衣服褪畢，便毫不留情地壓制，貪婪無厭、垂涎三尺、齜牙咧嘴，似乎是盲目吞食，不在乎視覺，生吞完整的松露。他尋覓

著並強制占有那些氣味和各種膚色，急切又歡快，已然只剩一雙敏捷掠食的手。

第一輪，以尖細的唇宣示主權。

她為他褪去衣著，鬆開皮帶，脫下寬大不成形的外衣，在那片豐饒的土地上探尋一條可行之路，再以蠻力一把扯下，擺脫黑色大鞋。而他還戴著牛仔帽，這具聲名遠播至歐洲大陸的軀體，美妙的圖騰，她解放了比自己大兩倍、多活了十次的迪亞哥。兩人都沒有笑，沉浸在迫切的慾望之中。她轉至上位，親吻那對男性的乳頭，她知道那是開過無數嘉年華的臀，在她之前，經驗豐富的、貞高絕俗的、道德淪喪的，多少女子都曾做過一樣的動作，卻又都不相同。做愛永遠都像初夜。馳騁在魔幻之巔，迪亞哥突然變得輕盈俐落，得心應手，自詡為王。他很清楚自己擁有的權利，完美地操控著全局，像個貪婪的孩子，登堂入室、舔吮著櫥窗、臼槌歡快地抽插、動作熟練。如珍珠般晶瑩的鎖骨、永遠不滿足的女人有如小狗吠叫，如雷轟頂，在機械的動作之餘掙扎爬行，他們做愛。代表著什麼意義？

結束了，緊繃的身體，擦掉汗漬或者不擦，溫柔舒適。房裡沒有燈，這是兩人之間的第一次，他們跳上彼此身軀時昏暗無光。第一次和對方做愛，就像打開派對的第一瓶酒，得有一點儀式，更重要的是大量炙熱的慾望。兩人渴望著這場盛宴。迪亞哥沒有看她，只問了：「這些都是什麼？老天爺啊，這些傷疤都是哪裡來的？」

她知道他的一切，他的神話，可是他卻對她一無所知，她什麼也不是。他是墨西哥最出名的畫家，她是科約阿坎區的混血兒，比他小二十歲，而且身上有根破碎的脊椎。所以她娓娓道來，回答他的問題。

事情發生在兩年多前。當時她和她的情人、她的 novio（男朋友）亞歷山卓在一起，兩人蹺了課，整天都在墨西哥市裡閒晃，隨興、自在又有點無賴，漫無目的。那是個九月天，夏暑漸退，季節的氣味變得濃烈。她買了一些小玩意兒、小娃娃和手鍊，她就是情不自禁，這些沒有價值的物件，在看過一眼後就能成為

某種必備的護身符。她蒐集的可是神聖的飾物，就連對這些戀物的情結有點看不

順眼的亞歷山卓都為此感動了。她敘述著這段故事。

她在黑暗中對迪亞哥描述這些事。現在的他們已經從汗水和愛撫、氣味、嬉

笑鬥鬧中冷靜下來了。

亞歷山卓和芙烈達搭上公車準備返家。才剛坐定，她就意識到洋傘失蹤了。

她找了起來，亞歷山卓也一起幫忙。「洋傘會在哪裡？剛才逛市集的時候還在。」

「算了吧，芙烈達，不過就是把洋傘。」

不能算了，芙烈達總是害怕遺失物品，因為這些物品能為她帶來安全感，就

像她的分身。她強迫亞歷山卓下車，兩人又回到人行道上。「要去哪裡找？」亞

歷山卓質問。他會再送一把新的，一把更美的，並說服了芙烈達搭上下一班公車。

這時的芙烈達早已忘了那把小洋傘。物件的價值在於它們的故事，而故事總是進

行式，新的洋傘會記得這段遭遇。他們在擠滿乘客的公車裡，緊靠著彼此坐了下

來。芙烈達依偎著亞歷山卓，那是她再熟悉不過的身軀，而今晚她說出這些事時，

依偎著的，是從未探索過的迪亞哥。那輛公車幾近全新，油漆嶄新亮麗，還有座椅，那些長凳，沒有一絲磨損，芙烈達注意到了這件事。她也注意到一名女子和在她身旁喧譁的孩子。孩子有雙引人注意的眼，鐵藍的眼珠；盤著厚重低髮髻的母親，任由調皮的暴君拉扯髮絲。母親露出疲憊的微笑。芙烈達心想自己應該讓出座位，畢竟她也被一位背對著的男人手上的工具吸引了。斑斕的奶油糖黃點綴著男人的吊帶褲，應該是個裝潢油漆工。這時，她看見了。是電車。一輛電車正對著她，朝著車體右側開來。她覺得自己的想像力很可笑，因而露出有點神經質的笑容，她安慰自己，也許只是幻想。「亞歷山卓，你看，那輛電車！」她心想……

「它會錯開的，會的，它會錯開！只是看起來像要撞上來而已，一定會擦身而過。」她看著災難迎面而來，但一點也不相信會成真，因為她是堅不可摧的，她是身著阿茲特克盔甲的幽靈。眼前的事只是個玩笑。她望向亞歷山卓，他坐在椅子上，直覺地用左手緊扣住她的包，視線在相反的方向游移。她的思緒落在口袋裡那顆路邊順手撿來的小石子上，並不覺得會發生什麼事。她不怕。為何不怕？

那一秒，這個疑問竄過她的腦海。但就算她真的喊出「亞歷山卓，你看，那輛電車！」他也沒有時間反應，因為電車這時已確確實實撞上了他們。撞擊的瞬間非常平靜，像以慢動作播放的無聲夢境，電車靜靜地插進公車的側身。電車企圖從亮麗的公車側身穿過，隨著它的撞擊，公車順勢也折了腰，好似一條橡皮筋，彎曲的角度越來越大，彎成了馬蹄鐵，再持續拉大角度，就像被某個混蛋強姦的聖母。芙烈達感覺到有東西靠上了她的膝蓋，雖然安心卻不太合邏輯：是對面乘客的膝蓋，因為公車折腰而貼上她。那人瞪大了眼，眼珠就要爆裂似的。

迪亞哥一語不發，聆聽芙烈達述說，同時將一隻手滑至她的酥胸，徜徉在那段故事中。他身上的肌肉全都靜止了，除了一根指頭外。那指頭在芙烈達的腋下游走，並非刻意，只是那麼柔軟的一方肌膚，需要被人觸撫，無論多麼微小，仍然有必要。

「我們停在瓜胡特墨金和特拉爾潘路交接處。」

然後就轟然爆裂。

她不確定自己的意識是否清醒，雙眼似乎一直是睜開的，也很清楚周圍發生的事，她想起個人物品，想知道它們在哪裡，她清晰地記起自己當時想到那個放在亞歷山卓腿上的包包。他們靠得很近，就在公車裡，一輛顯然已不存在的公車。亞歷山卓、包包和公車，都已不復存在。那個蒸發的包包裡有個木製的小玩具，是個藍色的日月球，搖晃時球會發出聲音，非常悅耳，是她才剛買下的。包包在哪裡？亞歷山卓在哪裡？她自己又身在何處？或坐、或躺、或站？她失去了體內的羅盤。她看見圍觀的人群紛紛不安，接著是吶喊和驚心動魄的哭泣，就像弱音器突然被取走，強把原本似乎在遠方的聲響推到耳邊。她不覺得痛，迷惘困惑。最後，她總算看到了滿臉髒汙的亞歷山卓，他正彎下腰試圖抱起她，好似垢面的天使。另一個男人對著她的 novio，語氣堅定地表示必須拔出來。拔什麼？她心想。

臉色蒼白的亞歷山卓抓緊了芙烈達，另一個男人沒有任何預警，用膝蓋壓著她的雙腿固定住。要固定什麼？這個疑問只持續了一瞬間。男人突然大喊：「來吧！」

然後他使盡全身力氣抽出一根穿透的鐵棍。一陣撕心裂肺的疼痛讓原本昏昏沉沉的芙烈達驚醒了，就像一團嗜肉的火焰，燒得她連疼痛都忘了。

鐵棍穿透的，是她的身體，刺過腹腔，體無完膚。

她把那情景模擬給迪亞哥看時，動作就像從劍鞘中拔出長劍，粗暴勇武，而迪亞哥只是靜靜地聽著。

「最荒謬的是，我當時可是義無反顧，堅決不搭上一班公車。迪亞哥。我為了一把洋傘下車。」

亞歷山卓後來說，當他在一片狼藉中尋找她的蹤影時，聽見一個虛幻的聲音嘶吼著：「舞孃！舞孃！快看啊！」路上目睹這場車禍的人指著地上一名裸女。

她似乎被強大的衝擊力衝昏了頭，躺在殘骸碎片間，鮮血就是她身上的洋裝，上面還灑滿金色的粉塵。

「迪亞哥，那個舞孃就是我。我就是那場表演的重點。人們盯著我看。公車裡那個穿著吊帶褲，身上全是汙點的油漆工剛好有罐金色的顏料。公車遭到衝撞時，顏料灑了出來。灑在我身上。舞孃、bailarina（舞孃），我只剩這個了。我連那油漆工是生是死都不知道。聽說當時他的顏料覆蓋在我赤裸的身上。還有那個眼睛藍得不像話的孩子，我也不知道他怎麼了。」

她吟誦了最愛的詩：「我以為我是獨自一人，不久，一群伙伴前來，圍繞著我，有些與我並肩而行，有些於我身後，有些則環擁著我的手臂或脖頸。是已逝或健在的摯友的靈魂，密密地前來，聚集成群，擁我於他們之中。」[2]

迪亞哥認出是惠特曼的詩，將她緊擁入懷。他想對她說，這一切是如此駭人卻又如此綺麗，他親吻了她的背、她的傷痕。

「身體內全壞光了，可是這樣看不出來吧？」芙烈達問。

看得出來，他心想，她在每個動作中注入的力量透露了這個祕密，沒有人會如此頑強到連恐懼也不隱藏，是的，芙烈達，看得出來。於是，他只說：

「芙烈達，我看得見妳。」

2 引自華特・惠特曼《草葉集》詩篇〈春天裡我唱著這些歌〉。

3

皇室藍

AZUL REAL

華麗的藍，取自菘藍花

╱

墨西哥大藝術家，是她自己找上他的，她知道該去哪裡找。長久以來，她等待著兩人交鋒的這一刻，她可不怕迪亞哥·里維拉，沒有人能嚇倒芙烈達。

在這之前，她已經先認識了歐洛茲科（José Clemente Orozco，1883—1949），他們一起從科約阿坎區搭乘公車到墨西哥市。也在蒂娜的公寓裡見過西格羅斯3。

里維拉、歐洛茲科和西格羅斯，壁畫三傑，三位一體，哪一個才是聖靈呢？他們是人民的王，把圖畫從資產階級的客廳裡搬了出來，找回色彩的靈魂與誇張的形象，並使用新的透視法作畫。他們畫筆下的男女站在三公尺高處，一股清

新與自覺的感受，為群眾帶來新氣象。一九二〇年，哲學家瓦斯康塞洛斯（José

Vasconcelos，1882—1959）上任教育部長，承諾把書籍帶到每個人的手裡，也把

藝術推到公共場所的牆面上。他做到了。繪畫不再只是學藝術的人手中的資本。

自此，繪畫成為具紀念價值、任何人皆可觸及、含教育意義的資產。文盲得到了

閱讀國家歷史的權利，窮人得到了免費感受藝術震撼的權利，所有人都能了解崇

高的印第安根源。

好幾個月以來，迪亞哥都在畫公共教育部的外牆，芙列達因此知道該上哪裡

找他。每回迪亞哥開始新的壁畫時，消息都會傳遍整個墨西哥，竄入每條大街小

巷，流淌在各種議論之間；他的壁畫是一種大眾娛樂，就像市集或馬里亞奇[4]吉

他手，人們願意繞路前來，花點時間坐在畫前欣賞大師上色。免費的表演。

3　David Alfaro Siqueiros（1896-1974）。里維拉、歐洛茲科和西格羅斯三人為墨西哥壁畫三傑，帶頭
　開啟了墨西哥的「壁畫運動」，以繪畫訴說國家的歷史以及政治思想。

4　傳統的墨西哥街頭音樂。

芙烈達早就見過他工作了。當她還是學生時，甚至曾經以他不知情的方式看

他作畫數小時。當時迪亞哥正在她就讀的大學預備學校中為玻利瓦廳繪製壁畫。

剛從巴黎回到墨西哥的他，過去十年間往來於歐洲文藝青年們的圈內，從藤田嗣

治到畢卡索，從酒吧到小酒館。迪亞哥至阿西西（Assise）和帕多瓦（Padova）

旅行時迷上了當地藝術，這幅名為《創世紀》（La Creación）的壁畫因此也受到

義大利的畫作風格影響。那時，他還沒有找到未來成為壁畫大師的個人特色。

芙烈達躲在走道的陰暗處偷窺，朋友們還為她的執念開了小小的玩笑。為什

麼天天去看他作畫？芙烈達非常嚴肅地回答：「總有一天，我要替他生個孩子，

所以及早觀察他也是正常的吧？」

當時的她還是個學生。

當時，那場意外還沒發生。

錄取國立大學預備學校（簡稱預校）時，通往自由世界的大門在她的跟前

敞開。芙烈達當年十五歲，也就是意外發生前三年。這間著名的學校坐落在一棟

壯觀的紅色建築物內，殖民地時期的風格和索卡洛中央廣場與主教座堂類似，美麗卻似乎搖搖欲墜，也有國家宮的影子。索卡洛主教座堂。喧囂的巴洛克風格就像用蕾絲花邊裝飾過，予人神聖之感，就連無神論者也會這麼覺得。據說它是用原本位於該處的大神殿石頭建造而成。是的，它的確傾向左側。芙烈達把這個觀察告訴老師時，老師告訴她：古阿茲特克的首都特諾奇提特蘭（México-Tenochtitlán）[5]建在一座湖上。主教座堂重量非同小可，地基受力的程度不均，壯麗的建築便傾斜了。老師接著壓低聲音告訴她另一個版本的故事：大神殿原本就建在同一座湖上，偷來的石頭帶著這樣的記憶，當工人使用一樣的石頭建造主教座堂時，詛咒便隨之而來。石頭記住了曾經發生的事。

芙烈達喜歡石頭保有記憶的說法。

在瓦斯康塞洛斯的改革下，預校當時才剛開放男女合校。它張開懷抱，迎接

5 也就是今日的墨西哥城。

第一批穿著裙子的女學生。三十多位女孩似乎沒什麼大不了，但她們在兩千多名男孩中大膽的行徑終將激起軒然大波。就像把一滴白色顏料滴進任何其他顏色，你會從此改變一個顏色的色調，往一間全是男孩的高中裡送幾個女孩，也將改變全局。芙烈達是先鋒，自小從父親那裡學習解剖和生物學，充滿了熱情，希望成為醫生。

預校離家很遠，芙烈達因此可以獨自搭乘電車進城，把科約阿坎區拋在腦後。科約阿坎區是位於墨西哥市郊區的小鎮，萬能的科約阿坎，一望無際的牧場、普爾格酒館（男人們會在這裡豪飲普爾格酒，直到歡唱起震天價響的行軍曲）、印第安人、繁花、沙石小路、維爾洛樹林 6、深綠色的仙人掌、引以為傲的胭脂仙人掌、大宅、小屋、充滿鍍金荊棘冠冕的彌撒、無數的大街小巷、她的阿姨和五個姐妹，全都拋諸腦後了。

就連純淨的夜空也是。

芙烈達從此可以走出那任何一個祕密角落她都再熟悉不過，就像閉著眼也瞭

若指掌的搖籃或囚籠般的家。

總算遠離沉默寡言的攝影師吉耶摩‧卡蘿，還有老是像熱鍋上的螞蟻般膽戰心驚的瑪蒂德‧卡特隆。

進入預校的芙烈達滿腹雄心壯志，第一件事是要大肆放火、在講臺上抹肥皂、挑釁食古不化的靈魂，就像在復活節放炮焚燒猶大像。十五歲的她，手裡、腦裡全都發熱發癢，充滿各種叛逆的點子，而那對眼皮下看到的都是令人陶醉的未來。這具放蕩不羈的身軀能做出什麼大事呢？就憑這對不需任何指令就勇往直前的乳房，拱門形狀的臀部和一雙只想逃跑的腳。

生生不息的烈日。

她暗自決定有人會期待她做出一番大事，這一生絕不當個正襟危坐或自討苦吃的人。而這份狂熱洶湧澎湃，氾濫成災，正如她從路邊的孩子和喝得爛醉的男

6 科約阿坎區內占地近百公頃的樹林公園。

人口中聽來的粗言惡語。他們總是不停歇地要再拚下一輪酒，並舉杯祝福死去友人的身體康泰。

無論教皇同意與否，她都義無反顧地踏上那條屬於自己的人生之路。

墨西哥城在她的腳下。當時的她還沒有開始畫畫，連想也沒想過。

這些，都是意外發生之前的事了。

芙烈達脫離胸架後也沒有再回到預校。撐著一具因為臥床而腐爛的身體，怎麼可能還懷抱當醫生的夢想呢？二十一歲的芙烈達美麗卻搖搖欲墜，就像索卡洛主教座堂一樣。她跛著腳來到公共教育部，走進由雕梁畫棟的走廊環繞的四方形中庭花園。只要隨著工人和畫匠的嘈雜聲、新鮮石灰和顏料的氣味走，就能找到她想找的人。

「里維拉先生！」

男人專注工作，沒有聽見她的呼喚。他在高處仔細地為一副混在亡靈節各種面具間的骷髏塗上藍色。皇室藍。工地的場景十分壯觀，畫家已經畫了超過一千平方公尺的牆面。她的內心波瀾起伏。她總算來到這個年代最著名的男人面前了，這位墨西哥的列寧。

她以更堅定的口吻呼喚。

「里維拉同志！」

站在兩公尺高的鷹架上的大師總算應聲回頭，彎腰俯瞰。

長久以來，她都在等待兩人交鋒的這一刻，但他並沒有讓她害怕。

・・・・●・・・・

4

群青藍

AZUL ULTRAMAR

溫暖的藍，偏向紫色

・・・・●・・・・

／

脊椎骨斷成三截。

鎖骨碎裂。

第三和第四根肋骨斷開。

右腿十一處骨折。

右腳粉碎。

左肩移位。

骨盆三處破碎。

腹腔左側穿透，直至陰道──是那根鐵棍。

聽起來很驚人是吧？

在病房裡醒來時，她的第一個反應是環顧四周。腦袋裡彷彿有個陰暗的隧道，無法定義日期，意識扭曲，記憶坑坑洞洞，像被蛀蟲侵蝕。陌生的床、從未見過的被單、低矮的天花板、其他的床、沒有門、沒有天空。環顧四周，喚醒意識後卻恍如吃了一記耳光，發現她的前景自此不再是海闊天空。她試圖尋找以前（意外發生以前）熟悉的事物，又試著分辨雙臂、雙腿、雙腳，因為不見任何蛛絲馬跡，才意識到了自己的狀態。她渴望看見。渴望視線中出現熟悉的、已知的事物。

芙烈達渴望再見到家裡的清晨時分，那混雜著肉桂和咖啡的香氣、父親的刮鬍泡和急切叫喚的時刻，她想起自己不能錯過公車；她渴望看見母親已經在每個房間裡來回穿梭，為了十幾件瑣事煩心，也想看母親那打從呱呱墜地後就迷死大批男性的笑容，還有少數幾張母親年輕貌美的相片，和那幾乎飛上天的欣喜雀躍。她渴望見到克莉絲汀娜，她最愛的妹妹，母親那張能讓她安心的撲克臉在哪裡？她渴望見到克莉絲汀娜，她最愛的妹妹，清晨時分格外暴躁，其他姐姐們也都曾遭受池魚之殃，一大早就得陪著她做「las

cosas de las mujeres」（女人的事務）。但她那張憨甜的、嵌有一對群青藍眼珠的臉上，無論遇到什麼情況，總是掛著笑容。芙烈達渴望見到每天清晨自己的雙腿在起皺的床單邊緣快速擺動，然後抵達臥室的床底。

那年她十八歲。她失去了清晨。藥物讓她感到惶恐。

我的雙腿呢？它們在哪裡？

5

天藍

AZUL CELESTE

明亮、活力四射的藍，與綠色調情

／

亞歷山卓從來沒有在她的病房裡出現過。對她而言，這是最殘暴的折磨。等待的痛楚。不，最糟的不是等待本身，而是感覺到等待逐漸失去意義。就像被要求做健康操，她強迫自己持續下去。為了展開全新的一天，她等待。為了消化僅有的幾樣身體能接受的食物，她等待。也為了能以這種包藏著希望的壓力為中心安排每日行程，就算身體動彈不得，她還是這麼做。就算一天下來，她能做的只有像個嬰兒一樣求生：進食、睡眠、進食、排泄、睡眠。別亂動。給身體時間，重新把拼圖組成一個和諧的、能活下去的整體。填補坑洞。學習自理。防堵裂縫。阻止鬆動。再次撐起骨架。

苦等亞歷山卓的到來，翹首盼望一封他的來信，然後等待兩者之間的黑夜降臨又離去，然後再次等待。

這是她最難受的傷痕。比遭到蹂躪的身軀上任何一個症狀都要難受。接著她發現，當全身都痛時，反而感覺不到疼痛了。它們會彼此中和。急遽的刺痛、如刀劈砍、如鞭笞、如針扎、悶痛、發麻，各種疼痛交織又互相抵銷。背部、頸部、腳趾、腳板、雙腿、陰部都在瘋狂嘶喊。身上的每一處都因為疼痛而祈求受到關注，好似一窩自我中心的孩子叫嚷著，費盡心力要偷得母親最多的注意。這種混亂嘈雜最終將集合成一團風暴。沉瀣一氣。聽說人們經常以某種生理暴力幫助自己遠離心靈的創傷，例如喝酒。她正好相反。身體已經到達能夠承受的極限，心智因此接手轉移注意力。她想起亞歷山卓，滿腦子都是亞歷山卓，她想乞討一個溫柔的觸撫，只要一個眼神，一絲微不足道的憐惜。她想倚偎在他的懷裡，想成為他的大腦。可是亞歷山卓不來，不會再來，幾乎不曾來過。她的 novio 是個缺席的王子。她被拋棄了。

意外發生後，她在醫院裡躺了一個月。她的父母沒有來探望過。他們也受到了打擊，他們被嚇壞了，他們說不出話來，沒有任何力氣，也沒有給她任何幫助。

如今，她已回到家中，卻還得像躺在石棺裡的死人，被釘死在有頂篷的四柱床上，而那間有大窗戶的房間成了她的監獄。她就像隻需要活動筋骨的寵物，每天都有人帶她出門一趟。出門的意思是，把床搬至內院，在仙人掌、九重葛與方形的天空下透氣。從內院裡仰望，天空只是一方嘲弄她的混蛋。她在一個小盆子裡解決生理需求，擺脫不了那片硬冷的木板，也不能玩耍嬉戲、擺動四肢或吸嗅土壤的氣味。芙烈達望著四四方方的天空，像一條上了藍色的畫布隨風飄拂。天藍色，她的終點。

也有其他人來此拜訪，有如天降甘霖。鄰里的三姑六婆閒暇時總會慰問這 pobre niña（可憐的姑娘）。她們自小看著她長大，見證了名為她的奇蹟。她們會向瓜達露佩聖母祈禱，感謝祂的恩典，讓芙烈達活了下來。但她經常會裝睡，避開一些只會製造惱人噪音的對話。朋友們偶爾也會來看她，並帶來禮物和鮮花。

一群常和芙烈達嘻笑打鬧的朋友送了一個娃娃。那群朋友是她的小圈圈。他們喜歡裝得彬彬有禮地給人搗亂，為無趣的老師送上高級的惡作劇，或在索卡洛的餐廳裡放聲大笑。「鴨舌帽幫」，他們給這個小團體取了名，那是他們獨特的標誌：

米蓋爾（因為熱愛中國詩，她為他取了小名 Chong Lee）、奧古斯丁、阿方索、艾曼紐、荷西、Chucho（本名是約書）和卡門，團體中唯一的女性朋友。

但比起離預校不遠的紅十字醫院，這些朋友來家裡看她的次數變少了。到醫院的確容易得多。科約阿坎區位於墨西哥近郊，不屬於同一個世界。訪客逐漸減少。她被流放到邊疆之外，再也聽不見裡頭的流言蜚語，而那個世界也不再有她了。芙烈達甚至無法坐起。此刻，這就是她的地平線，是她個人的戰爭，她要坐起來，撐起胸膛，不願再平視這間房，這個偏平的世界。

亞歷山卓當然是鴨舌帽幫的頭頭。意外發生後，她從昏迷中清醒時首先想到的是他：他在哪裡？受傷了嗎？後來她才憶起那場碰撞後一片狼藉，以及他抱著她的情景。她全都忘了，麻木的意識，混沌的頭腦。旁人安慰她：他很好，有幾

個創傷瘀血，已經回家了。搭乘同一班公車，緊靠著彼此的兩人，在被那該死的電車撞上後，怎麼會有如此截然不同的結果？有時，她會懷著惡意這麼想，是命運之輪捉弄了她。

她還在醫院時，大姐瑪蒂德天天都來照顧她。這瑪蒂德真是有趣，總是在病房裡大聲說笑。只要把頭放進她雄偉酥胸便能得到安慰。她的臉頰有如風吹過的水窪，換句話說就是糊成一團，或說沒有一處平直。但她還是像捧著一束鮮花般頂著那醜態，帶來滿盆芙烈達不能吃的炸櫛瓜。芙烈達只聞著那香味，就能吞下記憶中的味道。浪漫的瑪蒂德曾冒著被逐出家門的危險與情人私奔，最後的確就被逐出家門了。

她待在紅十字醫院裡，坐在芙烈達床邊編織毛線，也告訴她城裡八卦、市場發生的事和彌撒上打盹的事。她在懸崖峭壁上守護著她。其他姐妹也會來探望，特別是和她情如雙胞的妹妹克莉絲汀娜，甚至會把椅子拉到床邊陪她過夜。

瑪蒂德出乎她的意料，這個和媽媽同名、沒有家的姐姐，竟然無微不至、夜

以繼日地照顧她。我們總是很難預知在螺絲鬆動的時刻，是誰會握住你的手。

寫信是件艱難的任務，全身都會因此痛起來，尤其是手，但卻能暫時讓腦袋

忙碌一些。她寫給亞歷山卓，一封接著一封，卑屈乞求。溫柔的 novio 人在何方？

怎麼不在命定的另一半、如爛泥的 novia（女朋友），被切成肉餡的未婚妻床邊守

護著她？芙烈達的腦子裡全是黃色、黃色、黃色。每個顏色都代表著不同感受，

而黃色是不祥的徵兆。她也閱讀，讀了許多惠特曼的作品，倒背如流。

「總之，人是什麼？我是什麼？你是什麼？」[7]

過於疲憊時，她就讓瑪蒂德唸給她聽。姐姐因為一句也讀不懂而感到抱歉。

芙烈達對她說：「我了解，我也不懂，可是有的時候又好像懂了，所以沒關係，

繼續唸吧。」

瑪蒂德便為這個碎成千片的妹妹繼續唸下去。

6

埃及藍

AZUL EGIPCIO

土耳其藍，催眠的、綿延的藍

/

三個月後，芙烈達開始走路，在這之前沒有人相信她做得到。也許只有她自己相信。這個奇蹟超出了科學可以理解的範疇。虔誠的長女瑪蒂德因此更加勤快地上教堂，堅定地拎著滿籃的祭品，包括白鐵做的米拉[8]，還有做成腿和手形狀的應許之物。上天感受到她滿滿的誠意。芙烈達做起一些工作，先是在父親的攝影工作室裡幫忙，接著又東一點西一點做些零工。亞歷山卓又回到她的身邊了，但她沒有再回到預校。她的學生生活結束了。

她夢想成為醫生。罷了。她也夢想當個正常人。可是事實上她曾經不需要這樣夢想，她曾經也是個健康的人。意識到自己失去了什麼是多麼殘忍的事，然而，

當我們還享有特權時，卻又經常忽略它。就某種模糊的定義來看，芙烈達已不再是原本的那個她了，因此她也不能再過著另一個人的生活，不能再當那個尚未被摧毀的芙烈達。無論是字面意義或比喻，意外都代表著人生走向轉角處。我們會把手中從來沒仔細看過的牌重新洗過，再根據那些已經被抽走的牌推算，我們還剩下什麼。預校時期的歡樂時光，那些因為年輕氣盛、無理取鬧而被叫到辦公室裡的日子，對今日的她而言已是海市蜃樓，全都被鎖進兒時回憶的透明小盒中了。

而那些事和今日的壯舉相比，簡直是微不足道：現在的她不靠任何輔助器就能自行下床走路。芙烈達並不感謝天，她是靠自己重新出發的。她把自己從癱瘓的狀態中強行拉出，畢竟她終其一生都要為此而活，每一分鐘都得傾聽身上的痛，並征服所有的不適。

可是殘酷的病痛又再次襲來。

8 Milagro，一種金屬製的宗教飾品，又稱奇蹟之心，代表了耶穌或聖母的心。

短暫復活的日子裡，芙烈達扼殺身體發出的所有絕望訊號。包括讓她受盡折磨的背、不聽使喚的右腳和永無止境的疲憊感。因為過於執著和亞歷山卓之間糾結的情感，以及作為一名生命力旺盛的女子內心洶湧的慾望使然，她下意識禁錮了肉體發出的預警。意外發生一年後，她又回到那個令她難受的起點上：手術和有頂篷的四柱床。再附帶一件石膏胸架。她的身體再次失控，醫生錯估了脊椎的損傷，從頭來過。

她氣得骨瘦如柴。錯估。什麼意思？醫生、朋友、父母、姐妹，她痛恨所有人。因為他們撒謊，因為他們都能走路。芙烈達再度陷入動彈不得的困境中，再次臥床，像釘在十字架上的耶穌般嵌在床上，軀幹和胸脯裹上石膏，活像顆礦石。醫生在她肚臍周圍的石膏上，留下一個給皮膚的透氣孔。皮膚？她的皮膚早就粗糙如紙，悲傷的身體乾枯萎縮，滿腔怒火。她想一死了之。

芙烈達經常哭泣，哭到雙眼總是腫起。下方吊著兩個小眼袋，就像儲滿了眼淚，隨時準備爆發。有時，淚水會靜靜地流淌，像條小溪，褪去那對黑眼珠的色

彩。有時則是爆發力十足。淚水伴著嘶吼，夾雜痛苦與心酸，如樂音般高潮迭起。

一系列的音節相連。時而女高音，時而男中音。「不可輕信咆哮的狗和哭泣的女人。」Chong Lee 曾經開玩笑地說。她把每件事疊加起來，感受痛苦的總和。芙烈達：跛腳的女人、哭泣的女人。可是她甚至無法跛腳，又回到起點的芙烈達，只能像條直線，水平面上沒有任何會動的東西，靜謐無波。

亞歷山卓拋棄了她。這情景似曾相識。他受不了她，受不了他的未婚妻，再也不想和芙烈達環遊世界了。以前，她曾提議和他一起去美國，去看看那些「老外」。那都是意外發生以前。亞歷山卓也發生意外了嗎？沒受到一點傷，沒吃到一點苦。這場意外是她自己的，至少她還擁有這個，屬於她自己的折磨！她想去印度、中國、埃及，想用一生旅行，想搭船、乘飛機、坐熱氣球。罷了，她會在蓋著頂篷的河床上旅行。她會帶著病懨懨的雙腿和腐爛的肋骨一起流浪。亞歷山卓疏離她的原因是，在她的病情好轉的那幾個月間，她太不檢點。沒錯，她是親了別人，沒錯，她四處磨蹭，是，她的確吐露了幾次愛誰又愛誰，所以呢？是的，

她充滿了生命力。所以呢，亞歷？她想活在他的口袋深處，小巧而溫暖，她只想在他襯衫的褶紋間呼吸，隨傳隨到，滿足他所有的慾望，絕不離去，像隻蜱蟲，像個小仙女，只屬於他，成為他的一部分。她不能以芙烈達的身分活著，必須是你的芙烈達、你的。就這樣，她再也不是那個獨特的芙烈達了嗎？她的聲名狼藉，人們在背後議論紛紛，她很輕浮、沒原則？她親了別人，有什麼大不了，芳齡十八的她，偶爾像發蜂蜜蛋糕一樣，發點小親吻，再自然不過了，和愛情一點關係也沒有。女孩不該這麼做，這是迷失自我，他這麼對她說。可是她不是隨便一個女孩，她是芙烈達，還有那對乳房和八字鬍，和埃米利亞諾．薩帕達[9]一樣的八字鬍。再說，亞歷山卓也會撫摸別的女孩，她都知道。他連隱藏的力氣都省了，一一坦白。因為那些女孩和甜心一樣美麗。應該比芙烈達還美吧，她心想。看她那陶土般的頭和粗厚的眉毛。打從那顆頭從母親雙腿間冒出來的那一刻起，伴隨著大量的血和變幻無常的情緒，她早就準備好面對失望的眼神了。她再次重申了對他的誓言，甚至準備好愛屋及烏，照單全收！畢竟就算只有一點真愛，還是代

表她是被愛著的，對吧？她寧願自己死掉，也不想面對孤獨。

若真要責怪什麼，她想特別強調，意外發生後癱在床上乞求他前來探望的那些日子裡，她並沒有把遭到背叛的恨意放在心上。然而，事到如今，他卻再次拋棄她，而他，亞歷的嫉妒心不過是個藉口罷了，是個讓他從床邊乞跳著舞離去的藉口。這張笨重的實木四柱床變成了她的家、她的囚籠。她乞求為這張床添點裝飾，母親因此在四周掛上相片、緞帶和印有敞開的窗戶與森林的卡片。克莉絲汀娜為她畫了許多奇怪的人像，只為博她一笑。她把它們固定在床柱上，每天一張，這麼一來，她便可以左顧右望，視野中除了越來越像棺蓋的頂篷木片外，還能暫時看到別的東西。她努力望穿那片天蓋，望穿看不見的阻礙，試著找到他物[10]，藉此忘卻身體的痛楚和心靈的創傷。

9 Emiliano Zapata（1879-1919），墨西哥南方解放軍的領導人，領導許多農民革命，是墨西哥人的民族英雄。

10 引自波特萊爾《惡之華》詩篇〈旅航〉（Le voyage）。

芙烈達小時候有個祕密儀式。她會在臥室的玻璃窗上製造霧氣，直到霧氣夠多了，她就會畫出一道門。她會想像自己穿過這道門，越過馬路，來到對面名為PINZÓN的乳製品店前。她會鑽進O裡，直到地心，和她那位神奇的朋友見面。這個朋友非常厲害，跳起舞來比蜂鳥還輕盈。芙烈達對她吐露心事。到了該回家的時候，她便從O鑽回來，抵達窗上畫的門。然後她會立即擦掉霧氣。心情大好的她，會跑到當時還沒漆成藍色的家，Casa Azul（藍屋），內院邊上兀自展枝的雪松旁，為這個祕密大笑。當時，她是如此沉醉在這位擁有相同面孔的小女孩的世界裡，她將永遠終止她的孤單。

在這滿屋子姐妹、各種需要立刻受到關注的慾望和各種限制的家裡，這段友誼為她帶來了更多力量。就像現在，她也想在頂上畫一道門，讓她可以自由飛翔。

可是她不再是六歲的孩子了，不知道該上哪裡找那位想像中的雙胞姐妹，更不知道可以通過哪一扇隱蔽之門抵達她的世界。於是，她請父親在頂篷上掛一面鏡子。

吉耶摩‧卡蘿立刻著手施工。任何可以為女兒分憂的事，他絕不猶豫。他在床的

頂篷上掛了一面鏡子，把角度調整到芙烈達不必移動就能看見動彈不得的全身。

芙烈達看見芙烈達。

面對面。

兩個芙烈達四目相對。因為鎮日望著鏡子，她望穿了那片玻璃，找回往日遺失的那扇窗與另一個她。

她跟父親要了幾枝畫筆、幾個顏料、一張桌子和幾張畫布。

然後，她動筆畫下眼見的真實。

· · · · ● · · · ·

7

深青藍

AZUL PIZARRA

灰藍，濃密的、帶玫瑰紫色的藍

· · · · ● · · · ·

/

芙烈達為了亞歷山卓而畫，為了忘卻她扭曲的拐杖，為了家門前那間乳製品店Ó裡的雙胞芙烈達，為了關在房裡彈小約翰‧史特勞斯鋼琴曲、閱讀叔本華的父親，為了鴨舌帽幫的朋友，為了他們「最優越高級的」叛逆行徑，為了就算不懂，也給她讀詩的瑪蒂德姐姐，為了母親上一任在她眼前自殺的未婚夫，為了對這件事隻字未提的母親，為了儘管時不時吵架卻還是彼此關心的妹妹克莉絲汀娜，為了那兩條過於細瘦而被其他孩子嘲笑的腿，也為了那些獻給男孩們的密密的吻。因為她要的是亞歷山卓的強暴，而不是他的花；因為她認為那輛電車是個玩笑；因為她想成為醫生；因為她是第一批進入預校的女學生；因為她不能走

路；因為身上的痛會讓她在半夜驚醒，久久不能入睡；因為亞歷山卓不再來信，也不再送她書；因為孤單就像龍舌蘭汁液般黏在她的身上；因為她喜歡教堂裡熏香的味道；因為作畫時，她不需要思考，不需要搖擺，就能像個瘋子般舞動，並再次披上那件舞孃的金縷衣；因為她試圖擺脫背上的疼痛；因為想替那些家裡沒錢，只能戴著紙做的皇冠入葬的孩子而畫；因為父親曾對她說，人必須學習觀看，然後才能看見什麼；因為這是她僅存的東西。

芙烈達畫了自己，身著歐洲酒紅色的絲絨洋裝，低胸Ｖ領，讓人沉溺。她的頸部無限延伸，可以想像絲絨布下硬挺的乳頭。背景上深青藍的海洋深得幾乎像黑色，它在呼吸吐納，大浪沖擊著。她是致命的。

她在第一張畫的背面寫下：芙烈達·卡蘿，十七歲，一九二六年九月，科約阿坎。[11]

11 這幅畫是《穿著紅絲絨的自畫像》（Autorretrato con traje de terciopelo）（1926）。

下面也用德語（父親的母語）寫了這一行字：「Heute ist immer noch」（今日依然如舊）。

芙烈達當時並非十七歲，而是十九歲，所以呢？她抹除了發生意外的日子，她可以決定事實、可以扭曲事實，她有權利這麼做。她從來都不懂為什麼不能自己選擇名字和出生的日子。

她寫給亞歷山卓，告知這幅畫是為他畫的，他最好把畫掛到視線高度，就在他平視可見之處，這麼一來，他就再也不能忘記看芙烈達了。

芙烈達當然不是為了上述任何一個理由作畫，她不需要理由，不需要下定決心，也不需要雄心壯志，她甚至不知道自己為何而畫，甚至沒有想過這個問題。作畫能讓她舒服一點。她這麼做是因為她被困在床上，因為她喜歡拿著筆，因為她不能再親吻任何可愛的男孩，因為亞歷山卓拋棄了他的 novia，而她不能就這麼死去，還要再活一陣子。所以，不如就這麼做吧。Heute ist immer noch。

今日依然如舊。

・・・・●・・・・

8

寶石藍

AZUL ZAFIRO

透著紫藕色的火焰

・・・・●・・・・

/

「里維拉同志！」這天上午，芙烈達來到公共教育部，雙手放在嘴邊做喇叭狀呼喊。站在三公尺高處鷹架上的大師總算聽見她的呼喚，轉過身並彎腰查看。

一個嬌小的女孩泰然自若地站在下方望著他，眼神膽怯，烏黑的頭髮向後紮起，看起來其實不像女孩，圓潤的雙峰正好被她抱在胸前的包裹掩蓋。

「什麼事？我在忙。」

「我有東西要給您看。」

「Niña（小女孩），我沒空。」

「下來，里維拉。Rápido（快點）。」

對方的無禮讓他覺得好笑，但他沒有表現出來。他已經連續畫了八個小時了，徹夜未眠，休息一下也無妨，更何況是為了女人而休息，怎能輕易拒絕。他從奧林匹克山頂緩緩降臨到這個長得像男孩的女孩身旁。兩人相對時，一九〇公分的身材、寬大的體型和這隻固執的小蜂鳥形成滑稽的對比。他一開口便警告她最好別浪費他的時間。

她帶來兩幅畫，需要他專業的評價，同時也警告對方自己同樣沒有多餘的時間浪費。

芙烈達等待眼前這位墨西哥最出名的男人反應，不敢眨一下眼。

「把它放到牆邊有光照的地方，然後往後退。」

迪亞哥在襯衫上擦了擦手，在戴了藍寶石戒指的手中點燃一根小雪茄，聞起來有番紅花的味道。他凝視她的畫作，良久才轉向她，張開了嘴似乎想說些什麼，又改變主意，再次埋首觀看她的畫作。最後他打破沉默，問了她住在哪裡。

「科約阿坎區。」

「再畫一幅，我星期天會過來看。」他對她說。

「我現在就需要你的意見。」

「星期天去科約阿坎區就是我的意見。我是不是見過妳？我覺得妳的臉似曾相識。也許是妳的聲音。我想妳那對粗眉毛應該也很令人難忘。」

「沒有。」

她把地址寫在火柴盒上遞給他。

當大師喊出「妳叫什麼名字？」時，她已經離去了，優雅地、端莊地、一跛一跛地走遠。

她沒有回頭，身影漸遠，美麗如畫。

— 第二部 —

美國‧一九三〇～一九三二

紅色

來自阿茲特克。

仙人掌果舊血的顏色。

血色嗎？誰曉得呢！

—— 摘自《芙烈達‧卡蘿日記》

9

土耳其紅

ROJO EDIRNE

沉靜的紅，帶有雲彩的粉色

／

他們已經在餐桌上兩個小時了，各式佳餚陸續上桌，生蠔、半生熟的牛排、夾了餡料的麵包、油膩的馬鈴薯和小點心填飽了肚子。芙烈達趕緊喝些東西，以防浸滿了嗆辣口水的肺腑從嘴邊嘔出。迪亞哥如花綻放，彷彿是歡樂的拉維[12]，作為眾人的焦點，貢品不斷。老美的食物可以說是未經烹調，缺乏和諧感與一致性，菜餚調味過重，濃縮成一鍋大雜燴。芙烈達對氣味其實沒什麼感覺。她從顏色和質料中猜測氣味、想像氣味。葡萄酒雖好喝，但擺在令人神清氣爽的龍舌蘭旁仍舊顯得乏味了點。「禁酒令期間還能這麼容易就喝到酒，真是有趣。」芙烈達在迪亞哥耳邊冷笑。正如前一年美國股市崩盤以來，國內面臨經濟大蕭條的危

機，可是仍有 happy few（少數幸運兒）能過得這麼好的狀況一樣尷尬。

聚會上約有二十多人，只有迪亞哥和芙烈達來自墨西哥。他的英文比芙烈達

流利，滔滔不絕，在兩口食物之間，狼吞虎嚥的空檔間發表個人演說，滿足聽眾，

毫不冷場。他述說巴黎、莫斯科、義大利和西班牙的故事，揭發母國的政治陰謀，

分享黎明時分的特奧蒂瓦坎日月金字塔、不敗的戈雅、墨西哥不可言喻的美、豐

饒卻嚴峻的土地、悲慘卻繁盛的生命，以及在蒙帕拿斯和法國詩人阿波利奈爾度

過的盛大晚宴。他的故事裡，總有一半來自他的想像，那是習慣使然，而剩下的

一半，則靠他舌粲蓮花將事實加以雕琢，那是他令人難以抗拒的魅力。從他那深

不見底的嘴裡吐出來的字句，死的也能說成活的。他對著桌子另一端的賓客大

喊：「我不信上帝，我信畢卡索！看著吧，街頭的壁畫一定會超越教堂裡的宗教

12 拉維（Ravi）是聖誕馬槽故事的人物之一，是個天真的人物，對任何事都感到驚訝，代表著行酒作樂的凡人，通常會看到他雙手高舉表達對耶穌的傾慕。

壁畫！」他也說過自己在三歲時就把童貞給了一個印度女孩、曾經跟薩帕達一起作戰、床上翻雲覆雨後喜歡把女人玫瑰色的臀肉煮了享用。「吃起來像豬肉！」

他對著那些半瞇著眼、神情呆滯、聽得出神的聽眾高聲宣告。他甚至可以分享食譜！

這個男人怎麼能連續工作十五個小時，其間只喝牛奶，還能在放下畫筆後，立即套上那件偽裝成救世主的獸衣？滿足這位大師的口腹之慾是個可敬的工作。

他是啖食無度的孩子，像磁鐵般吸附著那些指甲整潔完美、頂著波浪髮的美國女郎。男人也一樣，沒有人能抵抗迪亞哥的魅力。

來到舊金山已經兩個月了，他們的社交活動像令人窒息的珍珠項鍊串連不斷，來自各方的邀約、盼望、覬覦不曾止息，他們就像當季的流行時尚。芙烈達的丈夫比電影明星迷人，充滿異國風情。而芙烈達也許是他最美麗的裝飾品：特萬特佩克[13]印第安裙、雷波娑（rebozo）[14]再加上手工刺繡衫。一身亮麗色彩的妻子，本身就是移動的風景。白天，他們一起散步，不厭其煩地在城市裡穿梭，有

時也會和他們的新朋友一起，兩人就像小洋娃娃和大蟾蜍走在一起，十分引人注目。迪亞哥是因為受託製作證券交易所牆上的加州寓言畫，所以才來到這裡，但這時他還沒動工。他想先沉浸在這個新世界裡，再畫出它。

「我等不及要做一面牆了。」他這麼說。

他欣賞著那些現代化的橋梁、高速公路、郊區工廠和穿上工作服的工人，也幻想著工人們在光榮的集體、人人博愛的環境和美式足球文化（這種比賽堪比鬥牛！）中歡樂生活。除此之外，新興的機械工程也令他著迷。「這些工程師是真正的藝術家。」他對芙烈達說。這對夫妻經常乘車出門，但因為不敢操控方向盤，他們請了司機駕車。他們離開繁忙的大街，穿過沒有盡頭的鄉村、甜橙果園和冷杉樹林。迪亞哥歡暢愜意。芙烈達從未在墨西哥以外見過這樣的他，這位墨西哥

13 Tehuantepec，墨西哥地峽，該地區屬於母系社會，對於性別有特殊的詮釋。

14 墨西哥原住民的長圍巾。

最偉大的畫家。

芙烈達喜愛港口的氛圍，那座以西班牙文為名的阿爾卡特拉斯島15上的丘陵在天邊畫出起伏的稜線。可是她眼裡的風景和迪亞哥眼中的明信片不同。映入她眼簾的，是貧窮的景象，是明亮的建築外那些虛弱、骯髒的乞丐。一九二九年以來，美國失業率暴漲，她還聽說在那些大型示威抗議中，人們徒勞大喊，隨處可見民眾挨餓。

在迪亞哥告訴她有人邀請他到美國，為那些禿著頭、手拿雪茄的資本主義家（他在壁畫上是這麼呈現這些人的）工作前一晚，芙烈達做了惡夢，她奮力掙扎，冒出一身汗。夢裡，在前往那個她稱之為「世界之都」的城市前，她向家人一一道別。直覺告訴她，這一去將是永別。

隔天早上，迪亞哥便激動地告訴她老美聘請他作畫的事，「芙烈達，未來在我們面前展開了！美洲！都是同一個國家！」迪亞哥情緒激昂。這次邀約實為天意，打從鐵腕卡列斯上臺後，墨西哥的壁畫家便失去了國家的支持。瓦斯康塞洛

斯的辭職對畫家們的合約直接造成衝擊。墨西哥的獵巫行動規模漸大，共產主義

分子遭到逮捕、監禁，甚至受到更多嚴重的迫害。

芙烈達知道此番造訪美國實際上是尋求庇護，美國藝術界的活力對迪亞哥來

說是個不可多得的機會，可是芙烈達的夢境預言，為這趟旅程罩上了一層迷霧般

的憂鬱，使她無法分享丈夫那份毫不掩飾的歡欣。

出發前，她畫了一幅畫，想在旅途中送給迪亞哥。畫的背景是她夢裡見到的

那座「世界之都」。

「菲希達[16]，妳真是個魔術師，我一直都知道。」抵達目的地時，他對她說。

她第一次踏上這個國家，畫裡那座她從未見過的城市散逸著令人震懾的真實

感。

<hr>

15　Alcatraz，即惡魔島，Alcatraz 在古西班牙文中為鵜鶘之意。

16　Fisita，迪亞哥對芙烈達的暱稱。

她創造了舊金山。

迪亞哥右手邊的女賓客冒著落枕的危險，像隻天鵝用力伸長了脖子，喝下他每一句話、吃進他吐出的每一個字。左手邊那位也沒好到哪裡去。迪亞哥無視芙烈達的存在，他現在可是高高在上、舉足輕重的人物，不需要任何人。所有的女人都是他口袋裡的小點心、小糖果，需要時便舔一舔，她們既是他的生命之泉，也是逢場作戲的對象。芙烈達向服務生要了龍舌蘭（她受不了騙小女孩的葡萄酒了），「和真的檸檬！」她對著企鵝[17]大吼。

檸檬，酸味，天堂的香味。

坐在她對面的是愛德華・韋斯頓。蒂娜・莫朵迪曾多次提及這位心靈導師與愛人。儘管芙烈達是在舊金山認識他的，但他對墨西哥非常了解，也說西班牙語。從餐會一開始，兩人就對對方充滿好感，他對芙烈達從婚禮時便開始穿著的提華拿洋裝著迷，希望有機會拍攝。

「愛德華，蒂娜經常提到你。她說你是她的分身。」

「就像妳和迪亞哥。」

「蒂娜說過你們兩個有時會交換衣服，假扮成彼此。要是我一定會直接消失在迪亞哥的大襯衫裡。」

「蒂娜令我著迷。我可以一整天不停拍攝她，她也能裸著身體四處晃，彷彿我根本不在場一樣。」

「愛德華，你會唱墨西哥的歌曲吧？」她突然拋出這個問題。

迪亞哥‧里維拉的談話被房間另一端的喧鬧聲切斷。賓客一一轉向站在桌上的芙烈達。她用嘶啞的聲音高歌，狂暴的歌曲超越她嬌小的個子所能展現的力量。韋斯頓敲打著餐具伴奏。她改編了革命歌曲，點綴一些不堪入耳的詞彙，衣冠楚楚的美國藝術家們卻一點也聽不出內容。迪亞哥不禁露出微笑。受到吸引的賓客

17
指服務生，黑白的衣服像企鵝。

也敲起節奏，女巫芙烈達的巫術開始奏效了。她像個 hombre（男人）一口灌下龍

舌蘭，歌聲毫無間歇。有些人舉著叉子有如遭到催眠，另一些人則站到椅子上，

隨著魔女搖曳起舞。

總算像個派對了！

迪亞哥也總算看了他二十三歲的妻子一眼，彷彿看見她像魔鬼般低語：「Mi

amor（我的愛），永遠別想冷落我。」

她點燃了他的慾火。

胭脂紅

ROJO CARMÍN

原始的紅

／

芙烈達醒來時，第一件事就是確認迪亞哥在不在床上，她會四處摸索，直到手落在他溫熱的軀體上才鬆一口氣。有時，床會是空的，因為迪亞哥喜歡早起，經常會在六點就起身繪製他的加州 mural（壁畫），終日不倦。第二件事則是尋找墨西哥的影子。可是隨著睡意消散，她會發現自己還在美國，離鄉甚遠，再見到科約阿坎區的時日遙遙無期。芙烈達沒有自己的行事曆。迪亞哥就是她的行事曆。但她給自己建立了一套生活規律，唱著、畫著形成了儀式般的例行公事。每天早晨她會寫信，並喝下過多淡而無味的美國咖啡。她會在紙上寫滿密密麻麻的趣事，寄給克莉絲汀娜妹妹和在墨西哥的朋友，就像來自另一個世界的八卦雜誌。

她也在信裡寫了許多關於自己的事，描述身體的不適，把細節一一寫進信裡，她的背、她的腳、她的心、她的腳趾，這些疼痛和她的心理狀態密切相關。疼痛既是如此椎心卻又再尋常不過，就像氣象預報般，變化莫測、難以預料，經常復發的壞脾氣，為每一天塗上不同的色彩。

然後她會更衣。正如惠特曼之言，「裝飾我自己，獻給第一個願意接受我的人」。這個過程漫長、複雜卻振奮人心。她得從各種襯裙、披巾和胸衣中找到合適的單品，為自己調色。猶豫、搭配、熨平再調整組合。她穿上襯裙，裙襬間露出她精心繡上的情色誘惑。這些衣服是她的第二層皮。然後再搭配她迷戀的一些小物和首飾，例如腰帶、前哥倫布時期的串珠、玻璃珠和瓜地馬拉式的鍊子；還有一些有生命的飾品，像是九重葛、紫玫瑰、暗色蘭花。接著她會按某種順序整理頭髮，那種手法像是畫一幅畫：用緞帶或毛線纏出辮子，再繞成頭冠、搭上髮飾、抹一點髮油，每個魔幻的步驟都按照神聖的儀式進行。最後還得化妝，淡妝輕抹卻像是素描靜物般不失細膩，口紅、Coty 米色蜜粉和腮紅，再以眉墨描出立

體感，塗上紅色指甲油，最後是用 Pacquin 護手霜按摩雙手、換上金銀混搭的戒指（她戴著戒指睡覺）、戴好耳環，往脖子上、雙峰間和手腕凹陷處噴點香水。

好了，這是芙烈達・里維拉。

這個她就是個傳奇。

年輕時的她，有時會穿上男裝，長褲、靴子、全套西裝。拍攝全家福相片時，還會再搭配懷錶、圓頭紳士杖，並擺出誇張的高傲姿態。她頂著一頭短髮，有時會用髮膠梳到後方，而且無法忍受一點脂粉。這種行為遭到母親強烈反對，但孤身住在六個女生的宿舍裡的父親卻十分樂見。

迪亞哥是半開著玩笑求婚的。毫無預警。一九二九年夏初，當時兩人已經交往一年，在各執己見、互不相讓的黨部會議結束後返家的路上。

那天夜裡突然下起雨來，他們加快了腳步，但雨並沒有特別大，細細的雨絲

甚至沒有淋濕她，那樣的雨大概只能讓思緒變得混沌，也讓土裡溫熱的憂鬱蒸發。

他沒有特別做什麼，只是口頭提議。

「迪亞哥，你從不認真看待任何事，除了畫圖，還有除了共產主義。」

「你忘了說女人！」他開著玩笑，卻帶著一絲殘酷。

「你結過兩次婚。」

「沒錯，所以我很了解。我在巴黎有個來自西班牙的畫家朋友，弗朗西斯・畢卡比亞，他可是個情場高手，所有耀眼的女人，特別是舞孃，都逃不出他的手掌心。可是他的眼裡永遠只有妻子一人。那女人可不是美女，卻是他唯一的星光。

但他對我說過這句話：『人生啊，結婚嘛，如果覺得無趣了，就離婚吧！』就是這樣。」

「你那巴黎的朋友為什麼要追著女人跑？」

「總得滋養身心啊，菲希達。」

「那我呢？我是一盤佳餚嗎？」

「妳的汁液比黑櫻桃還香甜。」

「里維拉同志，我們結婚會改變什麼嗎？」

「首先，我來找妳時，吉耶摩·卡蘿就不會像看到埃及第八災**18**降臨在他那可憐的德國頭顱上了。」

「反正結婚後你也不再需要來我家找我了，也許這才是問題所在吧，迪亞哥。」

「妳在我眼裡是個孩子。」迪亞哥彎下他壯碩的軀幹，緊抱住芙烈達·卡蘿喃喃而語。那一瞬間街燈全都熄滅了，讓這對情侶陷入突如其來的黑夜之中。

「里維拉，我不會為你點亮夜空。看起來，我只會讓你變得黯淡。」

維奧萊塔街當時真的被黑暗淹沒了嗎？還是芙烈達把這場戲的場景調整成自己期望的記憶了？每當有人問起迪亞哥怎麼求婚時，她總是這麼回答。芙烈達知道問這種問題的人都是充滿好奇心的，她不願意承認對迪亞哥而言，婚姻就像一場遊戲，他只要舉起手就能決定規則。而她認為當時的他這麼做，只是想討自己

開心，就像送一條項鍊或一朵花一樣。迪亞哥不過是無法接受他的一天在沒有任何壓力、任何一點悲劇成分或一點特殊氣氛中結束罷了。

18 根據聖經《出埃及記》記載，埃及十災是耶和華為了讓以色列人民離開埃及而降臨的災難，第八災為蝗災。

II

猩紅

ROJO ESCARLATA

鮮豔的紅，如壓碎的草莓

／

所有的手續都是芙烈達處理的。其實，她一點也不在意結婚的事。整個童年都在教堂的長凳上磨蹭的芙烈達早就宣告自己是無神論者，她只為自己而活，愛男人，有時也愛女人。她甚至懷疑婚姻，認為婚姻讓人提早聞到死亡的味道，就和所有看似枷鎖的事物都會讓她想起自己承受的苦難，想起那具禁錮著她的胸脯的背架。

然而，也許是驕傲作祟或無意識，她並不這麼看和迪亞哥‧里維拉的婚姻。

正巧相反。

所以她擔起了處理手續的責任。

有人說過，生活就是一連串的行政冒險。

因此，他們沒有進行彌撒，只是簡單得只往常得到卡蘿家的父母同意而已。瑪蒂德媽媽絲毫沒有掩飾她的失望，在她背後灑了比往常還多的聖水。可是墨西哥最偉大的畫家也算是風光了，再說，瑪蒂德早就放棄在這個三女兒身上行使任何權力。吉耶摩一開始是焦慮的，這個小跛女好歹也是他的心肝寶貝，和其他姐妹不同，他把她當成男孩養大，但她可不是男孩，不完全是。在遭遇公車意外摧殘後，他本想好好地把這顆損壞的珍珠收藏在安全的寶盒裡，在不確定迪亞哥‧里維拉是不是個合適的庇護所的情況下，他心有疑慮也是正常的。

沒有聖餐禮，科約阿坎區市政廳的公證程序也不需要賓客鼓掌，沒錯，他們沒有通知任何人，芙烈達請了街坊鄰居公證：理髮師、醫師、法官，這樣就很完美了。

吉耶摩‧卡蘿親自來到市政廳，鄭重地起身宣讀了法條。

芙烈達對瑪蒂德媽媽笨拙地送上的白色新娘禮服嗤之以鼻。這禮服的意義也

109

許是為了求和，表現出她最後一點的溫柔，或是一種傳統，一種把不受教的芙烈達放回母親懷抱接受管束的方式。高領合身的歐式禮服上飾滿蕾絲和花邊，那是瑪蒂德媽媽多年前在教堂和吉耶摩結婚時穿的。因為以保存骨灰罈的方式妥善維護，再加上愛、悲傷和恐懼的加持，還有一種婦女間口頭相傳的神祕油膏配方，禮服沒有被壁蝨蛀蝕，也沒有任何磨損，狀況極佳。

芙烈達默默地把禮服留在衣架上，走出房門時，她只是順便抓了母親的手，握了一秒、兩秒、三秒，眼神甚至沒有對上。

「迪亞哥，我的女兒是惡魔。你應付得了她嗎？」吉耶摩・卡蘿在市政廳走道前方問了女婿這個問題。

「吉耶摩，要應付她是不可能的，可是我保證渡過汪洋時，我絕不會放開她的手。」

吉耶摩聽著區長把女兒許配給她的丈夫，凝視著她的背影。她身著墨綠色的提華拿洋裝，如夜色中的浪潮。那是向家裡一名印第安女僕借來的衣服，他從沒

看過女兒這身打扮。她的髮髻上插了一朵花。

突然間，芙烈達那生性害羞內向的父親起身大喊：「我們這是在演一場喜劇吧？」話一出，他又立即坐了下來，為自己的失態感到尷尬，不知方才那聲呐喊是情緒高漲的宣洩或是形而上的一種暗喻，正如哈姆雷特那生存與否的大哉問一般。他愛莎士比亞的作品，也愛這個女兒。

儀式完成。

芙烈達轉向他，筆直地站在他面前，摘下頭上的花，別到他的鈕眼上，對他說出了這句古怪的聲明：

「吉耶摩・卡蘿，我希望可以多了解你一點。」

命運的骰子已擲出。

I2

火紅

Rojo vivo

刺眼、粗暴、尖銳的紅

/

精心虔誠地裝扮後，一如來到美國後的每一天，芙烈達會和迪亞哥共進午餐。

她會為他準備食物，若非如此，他一旦開始作畫就不會停下來。繪製壁畫是和時間賽跑，必須在石灰漿乾燥之前上色。迪亞哥是個純粹主義畫家。他在義大利旅行時，學會了濕壁畫的技巧，也就是在潮濕的灰泥土上作畫。他總能滿懷熱情地談論喬托的壁畫。一層灰泥乾燥的時間大約是十小時，因此，他大約有七至八小時的時間可以上色，之後色彩就會嵌入大理石中，必須整個摧毀才能修改。除此之外，顏料和水混和後會揮發，必須考慮到揮發後呈現的結果，更不用說畫家在作畫時必須往後退才能看到畫面全景了。以上種種難題，正是迪亞哥·里維拉深

愛壁畫的原因。

芙烈達來到工地時，迪亞哥會稍微休息。她是他遭遇困難時的知己，也是他戰勝困境時的獎勵，日日帶來以餐巾和鮮花裝飾的餐籃。他們會聊壁畫的進度、他們的熱忱和妥協，也聊前一晚的派對宴席和他們看到的那些曼妙多姿的女人。

迪亞哥總抱怨當地的原料品質不佳。在墨西哥時，他喜歡用傳統的顏料，是印第安人在西班牙占領前就會使用的。他們會像小情侶一樣野餐，然後在篷布後匆促放肆地做愛。兩人交歡時，芙烈達特別多話，*chingame，chingame，chingame*，操我，融化我，她呻吟著，但音量不大，她咒罵著（她知道很多髒話）。當他重新投入工作後，

她會坐在一旁。溫順文靜。

她會在一旁閱讀，有時也作畫。

芙烈達喜歡獨自作畫，不願多談。早晨頭髮散亂如印第安夜色般的鬃毛時不畫，還穿著內衣的時候、沒有佩戴首飾的時候不畫，帶寓意的作品不畫，做愛完事後不畫。

她是為了尋找庇護而畫的。

為了不要感覺孤單。

一星期前，她開始畫一幅她和迪亞哥的畫，畫他們結婚的那一天。每回面對新的畫布，她不會先想好主題，因此經常為畫面的發展和畫布上出現的圖層感到驚訝。思緒怠滯時，她也會有同樣的驚喜。她不構思，任由本能發揮。

兩人的新婚之夜，蒂娜做了個決定，發瘋了的決定。「迪亞哥和芙烈達竟然做出結婚這種蠢事，把酒都拿出來，真是太有趣了！」她敞開家門，喚來各方好友，還有好友的朋友也來了，每個人都帶來各種補給和歡樂。

Tacos（塔可），一盤又一盤的 panela（墨西哥起士）、pico de gallo（墨西哥莎莎醬），一杯接一杯的 sangritas（桑格利塔水果酒）和普爾格酒。庭院裡的衣服晾乾了，芙烈達認為莫朵迪的貼身衣物很適合裝飾這場玩笑，但此時在場的音樂家們早就朝內褲進攻去了。

「迪亞哥，所以現在玩笑都開了。」

「菲希達，妳現在是我最完美的另一半了。這件裙子將是一段傳奇。」

「這件衣服是我家僕人的，這場婚禮是你第三次結婚。」

「不，這是妳和一隻大象結婚的新娘禮服，而這是我第一次和妳結婚。妳爸

媽給我取這個小名，真是太有才了。El elefante（大象），真是有才！」

「蒂娜‧莫朵迪床上功夫好嗎？」

「老實說，令人驚歎。柔軟度很好。難忘的雙峰。」

「迪亞哥，你不會對我專一是嗎？」

「不會，芙烈達，永遠不可能。」

「那我呢，你不問我？」

「不，芙烈達，我不會問妳這種問題。」

「也不問我為什麼提出這個問題？」

「不，芙烈達，我不會問妳。」

「我問你這種你不會問我的問題，這樣不會很奇怪嗎？」

「我覺得頭暈了。」

「迪亞哥，你為什麼向我求婚？」

「因為妳是比我優秀的畫家，而且妳將大放異彩！」

「我當然比你優秀啊，你這頭大象。」

芙烈達覺得漂流在一個不屬於自己的喧囂中。任何理由都可以辦一場猶如迎接世界末日的瘋狂派對，更不用說為這一對一點也不配的情侶辦婚禮了，他們的靈魂讓想像力更為自由，婚禮彷彿一場嘉年華。芙烈達醉舞狂歡。她用酒精麻醉疼痛，麻醉身體、獲取動力，她要在自己的婚禮上跳舞、和男人調情、獻上小甜餅般的親吻，經過迪亞哥身邊時搔他一下，然後再四處挑釁。她全身發燙，她要像個孩子般玩樂，她是劇場女王，得把這些騷動全存在心裡，未雨綢繆。等待骨頭癒合的那幾個月裡，臥床的她實在太想念各種聲音了，所以現在她要更多，吉他、鞭炮、笑聲和歌聲。在場幾乎所有女性都和迪亞哥上過床，事實就是如此，這是她丈夫最大的問題，就連露貝──迪亞哥的前妻──也來了，一雙疲憊的綠

眼珠在邪惡的派對上遊走，逕自朝著芙烈達走來。

「先生、女士，大家看啊，里維拉的芙烈達‧卡蘿，有骨有肉、真人真事，特別是骨頭！」

芙烈達很快就愛上了露貝，充滿磁性的瓜達魯佩‧馬林‧露貝和她那令人難忘的怒火。她們馴服了對方，讓彼此像個多慮且疲憊的母親一樣，把心愛的男人交到另一個人手上，輪到妳了，加油吧。露貝告訴她，自己是如何在嫉妒心大爆發時撕爛迪亞哥的畫作並丟到火裡燒了。還有某次被怒氣沖昏頭，把迪亞哥熱愛的前哥倫布時期小泥偶磨碎，加到湯裡，帶著惡魔的喜悅端給丈夫喝掉。這些事都讓芙烈達笑到流淚。她想像著迪亞哥的大嘴吞下最愛的東西磨成的粉末。大快朵頤。

當芙烈達還是學生的時候，迪亞哥在預校的波利瓦廳裡繪製壁畫，她躲在欄杆的壁柱後方，看著露貝風姿綽約地到來。當時，露貝用細心裝飾過的籃子裝了午餐來給迪亞哥，兩人談天說笑，聊著戀人間的話題，至少看起來是如此。芙烈

達離他們太遠，聽不清楚他們的低聲細語。可是更多時候，露貝會在一陣激昂的怒吼後登場。芙烈達會縮回陰影下的藏身處，看著一幕幕鬧劇般的場景，看著妻子要求流連花叢、傷害人心、背叛耐心與諾言的丈夫給自己一個交代。如火山爆發的露貝帶著梅杜莎的盛怒摧毀所有的裝飾物，為求得最後一點真誠的眼神，甚至願意吞食她的孩子。芙烈達告訴自己，絕不能變得和她一樣。今晚，她只是順道想起了這件事，但令人諷刺的是，她沒有意識到，現在輪到她變成里維拉太太了。而露貝醉了，惡夢中的悲傷讓她酩酊大醉。

「先生、女士，大家看啊，里維拉的芙烈達‧卡蘿，有骨有肉，特別是骨頭！」

芙烈達想展現友誼，扣住了她的手臂。

「不要碰我！好歹也看看妳自己！大家都看清楚了！」

兩個女人周圍騷動起來，空氣中飄著血腥味，殺機四起。露貝突然奮力拉起芙烈達的裙子。

「看看這雙腿，比得上我這雙嗎？老天爺，憑什麼啊！」

被龍舌蘭灌醉的迪亞哥注意到這場對峙時開懷大笑。露貝離去，新婚妻子受傷，派對卻依舊歡樂。清醒過來的芙烈達感到一陣低氣壓上升，派對上的洋流加速流動，啞劇與人偶，臉部表情逐漸僵硬，槍聲響起，是 el gran pintor（大畫家）抽出了他的那把爛槍。這些大沙豬究竟為何要拔槍或亮鳥，就像點一根菸，拔槍、射擊、bang bang、高潮，然後是一場混戰，芙烈達被推倒了，雙眼掃視，尋找丈夫的蹤影，卻看見他滿臉歡欣。突然間，一股無來由的衝動湧上心頭，她衝到他面前呼了他一巴掌。她不明白為什麼，然後握起拳頭用力搡了他。「反擊啊，迪亞哥，打我！」她呼喊著。「來吧！」迪亞哥默默挨打，卻沒有因此失去好心情，女人情緒的波動對他來說就像無法預知的天氣一樣，習慣成自然。芙烈達放開畫家，讓他回到那個她已不在乎的派對。她脫下禮服，全速衝下樓梯，跑到大街上，深吸了一口氣，緩慢綿長的一口氣，把那鼓樂喧天留在腦後。喧譁、嬉笑、假意的歡樂都漸遠了，她走在漆黑的路上，路燈熄了，她的腿跟不上腳步，因此喘不過氣，但她沒有落淚。她不知該何去何從。哪裡才是家？她往父母的家走去。汪

洋中的陸地。她笑了，笑這荒唐的景況。她想起以前蒐集的一幅畫，一個年輕的新娘正在大街上奔跑。完畫的日期已經因年代久遠看不清了，但她經常想這個新娘要往哪裡尋找救援。能跑去哪？一個人真的有辦法逃離自己所下的決定嗎？

猥褻的死亡氣息是讓派對賓主盡歡的關鍵。

伊特拉斯坎紅

ROJO ETRUSCO

源於自然的紅色，深沉且具特色

/

芙烈達不知該把《芙烈達與迪亞哥》送給誰，這幅作品畫了他們，兩人擺著乖巧、呆板的姿勢，嚴肅得像個可以用來解相思之苦的紀念幣。她根據一張兩人結婚當天的相片畫了這幅作品，畫中的她穿著綠色的印第安洋裝，肩上披了橘紅色的雷波婆娑。迪亞哥的服裝很簡單，一套煤灰色的西裝搭上寬皮帶。

她用力凝視著畫，彷彿是要從自己的孩子身上分辨出哪些部分來自於自己，哪些部分不是；以及究竟是哪個部分，讓自己如此恐懼。畫中的芙烈達似乎瑟縮在丈夫身邊，她給自己畫了一張娃娃般的圓臉，頭部像個木偶明顯朝迪亞哥傾斜，似乎想表現兩人相互依存的關係，但她並沒有握住他的手，只是輕擺在上面而已，

124

看上去就像一隻蜻蜓在龐大的身軀旁飛舞，而他一雙厚重的鞋誇張地往地板扎根，像兩根砧骨，邊角磨鈍，彷彿要包住整片土地，無懈可擊。迪亞哥直視著觀眾，四分之三的臉龐轉向另一邊，似乎準備好隨時對更緊急的事情做出反應。他的右手拿著全新的調色盤和畫筆，皮帶扣上刻了大寫的字母 D。那是個印記、一個烙印，單一個字母蘊含的力量，這個形似大腹便便、食慾旺盛的 D 也是整張畫的構圖，以一條隱形的線將兩人圈在裡面。芙烈達幾乎是蜷曲在這個 D 裡的，是個胎妻。這幅畫像是奉納繪[19]一般，註明了地點、日期和情事，此外芙烈達還畫上了鴿子，嘴裡咬的旗子上寫著：「我們在這裡，我，芙烈達‧卡蘿，和我心愛的丈夫迪亞哥‧里維拉，我在美麗的加州舊金山畫了這幅肖像畫。」奉納繪通常用來祈求生命中的意外或悲劇能得到恩典，不是感謝得到某種利益。這幅畫對某

[19] Ex-voto，在墨西哥指的是還願用的奉納物，十九世紀後，這種奉納物以繪畫為大宗。奉納繪上通常會寫下感謝神明的文字，並註明祈求的事情。

個聖人祈求。哪個聖人呢？為了什麼意外而祈求？「我們在這裡」，正如亞伯拉罕所說「我在這裡」，宣告了她對神無條件的愛。可是就字面上而言，我們可以看到芙烈達最愛的一場戲：你們看見我們在此，在我們的舞臺上。

芙烈達稍微猶豫後又加上：給我們的朋友艾伯特・班德先生，一九三一年四月。她找到贈予的對象了。艾伯特是幫助他們申請到簽證的美國藝術資助人，讓他們得以踏上這片對粗壯大頭的共產主義人士感到不屑的淨土。

這幅畫很悲傷，芙烈達思忖，我是不是很悲傷呢？圍著這對情侶的隱形牆堅不可摧，他們無法逃離，洋娃娃芙烈達雙手緊拉著胸前交叉成心形的披肩，像是保護自己不受寒，空洞的眼神也朝向觀眾。那雙腳更是小得像嬰兒。

偉大的畫家和他忠誠的妻子。

芙烈達經常會先下筆，才開始思考眼前所見。她會在事後解讀自己的畫作，評價眼前活生生的靈魂流露出的情感，以及傷口流出的膿和靈魂的泌液。她為自己而畫，不多加計算，也沒有策略，只是「坦白地表達自我而已」。

她想回到墨西哥，那個她一直夢想離開的家園。那個家有什麼問題嗎？並不是因為那裡的生活太無趣。她也渴望著無所事事的生活，她想在原地打轉，聽著母親的朋友們像陀螺般喋喋不休地說著毫無意義的瑣事；想和市場的水果販討論檸檬的顏色，鮮嫩的、帶完美苦澀的檸檬那無法用顏料呈現的綠色；想任由時間流逝什麼也不做，或是緩慢地做一些不怎麼重要的小事。不，身在舊金山的她一點也不無聊，她為自己找事做，讓自己忙碌。她還得記下那麼多不同的面孔，像巴洛克面具般閃耀著電光；她喜歡看街上的孩子，他們的臉頰令人垂涎三尺；她也會逛街，精緻的櫥窗裡充斥著各種必須立即擁有的配件，小玩意兒、飾品、中國風的工藝品，她一一買下又轉送出去。迪亞哥喜歡笑她的口袋裡總是裝滿她視為生命的小東西。芙烈達熱愛送禮，每見到一個人，就得從身上取下一個首飾送出，或是掏空包包找出一個意想不到的禮物。這是愛的痕跡。正如她所說：「從我身上拿走一小部分，以備後用。以防你忘了我。」

她在這裡結識了一位神奇的醫生，同時治療人的身體和靈魂，名叫李奧·艾

羅塞爾。這位外科醫師對骨科特別有興趣。打從意外發生以來，芙烈達搜集醫生就跟搜集情人一樣。比起診療，她更需要的是這些醫師不斷像蘇格拉底一樣和她問答，幫助她產下這具總是疼痛不堪的軀體。來到美國後，她的右腳情況逐漸惡化，變得難以行走。李奧醫生幫助她緩解疼痛，並解讀她的症狀，在按兩下肩膀和三次敏銳的眼神交流間就成了她的朋友。李奧是個蓄著鬍子、身材矮小的男人，聰敏又富智慧、善於溝通，是個對於中提琴、藝術、政治話題和肌腱與脊椎側彎都保有高度興趣的人。同時，他也對芙烈達的身體充滿好奇，認為她是個值得研究的對象。有時，他會提議一起開船在港灣內繞一圈，開他的單桅縱帆船。單桅縱帆船（sloop），真是奇特的名字，芙烈達心想。

芙烈達長期失眠，李奧·艾羅塞爾夜以繼日接受他最有興趣的病人諮詢。

在舊金山的日子裡，芙烈達畫了很多畫。

也許這就是問題所在。

她也希望自己能少畫一些。她總是一個人作畫，彎著腰，心神專注。像個乞

丐。

迪亞哥在這裡就和國王一樣，眾多放蕩的、豐滿的美國女人任他挑選。他有時會和女性助理、新朋友或其他熟人一起消失兩天。最近，他迷戀上一位網球手。一名冠軍好手。金髮女郎。笑容可掬。網球，這是什麼運動？又是一個墮落的歐洲玩意兒。芙烈達選擇視而不見，過著平靜的日子。但偶爾也會嘶吼。

「你為什麼需要這些金髮婊子？」

「芙烈達，海倫的頭髮不是金色的，是淺栗色。」

正如他所說，她就像狗一樣狂吠。這種說法真方便。

「這麼說來，我們都是母狗嘍？躺下，汪、汪、吠叫，汪。汪、汪、汪！」

這畫面滿合理的嘛！汪、汪、汪！」

「芙烈達，我現在不打算回答妳，我心知肚明，而妳也很清楚。」

「不，你現在就回答我，重複一樣的話，直到我對你說我受夠了為止。」

「好吧，芙烈達，那妳就替我回答吧。」

「不！迪亞哥！這麼做就便宜你了！肥仔，你沒有權利奪走我的憤怒！」

「芙烈達，這不該是我們的話題。不過就是衝動而已。就像每天早上起床撒尿。三秒前沒這回事，三秒後也一樣。」

「那在這三秒內呢？是存在的嗎？」

「是的，我的愛，就像無止境的背痛一樣，來來去去。」

不是一個話題？那什麼才是話題？一個意圖？一種慾望？又或者是一種展示？她凝視著自己的畫作思考這個問題。她的和迪亞哥的。他會說，這是一種政治手段。是人民革命的畫面。是惹人爭議的輕蔑和壯美；是在同一個維度上展現超人類的力量與脆弱。不過是一扇窗吧，芙烈達心想。一個話題，就是敞開一扇連結雙邊的窗。不是氣密的那種。

迪亞哥的背叛不是一個可以談論的話題。迪亞哥的背叛是隻佇在小房間裡的大象。是一隻強行住進小芙烈達陶瓦廚房的大象，一根不受控制的長鼻將所有的碗盤掃到地面。長鼻的背叛。其實這種說法一點也不準確，要背叛至少得先有所

130

隱藏，還得先安排好場景，滿足對方猜疑的需求。

芙烈達也和別人上床。一開始並非如此。可是現在是了。偶爾。快速解決。

只是不想認輸。試試也好。尤其是和女人。她覺得女人的雙峰最為迷人，深色的乳頭又比粉色誘人。不可否認和女人上床比較有滿足感，要奪走迪亞哥的這種樂趣她做不到。

而且，芙烈達喜歡金髮女郎。

玫瑰茜紅

Rojo laca

取自茜草，活力十足的紅

／

芙烈達和迪亞哥像兩個做了壞事的小鬼逃離舊金山。

在為證券交易所畫了無數工人和象徵加州女性（但芙烈達卻明顯看出那是網球女將海倫）的巨幅肖像後，迪亞哥又為當代藝術學院畫了壁畫。怎料壁畫未乾，爭議已經四起。

外頭開始議論紛紛。開什麼玩笑？迪亞哥畫了一幅錯視畫，類似套層結構的手法：他在一面牆上畫了製作壁畫的過程。確實很有意思。壁畫中的壁畫，主題為城市的建設（一樣是工人、技師、地下能量），迪亞哥也在畫中的鷹架上作畫。畫中的他背對觀眾，也就是加州的市井小民們，用他凸出鷹架外的肥臀帶來難忘

的視覺享受。

觸目驚心。

這對夫妻趕忙收拾行李踏上回墨西哥的旅途，沒有跟任何朋友道別。離開美國對芙烈達來說是一種解脫，但對迪亞哥而言卻是打擊。她唯一感到可惜的是沒能再見李奧醫生一面。離開前，她試著通電話，希望能私下再見他一面，但他們錯過了彼此。她本想感謝 doctorcito（親愛的醫生）的蠻橫與智慧，並送上離別禮物。她為他畫了肖像，但比起他付出的關懷實在算不上什麼。畫這幅肖像時，她想起了父親，覺得兩人十分相似。她擔心他會責怪自己像個小賊一樣溜走，但她是個永遠都會愛他的小賊。她愛他。友誼和愛情之間的界線在哪裡？無論如何，都該在還有機會表達時說愛。時間一久，我們就會遺忘，然後走向死亡。

· · · · · ● · · · · ·

15

橘紅

ANARANJANDO

耀眼的紅，流動且擁有飽滿的生命力

· · · · ● · · · ·

/

芙烈達懷孕了。

這不是她第一次懷孕。他們新婚後幾個月，她就動過一次墮胎手術。那是在一九三〇年的一月，他們前往舊金山前。當時，這對新婚夫妻來到墨西哥南方的度假聖地奎爾納瓦卡市，迪亞哥接受委託替柯爾提斯宮添一幅壁畫。這是一座擁有四百年歷史的建築，住著征服者（征服阿茲特克帝國的西班牙人）的鬼魂。迪亞哥對於這個新的圖像攀岩計畫感到非常興奮，而委託方，也就是駐墨西哥的美國大使，迷人的超級資本主義家莫洛先生也對他十分賞識。儘管迪亞哥幾個月前

138

才譴責他是美帝的化身，兩人在面對這項讚揚墨西哥革命的壁畫工程時，很快就

達到共識了。有何不可呢？

　　奎爾納瓦卡的日子和那裡無盡的春天為芙烈達帶來極致的快樂。兩人世界與

滿滿的顏料，兩人世界與迪亞哥的才華。這段時期，遠離墨西哥市拯救了她，在

那之前，與朋友間的政治糾紛和過度工作，都讓她的丈夫精疲力盡。迪亞哥因為

一些荒謬的把戲而被撤銷黨籍，一些完全針對他而來的歪理邪說。人們因為同樣

的理由指責他：為資產階級政府繪製公共壁畫，或者接受擔任當代藝術學院院長

一事。而迪亞哥對此的辯解是，他為 mexicanismo（墨西哥主義）以及身為墨西

哥人的意識與自豪而畫，也是在重新詮釋印第安文化，但這些都沒有任何幫助。

他拿政府的錢。儘管他強調藝術的社會功能、強調是為了大眾福利和革命而畫，

仍舊沒有說服任何人。人們對迪亞哥抱持懷疑的態度，他是個自由電子，也是個

過於善辯的人。PCM（墨西哥共產黨）也針對他在當代藝術學院中捍衛的進步

主義思想撻伐，只因為他推廣集體教育，不再單純垂直傳授知識。

結果就是，迪亞哥遭ＰＣＭ撤除黨籍，同時也被藝術學院解職。

迪亞哥令人困擾。他是個令人惱火的巨人。

但最令他難過的是，他的朋友們一一遠離他。對黨忠心耿耿的蒂娜‧莫朵迪公開毀謗迪亞哥。幾個月前，當她被指控殺害情人安東尼奧‧梅利亞時，迪亞哥還不顧一切支持她，如今她卻忘恩負義。

當時他夜以繼日尋方求法替她洗刷罪名，向願意傾聽的人說明梅利亞的死亡是古巴政治紛爭造成的。安東尼奧當時牽著蒂娜的手走在路上，一顆子彈穿透了他那顆帥氣的頭。

在奎爾納瓦卡的這段時間，芙烈達大多待在工作的丈夫身旁，從多種敘事角度、筆觸、色彩和隱喻給予畫作評論。迪亞哥一點也不覺得肩上這個吱吱喳喳的聲音冒犯了自己，反而欣賞芙烈達看色盤的眼光，因此一再詢問她的意見，並對他年輕的妻子唯命是從。「天啊，迪亞哥，你怎麼敢把薩帕達的坐騎畫成白的！」迪亞哥總算找到能給予他評論的眼光了，因此也依賴著她，芙烈達變成了他的參

考資料。而她自己也在作畫，作畫時的她感覺不到疼痛。肖像畫與自畫像。許多面孔。她想起父親一生都在拍攝墨西哥的相片，可是卻很少拍人臉。他說過不喜歡拍攝人像，感覺像是挑戰上帝，把原本創造出的醜態美化了。而芙烈達卻以醜為美，不在意挑戰任何人的權威。不過她還是遺傳了父親不喜歡模糊的個性。

夜色降臨時，芙烈達喜歡坐在莫洛先生家的露臺上，欣賞波波卡特佩特火山和伊斯塔西瓦特爾火山，一語不發、靜坐不動，直到夜幕完全遮蓋了山稜，進入夢鄉。

那是芙烈達第一次懷孕。在她還沒來得及對這個意外反應前，她就被迫做流產手術了。胚胎著床位置不對，對她的身體造成威脅。那場意外發生後，有些醫生認為她不能生孩子，但也有一些持相反意見。不過當初他們也說她再也不能走路了。

她墮胎了。這件事就此畫下句點。身體裡又剩她獨自一人，每個夜裡她還是

像抽到鬼牌一樣。

望著奎爾納瓦卡東邊的兩座火山入眠。根據阿茲特克的傳說，戰士波波卡特佩特深愛著美麗的伊斯塔西瓦特爾，美人也為他燃燒著同樣的愛。然而，以為自己被情人拋棄的她因為過度傷心而死，卻沒想到真正作梗的是自己的家人。看著愛人毫無生氣的軀體，英勇的戰士波波卡特佩特嘆出最後一口絕望的氣息。據說兩人感動了天神，在他們身上覆蓋了皚皚白雪，並將他們化為山巒。

兩座火山凝聚了一段不被允許的愛情。

芙烈達一直都很喜歡傳奇故事，天真的人物，浪漫的情節，最能觸動真實世界灰暗的內心。一如她畫作中的面孔。

從舊金山回來後，才剛抵達科約阿坎區，迪亞哥就收到紐約現代藝術博物館舉辦展覽的邀請。迪亞哥的畫展持續了五個月後，亨利·福特，*el gran caca capitalismo*（資本主義大便），那位大富豪又親自送上大把黃金，請里維拉先生到底特律為當地輝煌的工業畫一幅傳奇故事。美國佬再也不能失去這位偉大的墨西哥共產畫家了。真是有趣。儘管外頭對他議論紛紛（也許因為他不檢點），人

142

們還是搶著要他。

四月起，這對夫婦落腳底特律，芙烈達就是在這時發現月事沒有來訪。她有種不祥的預感。她又懷孕了。這一次，她離家千里。她不想留下這個孩子，現在不想，不想在這裡，應該是吧。這個孩子會不會拖垮她的身體？會不會又搗爛五臟六腑呢？會不會把僅剩的那一點點勉強還能用的自己也壓碎？以她的身體狀況來說，會不會太危險？畢竟她的陰道被鐵棍貫穿過。迪亞哥不會有時間照顧她，他一直在工作。訂單一張接一張，夜裡還得在那些美國吸血鬼間穿梭用餐。他會有時間保護她、撫摸她的肚子和額頭嗎？保護她、撫摸她的肚子和額頭會不會讓他感到無趣？她不是很確定這個她正在過的生活是她想要的。

她想把自由意志交到別人手上，於是對迪亞哥坦白。

迪亞哥冷淡地回答他不想再有另一個孩子了。Punto final（句號）。

另一個孩子是誰？為什麼沒人提起過他？或為他說過一句話？還是個她？

臭婊子？孩子在哪？孩子已經生了嗎？誰又有權利決定芙烈達要不要生？顯然是

她的丈夫，但丈夫不就是該把妻子的肚子搞大，並為此沾沾自喜嗎！

「芙烈達，我和露貝已經有兩個女兒了。我沒日沒夜地工作，墨西哥現在一片混亂。藝術家和共產主義人士都被追殺。芙烈達，我們是來美國避難的！墨西哥政府已經不會花錢做壁畫了，只會摧毀它們！」

「那和這件事有什麼關係？」

「我已經經歷過這種事了。而且，妳的身體承受這一切，菲希達。」

「你說的那個身體好像不屬於我。是個負擔。可是這是我的身體，它就是我。」

「芙烈達，我接受全部的妳，全部。請妳停止這種沒有根據的審判！」

「不要講得好像你送了個禮物給我。」

「我不需要講得另一個孩子！我以為妳很清楚。」

「迪亞哥，我知道他是個男孩，我能感覺到。他會是個小迪亞哥。這樣你還

的疼痛，妳已經承受了過多

而且你和我結婚的時候就知道了。不然你以為呢？」

144

是不要他嗎？」

「我已經有一個叫迪亞哥的兒子了。」

「我知道！和你的第一個巴黎老婆生的。」

「安潔莉娜不是法國人，她是俄羅斯人。」

「那她現在在哪裡？你把她丟在哪裡了？和你兒子的屍體一起丟在巴黎了嗎？」

「妳怎麼說得出這種話，真是蛇蠍。我第一次看到妳就知道妳是蛇蠍，現在一點也不意外！」

「全世界每一個城市都有你的老婆和小孩，你那麼強大，那麼了不起！為什麼就不能和我生小孩？」

「因為妳不是別人！」

「別說了！不要再說這些你用來強迫死鸚鵡打嗝的甜言蜜語！」

「芙烈達，妳會把我逼瘋！Mi amor（親愛的），妳不是別人，好嗎？妳不

是孩子的媽，妳是我的 compañera（伴侶）。我的知己。妳是我的眼。我靈魂的

孩子。」

「那我呢，你問過我要不要嗎？我呢，迪亞哥，我呢？」

「菲希達，我的小可愛，別哭。」

「你知道我為什麼哭嗎？迪亞哥，因為我這一生承受了兩起嚴重的意外，第

一起是那場車禍，而另一個就是遇見你。」

馬薩林紅

ROJO MAZARINO

暗沉如穴的漆紅

／

今晚，迪亞哥和芙烈達受邀到亨利・福特家中用餐。白色的桌巾、罕見的好酒、排列有序的銀製餐具、各司其職的侍僕和上流社會的老傢伙們。自從來到底特律，里維拉夫婦就由亨利・福特的獨子埃茲爾引導接待。邀請迪亞哥到這裡的藝術中心作畫的人也是他。在這座汽車城市畫一幅象徵工業榮耀的壁畫，就等於是要讚頌福特的成就。迪亞哥熱愛這種事，為鋼鐵時代的新人種畫下歷史。本來預計在罩著玻璃屋頂的內院走道雙側作畫，但他要求三面，不，四面牆，他要一片無垠的天際。最後，在參觀了城裡所有的工廠和實驗室後，他畫出了二十七幅壁畫草稿。預算自然也超出許多，但埃茲爾・福特二話不說便掏出錢來，把原本

一萬美金的撥款提高到兩萬五千。

在這片由摩天大樓組成的景色中，芙烈達身著特萬特佩克印第安裙，在畫作中咒罵著。她一點也不喜歡這座城市，極端的貧困就和豪華汽車比肩而立，她對此感到驚訝又憤怒。她覺得自己又上了同一個旋轉木馬：應付丈夫激昂的情緒──和他過度疲勞的身體──並蒐集各種社交場合中的舞會卡[20]，四處展現小丑夫婦的魅力。可是迪亞哥卻像個孩子般開心。熱血沸騰。受這種熱情感染的她只能跟著尋找自己的樂趣。

再簡單不過了。

前往福特的宅邸的路上，她指出迪亞哥穿了一件資本主義的燕尾服。「沒錯，芙烈達，可是共產主義者也應該要穿得跟上流社會的人一樣！」迪亞哥反駁。對一個宣稱自己的妻子穿得像個印第安人的人來說，他這說法可真有意思。

[20] 一種手掌大小的卡片，上面會註明舞會當晚的曲目順序，參加舞會的人可以寫上共舞者的名字。

宴席桌上，身為主要來賓的她坐在亨利・福特身旁。

「你們在哪裡落腳？」一名戴著頭冠的中年女士詢問，準備好要大肆發表關於底特律該與不該去的地方。

「我們住在沃德旅館裡附家具的套房，就在中心附近。但我們最近在收拾行李了。」

「有什麼不便之處嗎？」

「是的，他們不喜歡猶太人。」猶太兩字一出（芙烈達的聲音過大），一片沉默重重地壓了下來，破壞了原本和諧、均衡的喧譁，場面尷尬至極。一隻烏鴉飛過。不得不強調，亨利・福特排斥猶太人的立場人盡皆知。

底特律的朋友以卡門稱呼芙烈達。卡門是她在瑪格達萊納之後的第二個中間名，最後才是芙烈達，但家人經常以這最後一個名字稱呼她。她的出生證明上寫的是 Frieda，這是個源自 Fried 的德文名字，原意為和平。但這個美麗的名字卻在納粹踏入政治版圖後變質了。當年德國進行總統大選時，阿道夫・希特勒成為興

登堡[21]的對手後，為了拉開自己和德國的關係，芙烈達把名字中的 e 拿掉，成為

Frida，並給自己取名卡門。

餐桌上靜得震耳欲聾，沒有人急著打破尷尬的氣氛。賓客暗自希望福特什麼

也沒聽見。芙烈達卻轉向老福特先生，開口問道（音量依舊未減）：「福特先生，

您是猶太人嗎？」

氣氛尷尬到頂點。不止一隻烏鴉飛過，而是烏鴉傾巢而出降臨在餐桌旁了。

賓客紛紛把頭鑽進盤裡。這位年屆七旬的紳士氣質優雅，身材如運動員般精瘦，

儀態有點造作。他湛藍的雙眼落在眼前這位面臨外敵的亞馬遜女戰士身上，發出

一陣大笑，最後只回問：「親愛的卡門，聽說您也作畫，希望有機會觀賞您的作

品。」

21 Paul von Hindenburg，威瑪共和國的第二任總統，致力於推行總統內閣制，為希特勒成為獨裁者最

大的阻礙之一。

「是，我了解，我是世界上最好的畫家。」

「哈哈，我完全被說服了。您覺得我的工廠如何？」

「關於這個問題，我的國家有個故事，您應該會有興趣。說的是一個美國觀光客很欣賞一個墨西哥藝術家做的美麗家具，他對藝術家說：『我想買下這把椅子，我很喜歡它，您可以再幫我做五把一樣的嗎？這樣就可以作為一套餐椅。我一定會出個好價。』『先生，很抱歉，我做不到。』墨西哥人回答。『為什麼？』觀光客既失望又驚訝。『同樣的事要重複五次，實在太無趣了。』」

「很有意思。可是您知道嗎？儘管是生產鏈製造的，我的每一部車都有獨特的靈魂。卡門，您開車嗎？」

「不，親愛的亨利，對我來說，比起汽車的方向盤，騎在狂牛上可能更自在一些。」

「如果您願意的話，我可以教您開車！」

「跟福特先生學開車，那可能會成為傳遍墨西哥的笑話。不過，如果您願意

的話，作為報答，我可以教您做 mole negro（莫雷醬）和 pico de gallo（墨西哥莎莎醬），這跟美國那些平淡無味的食物比起來可是別有滋味！而且您穿上圍裙應該很有魅力。」

「親愛的，我太喜歡妳了。妳太惹人愛了。我要送妳一輛汽車！沒錯，埃茲爾，我要送一輛車給卡門和迪亞哥，你來負責這件事。親愛的卡門，我下個月要辦個舞會，妳會把我寫在舞會卡的第一首曲子上吧，希望妳會這麼做。對我來說是莫大的榮幸。現在，跟我說說莫雷醬吧。」

當晚回家的路上，迪亞哥先是大笑了一番，模仿起晚餐的對話。

「芙烈達，妳實在太天才了。把這種事拌成一鍋湯！」

「迪亞哥，只要知道我們舔的是什麼湯就行了。」

「也許米開朗基羅在餐桌上很有魅力，可是他沒有共產主義老婆！福特就像小鳥一樣停在妳手掌心啄食，妳讓他神魂顛倒！」

「他只是不習慣別人用冒犯的語氣說話而已。就和所有權貴一樣，在某種程

度上，這種無禮會讓他們感到興奮。他們只用小小的代價就能換來一點刺激感。」

「埃茲爾接受我的草稿了，他今晚和我談了這件事。真是太出乎意料了。

我不會像那些歐洲人一樣畫出沒有生命的機械。我會畫出熱情、生動、進步的作品！」

「你應該要畫出機械中呈現出的人類智慧。」

「妳說得對。」

迪亞哥沉默了一會兒，又爆出如雷的笑聲。「妳看到妳給他莫雷醬食譜的時候嗎！那老頭簡直被迷倒了。妳今晚真是太妙了，妳讓周圍的世界黯然失色，就像蚯蚓上的蝴蝶。」

「你知道蝴蝶有多少眼睛嗎？」

「不知道。」

「一萬兩千。視角很廣吧，迪亞哥。」

17

血紅

ROJO SANGRE

有機的紅，帶著一絲藍色

/

芙烈達因為不尋常的疼痛驚醒，下腹彷彿有玻璃瓶在其中碎裂般，不停抽筋。

她試著緩和呼吸放鬆身體，肚子卻突然弓起使得她喘不過氣。她嘗試開燈，但骨盆的疼痛像巨石壓身，動彈不得，她伸出手臂試著打開檯燈，又是一陣如藤條抽打的痛苦。她驚慌失措。呂希，她的朋友，也是迪亞哥的助手，就在隔壁房間。

因為迪亞哥答應徹夜趕工，呂希不想讓芙烈達獨處，便留在家裡過夜。呼叫呂希。這是她現在應該做的。她用盡全力，卻只能勉強發出細細的呻吟，像是喉嚨被卡住時沙啞的哀號。她想起自從意外發生後反覆出現的夢境，夢裡的她命懸一線，她想呼救，不管怎麼試都沒有聲音，字句盡畫在喉嚨裡，卻卡著出不來。她全神貫

注擠出一個救命的呼聲，原本面對險境的恐慌隨之變成無能為力的驚惶。呼叫呂希。她重新振作起來，往肺裡充氣，可是這個動作卻引發一陣噁心，嘴裡充滿人行道的髒汙味。滿身大汗的她再度被陣痛攻擊。她摸了摸大腿，到處都黏黏的，感覺不是自己的身體，彷彿被切開了似的。她覺得自己正邁向死亡。獨自一人，死在底特律，遠離墨西哥，她將死在錯誤的地點，在沒有迪亞哥陪伴的情況下。

死亡，她是那麼熟悉。她經常和它聊天，這位該死可惡的鄰居，這位女孩們的大姨媽，這位禿頭佬。原本虔誠的信徒在變成無神論者後，面對死亡通常很坦然，似乎幾杯黃湯下肚後就能自在討論這個議題。可是她不能在底特律死去，她的肚子裡還有寶寶，死了的話誰來餵養他？她得回到科約阿坎區，得把寶寶交給她的姐妹，這樣一來，她們才能教他唱有趣的歌曲，才能在中庭的樹蔭下哄他入睡。

芙烈達看見床上飄著雲朵，彷彿是溫柔的絲線笑著、扭動著，感覺是蜘蛛在她周圍織起絲網。這種感覺麻痺了身體的疼痛，也許她可以睡了。芙烈達想起另一個嬰兒，一個已離世許久的嬰兒，迪亞哥的弟弟。他幾乎不曾提及這個弟弟。迪亞

哥・瑪莉亞・里維拉有個雙胞胎弟弟，卡羅・瑪莉亞・里維拉。將近四十六年前的十二月八日出生，而卡羅死時才一歲半。而迪亞哥現在成為了偉大的畫家。現在，她感覺不到疼痛了，失血過多讓她變得蒼白，芙烈達低聲吟唱著⋯⋯「天堂的門外，我們賣著小鞋，給光著腳的，小天使。睡吧寶貝，睡吧寶貝⋯⋯」是為誰唱的呢？她的孩子、卡羅，還有迪亞哥，她已經忘了，她逐漸失去意識，陷入一片過於深邃的沉靜。又是一陣鞭抽疼得她折成兩半，她往肺部充滿氣想要吶喊，卻一點聲音也沒有。

呂希・布洛赫被一陣尖叫吵醒，從睡夢中驚醒的她不太確定自己聽到了什麼。

男人的喘息聲？她起身，拖著還在睡夢中浮沉的身軀。清晨五點，迪亞哥打開她的房門，把她推到牆上。「打電話給醫院。」他大聲咆哮。公寓裡昏暗無光，靜謐無聲，但她隱約聞到了金屬味，隨著一股冷風吹上她的背脊，猶豫了一秒後，她走向那房間，按開電燈。芙烈達瞪大的雙眼就像聖主堂裡的玻璃窗花。滿身鮮血。頭髮散亂濕透，雙眼直視，傾瀉的淚水耗盡氣力，臉龐滿是疲憊。血流滿地。

恍若憤怒的畫家丟擲了紅色的顏料桶。頭髮和臉上的血液已乾涸凝固，被子上覆了一層黏稠、有機的紅，地上、床上到處都是血塊。那是個犯罪現場。迪亞哥彎下腰，像個珍貴的小物把她抱在懷裡。

「芙烈達！」呂希看著眼前的情景，目瞪口呆。她的朋友嘴裡念念有詞，似乎在和自己對話。

「小芙烈達，妳說什麼？」迪亞哥問。

「Duérmete niño（睡吧，孩子），Duérmete niño，啦～～啦～～」

「好的，唱吧，寶貝，我的愛，我永遠不會再離開妳了。菲希達，我保證，我保證……」

呂希緊盯著她，彷彿被催眠似的。芙烈達又開的雙腿上滿布著血跡，未沾血的皮膚在光照下透出白色水粉筆的色澤，陰道下還有血塊流出。結束了，她心想，不會有寶寶了。芙烈達曾是那麼幸福，儘管疲憊，心裡卻是滿足的，那時，她的

每句話都只繞著這件事轉，這個小迪亞哥，迪亞哥的迷你版，一個迪亞哥娃娃，她會為他更衣，帶他去散步，也會像她為迪亞哥盥洗一樣為他洗淨身體。

芙烈達語無倫次。七月的底特律悶熱無比，但她卻感到寒冷，彷彿冰雪包覆了她的臟腑。呼叫呂希、寶貝睡吧、雲朵、呂希睡吧、顫抖、感到寒冷、溫柔睡睡、光線、道路、誰在我的頭髮上徘徊，月亮來了，迪亞哥媽媽我好痛。

芙烈達被救護車送到亨利‧福特醫院的急診室。驚慌失措且無能為力的呂希和迪亞哥任由醫護人員把她放到擔架上送走。醫護人員全面警備，情況十分嚴峻。

在進到手術室前，芙烈達用雙肘架起身軀，尋找迪亞哥的身影。「迪亞哥、迪亞哥，你在哪裡？你看天花板！看啊！好漂亮啊！」

迪亞哥望向天花板，走廊盡頭的門在擔架後方關上，把菲希達吞進另一端。

因為前一晚在外過夜，他的身上還是色彩繽紛，天花板也是，阿拉伯式的花紋和形狀讓人以為置身教堂。這一晚，他出門了，沒錯，他工作到午夜後就出門了，

他需要女人，需要酒精和偶爾輕盈的生活。芙烈達太過緊繃，在她身邊很難忘記

人難逃一死，以及每一段生命都是一種神奇的、渺小的、必要的、怪誕的暴力，

在她身邊的人不得遺忘我們都是從痛不欲生的火場中脫胎的腎臟與皮膚。他今晚

在外過夜，他需要獨處，有時，或者經常。可是沒有她的生活只會是一顆黯淡的

星辰 [22]。一條永遠開著路燈，卻漫長而枯燥的道路。

他悲痛至極幾近崩潰。

22 引自波特萊爾《惡之華》詩篇〈音樂〉（La musique）。

18

卡門紅

Rojo Carmen

舞動的、映照著粉色的紅

迪亞哥在醫院裡住了下來，芙烈達要她的兒子。她想看他，想照顧他、保護他。那是她的兒子，誰能自作主張拿掉他？醫生向迪亞哥解釋胚胎已經化成血塊流出，沒有東西可以給他們看，都丟進垃圾桶了。迪亞哥在妻子的悲痛中住了下來。「迪亞哥，我想畫畫，我想畫出他的臉。我不想要只是想像，我要畫出他真正的雙眼、嘴唇還有頭顱！我得這麼做！否則，他就不會繼續存在了。而且他也不會再回來，不能活在我們的回憶裡，只能被鎖在縹緲之境。」芙烈達悲痛欲絕，但悲傷並沒有阻止她憤怒。她不顧醫生的警告，逕自起身，在走廊裡遊蕩，尋找著她的胎兒，直到體力不支暈倒。

迪亞哥暫時停下工作，寸步不離，他為她帶來大把難看的鮮花，在芙烈達半睡半醒間，在她臉上淌著淚水，視線轉向過於空白的牆壁時，不間斷地撫摸她的手指。

第三天，他帶來了芙烈達要求的畫筆和顏料。她也要了醫學書籍和鐵板。她想在那上面作畫，就像奉納繪一樣，直接畫在金屬上[23]。

芙烈達先是畫了一張沒有被子的床，白色的床單。床架上可以看到「Henry Ford Hospital Detroit. Julio de 1932.（底特律亨利·福特醫院，一九三二年七月）」的字樣。畫作以此為基礎展開。床漂浮在一片荒涼陰沉的秋褐色土地，以及廣闊到讓人沉溺的天空之間，宛若一艘災難過後救命的船。遠處的工廠有如海市蜃樓，刻畫出凡俗的工業景觀。

芙烈達躺在沒有任何裝飾的床鋪邊緣，也許就快跌落床底了，她的眉毛飛揚，

[23] 這幅畫是《亨利福特醫院》（*Henry Ford Hospital*）（1932）。

一絲不掛，淌著淚水，同時，骨盆下方沾著新鮮的血漬。她的胸部脹大，肚子也還是渾圓的，就像個懷孕的婦女。芙烈達看起來很弱小，躺在令人不安的床上，偏離中心。她握了六條粗紅線，連結六個漂浮在她周圍的物件，就像歡樂的星期天會在查普爾特佩克公園裡購買的氣球一樣。往地上垂墜的紅線（血管、緞帶）末端分別綁著紫色的蘭花、某個機器的一部分和骨盆。骨盆的形狀看起來像翅膀被石化的蝴蝶。往天空飛的線上則繫著一隻大蝸牛和一塊組成獎盃的肉，上面還畫著女人的下腹輪廓。最後，中間一條看似臍帶的粗線上繫著一個男性胎兒，像是個圖騰、雕像，完好無缺。

這是童書裡想像的因為疼痛而哭泣的模樣。是個會縮在被窩裡聽的驚悚故事。

奇怪的構圖引人注目，催眠著觀看的人，畫中的每個元素都引誘人嘗試解讀。為什麼是這一塊骨頭或一隻蝸牛？為什麼是這朵花，或這個被遺棄的機器？每個元素都代表一種私密的象徵，而每個象徵都是一扇門，讓人帶著翻開死亡日曆上

的驚喜標籤那樣的興奮感打開它。該有的都有了，性器官、身軀、溫柔的、恐慌

的、母體和宇宙。在天真的寂靜之中，每一樣物品都迴響著脈搏和心跳的聲音。

看似性器官的蘭花、尚未綻放的花瓣、蝸牛的緩慢、癱軟、角、殼、保護、

生產、庇護、腹部、故障的機器、斷裂的骨頭、空虛的骨盆、禮物花、出血、蝸

牛黏液、漩渦、紫色、藕色大理花、兒子、女兒、腹部、胚胎、緊閉的眼、壞掉

的機器、天空、呼吸、緩慢的、疼痛的、塊狀的、可融的、骨架、面具、內在、

外在、無處不在、底特律。

芙烈達·卡蘿從來沒有畫過這樣的作品。

沒有人會畫出這樣的作品，迪亞哥·里維拉心想。

19

政治紅

Rojo político

熱情

離開底特律前往紐約後，芙烈達逐漸好轉。海風吹乾了她的苦惱，底特律像

個陷阱在她身後關上了門，而這裡，紐約，就和之前在舊金山一樣，港灣令她感

到平靜。跳上一艘船，逃離。迎著風，緩緩前行。面對海洋時，城市就能在我們

背後消失。眼前只剩勻稱無邊的各種藍相互映襯，海天交映，構成一個避風港。

就像車禍手術後那段恢復期掛在床頂篷上的鏡子。

　　他們受到老洛克斐勒的邀請而來到這座城市。迪亞哥受邀為這位工業巨頭

製作一幅壁畫，兩人因此住進了一座華麗的宮殿。這是迪亞哥的新挑戰。又一個

挑戰。納爾遜・洛克斐勒（Nelson Rockefeller），老洛克斐勒之子，想為ＲＣＡ

大樓內部添些些裝飾。這棟坐落於曼哈頓中城區的裝飾藝術建築群中最令人震懾的一棟。實為城中之城。入口大廳內一百平方公尺的面積要以壁畫裝飾，此處將會成為紐約醉漢必經的中樞神經。迪亞哥還是有身價的！洛克斐勒父子並沒有因為迪亞哥在舊金山引發的爭議而卻步。當然也沒有被底特律人的言論左右……沒錯，迪亞哥怎麼可能在沒有掀起浪濤的情況下便抽身離去呢，這不正是人們期待的他嗎？人們批評他那些猥褻的裸體煽動人心，也說他背叛了底特律的精神，無視當地的精神與文化，甚至說他的作品是偽裝過的共產主義。總之密西根州吵得沸沸揚揚。

但納爾遜・洛克斐勒還是鋪了紅毯迎接他。他親自決定了RCA大樓壁畫的名稱：「十字路口的人類：在嶄新的未來中看到希望與堅定。」[24] 拍板定案。原

[24] 又譯作《在歷史轉折點的人類》（*Man at the Crossroads*）（1934）。

本他想邀請的是馬諦斯或畢卡索，但最後他選擇了迪亞哥·里維拉。

瑪麗和納爾遜·洛克斐勒經常邀請里維拉夫婦和他們一起參加酒會（也許帶有炫耀之意），有時也會到他們家中吃頓便飯。瑪麗·洛克斐勒對墨西哥這個地理位置如此貼近，可是生活方式卻又與美國大相逕庭的國家充滿好奇。是身為藝術愛好者的她強把迪亞哥·里維拉放到丈夫的口袋名單裡的。這位美國富婆對於這對墨西哥夫婦感到著迷，更為他們逐漸成為傳奇感到驕傲。芙烈達告訴她關於共產主義的事（多是五月一日在索卡洛廣場上的熱血示威，而不是莫斯科那些政黨官僚乏味嚴肅的行事），她描述了祖國各地的起義，強調一九一〇年墨西哥反抗迪亞斯競選連任時爆發的革命仍歷歷在目。芙烈達與丈夫擁有相同的誇飾能力，把史實講成了美麗的傳說……她敘述著一九一四年還是小女孩的自己，曾親眼見到薩帕達解放軍與卡蘭薩的政府軍隊開戰。薩帕達解放軍的男人飢腸轆轆、精疲力盡地在路上遊蕩，她的瑪蒂德媽媽曾經打開家門，為他們治療包紮。真的，

真的！那年頭很多人都食不果腹。當時我們只能靠玉米餅充飢！芙烈達說起這些細節時，兩對夫妻正在巴比松廣場飯店的一家餐廳內品嚐著佳餚。迪亞哥甚至補充自己曾經與薩帕達並肩作戰！芙烈達又說了她在這些傷患、交戰聲和爆炸中度過的童年。「夜裡，子彈的呼嘯聲伴我入眠。」在瑪麗・洛克斐勒的追問下，她又加碼演出。這些細節比電影還精采。

現實情況比上述的模糊一些。芙烈達・卡蘿謊報了自己的生日，總說她是在一九一〇年出生的。在革命狼煙中誕生的孩子比較了不起吧？她沒有說出口的是，獨裁者迪亞斯的投降也為卡蘿一家原本安逸和穩定的生活敲響了喪鐘。幫助過游擊隊的瑪蒂德媽媽當然不樂見這種情況。至少芙烈達是這麼敘述的。內戰之前，國家委託他的爸爸吉耶摩對西班牙占領前與殖民時期的古蹟拍攝、盤點，靠著國家給付的薪水過著優渥的生活。迪亞斯供給這個家庭一個布爾喬亞式的生活，以及位於科約阿坎區，由吉耶摩・卡蘿親自設計建成的豪宅，但在他的政權

結束後，房子只得拿去抵押。內戰期間還是小女孩的芙烈達儘管就活在這種改變

當中，卻沒有真正感受到父母社會地位的改變。她在學會走路與說話的同時，也

學會了節儉與參與集體勞動。暴躁的脾氣讓她成為一名「激進分子」，讓她在和

迪亞哥結婚時，也嫁給了他的意識形態。年輕的女畫家喜愛共產主義的儀式，就

像她小時候喜愛耶穌受刑的肉體、畫中聖人金色的部位和檀香在鼻腔裡繚繞的感

覺。芙烈達的政治傾向與她的戀物癖相似，人們呼喊時就跟著高聲唱，對著同志

使用平語，並在領口別著鐮刀與斧頭。

　　至於迪亞哥，他總是生動地對美國朋友們描述自己經歷的那段薩帕達史詩，

卻小心翼翼地隱藏起墨西哥內戰的那十年，他是在歐洲度過的祕密。雖然他的確

曾在一九一〇年短暫回到墨西哥，更突顯他故事的真實性，但那一次回國主要的

目的其實是兜售他在巴黎的立體主義畫作，其中一位最賞臉的客人就是迪亞斯太

太本人，也就是獨裁者的髮妻！

　　無論如何，美國佬們就是愛聽動人的故事，總得加油添醋吧？

而這正是納爾遜・洛克斐勒理想的壁畫，一段能夠激勵紐約人的偉大動人故事，站在十字路口的人類。

迪亞哥・里維拉承諾絕不負所望。

20

曼哈頓紅

ROJO MANHATTAN

刺眼的、微酸的紅

「我們要怎麼幫這些蛋糕上色？」芙烈達高聲詢問，一邊在抽屜裡尋找可以使用的材料。「也許可以用顏料？」

「用顏料畫蛋糕？芙烈達，妳要毒死迪亞哥嗎？」

「他活該，而且這樣做應該會漂亮多了，不是嗎？紅色、藍色、綠色。我去拿畫筆和顏料。」

「我覺得我這輩子再也不會吃布丁了，花了那麼多時間揉拌，我都覺得噁心了。」

「呂希，我得找點事情消耗待在旅館裡的時間。迪亞哥總是不在，而我又不

想一整天閱讀推理小說。」

凌晨兩點多，芙烈達和朋友呂希‧布洛赫在紐約布魯沃的旅館裡忙進忙出。

給迪亞哥做個布丁，這個瘋狂的想法突如其來。當時兩個女人正在玩「精緻屍體」的遊戲[25]，這是兩人最愛的活動之一，芙烈達那些情慾縱橫、充滿創造力的作品總能給呂希帶來無限的幻想。變形的乳房和各種姿態勃起的陰莖，芙烈達對此非常坦然：「小呂希，性器官沒什麼不對，有的時候，髒的是那些看它們的眼神。」

然後芙烈達就突然想做布丁了。

「現在嗎？」呂希驚呼。「Really？」

芙烈達‧卡蘿和呂希‧布洛赫後來成為形影不離的密友。這位瑞士裔的美國女孩在芙烈達流產後未曾棄她而去。除了為她漱洗、起身、穿衣和畫畫外，也像

25 源於法國知識分子圈，也有一說是超現實主義者的遊戲，需要一張紙、一支筆和至少三個人，由第一個人開始，寫下一個句子，稍微摺起紙張遮蓋住句子後再交給下一個人，最後欣賞大家創作出的故事。這種遊戲也可以畫圖，先畫頭，再交給下一個人……以此類推。

妹妹一樣為她排難解憂。呂希跟隨里維拉夫婦來到紐約，幫助壁畫家完成在洛克斐勒中心的作品。為迪亞哥工作的薪水並不固定，但參與畫家工作的成就超越了經濟的考量。對她而言是另一種誘因。

呂希從未忘記第一次見到這對夫婦的情景。他們是在當代藝術博物館舉辦的迪亞哥‧里維拉個人展覽上認識的。當時，已經在紐約藝術界活動好一陣子，而且即將接管法蘭克‧洛伊‧萊特（Frank Lloyd Wright）學院雕塑系的呂希受邀參加為這位墨西哥畫家而辦的晚宴。主辦單位因為與會者中沒有人會說西班牙文倍感困擾，最後決定將西班牙文與法文同樣流利的呂希‧布洛赫安排在迪亞哥身旁。晚會進行得十分順利，呂希為迪亞哥荒謬的故事和他對物質與機器美學的理論所吸引，對這位《紐約太陽報》認為是「大西洋此岸最受關注的藝術家」迷戀不已。然後，一位衣著華麗、身材嬌小的女子邀請呂希到博物館的露臺上抽菸。隔著一點距離，這個驚人的生物湊到呂希耳邊，粗暴地表達了 I hate you（我討厭妳）。一向把自己藏在雕塑家吊帶褲或嚴肅學者外表下的呂希，卻無法克制自己

的憤怒與嫉妒心。芙烈達因此笑得不能自已。但芙烈達後來發現，呂希非常了解

嫁給 womanizers（好色之徒）的女人承受的痛苦。她的母親就是受夠了歐內斯特，

布洛赫放蕩的行為，才帶著孩子跑到巴黎，遠離那位著名的交響樂團指揮兼積習

成常的偷吃者。

　　這名音樂家父親也是個攝影師，總教導女兒生活中不能缺少相機，這一共通

點拉近了這兩位瑞士女子和墨西哥女子的距離。她們分享彼此和父親的關係、兒

時記憶和膠卷。在 MoMA 的這一晚，呂希和芙烈達偷偷地從造作的晚宴中溜走，

逃到格林威治村的舞廳 The Blue Candle 裡。那是呂希經常造訪的地方。芙烈達承

認，這是第一次有個女人對和她的丈夫上床毫無興趣，只想和他一起工作。而呂

希也拜倒在這個脆弱卻剛直的女子的魅力之下，並為她尖銳且憂鬱的幽默感深深

傾心。

　　「芙烈達，妳應該要當猶太人的。」

　　「呂希，我想我父親的確是猶太人。」

「我父親也是，我想。這是很嚴重的問題嗎，醫生？」

她們之間無須再多言。

半夜時分，芙烈達和呂希還在為十幾個布丁蛋糕裝飾，這些蛋糕鋪滿了整個公寓，彷彿是個喝醉酒的藝術家正在用各種模具創作。芙烈達又在上面添了小鈕子、絲線、珍珠，所有手邊拿得到的東西都放上去，還能時不時給自己和朋友送上大杯的波本威士忌。

「芙烈達……為什麼來紐約以後妳就不作畫了？」

「我在畫啊！滿滿都是骯髒的蛋糕。」

「芙烈達，我說的是畫布。」

「妳知道他在哪裡嗎？」

「我不知道。」

「可是妳知道他跟誰在一起，他可沒那種心思掩蓋跟路易絲・奈弗遜調情的事實。那女人從一開始就想盡辦法引誘他。呂希，妳知道嗎？其實都是女人自己

找上門的，不是迪亞哥去找她們的。妳沒注意到嗎？每個人都想分一塊里維拉。」

「他看起來適應得很好。」

「我知道。我想回墨西哥。我想念媽媽了。」

瑪蒂德在一九三二年九月逝世，至今已將近一年。正確來說是九月十五日。

芙烈達又給自己倒了杯威士忌。對她而言，喝酒就像呼吸。她能藉此重拾勇氣、藉此遺忘。呂希以眼角餘光看著她。芙烈達·卡蘿的情緒多變、難以判斷，她能在眨眼之間由喜轉悲再入喜。她也在現實與夢境之間徘徊，這一秒接著地氣，下一秒又進入幻想之境，旁人難以分辨。這種情況和她飲酒與否無關。相較於其他特質，呂希最愛她這點。她能一腳踩在這個世界，另一腳卻在他方，生活就像一場殘酷的遊戲，就像跳房子，無論丟出的石頭掉在天堂或地獄，都要滿心歡喜地單腳跳去，並試著在地上畫出天真的彩虹。芙烈達既不保守也不愚蠢，甚至是出乎意料地狡猾並善於操縱，只是有時她會裝成一個孩子，發明出另一個語言來掩蓋事實。是為了混淆自己還是他人呢？

失去腹中胎兒兩個月後，呂希陪著芙烈達回到墨西哥，獨留迪亞哥一人在底特律工作。科約阿坎捎來關於瑪蒂德媽媽的消息並不樂觀，她必須立即動身歸國。

那時，流產後的芙烈達身體才剛恢復。出院後的芙烈達除了作畫外什麼都不做，黑暗、迷惘、折磨、壯觀的畫。由於天氣過於惡劣，飛機無法航行，幾近崩潰的芙烈達決定搭上火車。接下來幾日的旅程中，芙烈達不停地哭泣。兩人穿過印第安那州、密蘇里州、德州，最後才抵達邊境。火車靠站休息時，她便試著與墨西哥通電，但線路始終不通。詢問之下得知格蘭河泛濫，阻斷了兩國的通信。

「它叫布拉沃河，不是格蘭河[26]。」芙烈達怒斥，這種小細節讓她情緒失控。

火車靠站休息時，她們也會下車用餐，彼此不太交談。芙烈達望著天空，彷彿是在追蹤那架拒絕讓她登機的飛機。有時暫停的時間過長，她們就會看一部電影。呂希提議這麼做，為的是分散她的注意力，一再把她拉出悲傷的深淵。芙烈達縮在車廂的一角，重複著：「如果媽媽死了，世界上就只剩我一個了。」「我不想離迪亞哥太遠，我們回去吧。」或者「我是同時失去孩子和媽媽的母親。」

呂希想起一幅芙烈達的作品。她從未見過這樣的畫。芙烈達展示給她看時，[27]

一陣寒意爬上了她的背脊。畫面上是一個躺在床上生產的女人，雙腿敞開，陰毛和脹紅的陰唇清晰可見，成人模樣的嬰兒頭從中探出，和芙烈達一模一樣的眉毛一眼就能認出她的輪廓，只是，沒有頭髮的嬰兒看上去似乎已經沒有了氣息，緊閉的雙眼，低垂的脖頸，白色的床單上血液蔓延開來。產婦的頭完全被一條裹屍布般的白巾遮蓋。簡陋的房間內毫無生氣，唯一的裝飾品是床頭上方的七苦聖母像。

受到驚嚇的呂希開口詢問白巾下產婦的身分。「我不知道，呂希，我畫的時候不會多想什麼，也許這是畫我，生出了我自己。」然後芙烈達為自己的解釋而笑。

26 這幅畫是《我的誕生》（*Mi nacimiento*）（1932）。

27 Rio Grande 格蘭河在墨西哥境內稱為 Río Bravo 布拉沃河。

她們回到墨西哥後一個星期，瑪蒂德‧卡特隆‧卡蘿就死了。El jefe（老大），

芙烈達都這麼稱呼她。她是老大，是她的母親。

悲傷抽乾了她。芙烈達戴上一副沒有表情的面具，密不透風地把自己幽禁在

哀傷之中。她堅決不看母親的遺體。六個姐妹穿上黑服，沒有兄弟，也沒有人敢

通知吉耶摩爸爸，留他一人和鋼琴關在房裡，捨棄最愛的貝多芬和史特拉斯堡，

彈奏著蕭邦。

芙烈達厭惡古典音樂。

「媽媽年輕的時候是個大美女。嬌小玲瓏，就像個小鈴鐺。可是卻有著惡

犬般的個性。後來她變得豐滿了，我還是在她皮膚的褶皺裡尋找那個小鈴鐺。她

很聰明，但沒受過什麼教育，和爸爸不一樣。後來想起時，覺得她那惡犬的個性

還真是誇張。她是個好人，可是從我們很小的時候開始，她就會責罵我們，所以

我們決定說她是惡犬咆哮。可是爸爸不太管事，比較沉著。妳沒發現我們經常會

在某個時間點為某個人定義代表的顏色，而從那之後，我們很難再質疑這個決定

嗎？真要改變也是很難的事。這種現象說明了什麼？」

「意思是我們會簡化事情。我啊，一直以來我都介紹我爸是個赫赫有名的藝術家，可是他同時也是個混蛋。我學會從別人的眼光裡認識他，彷彿我們之間沒有關係，就像個陌生人。而媽媽屬於我。」

「我跟妳說過我媽的上一任未婚夫在她面前自殺了嗎？」

「應該沒有。他為什麼這麼做？」

「我不知道。人為什麼要自殺？大概是因為知道自己可以做到這件事，會讓人覺得自由吧。推開窗戶縱身一躍。我媽是個神祕的人。有些事我們從不談論。只是我偶然發現一些那個未婚夫寫的情書。和我爸一樣，他也是個德國人。」

「真是個奇妙的巧合。」

「我不知道是不是巧合。」

兩個女人的眼神沒有交集，各自忙著套模子、從烤箱裡拿出烤好的蛋糕、妝點蛋糕、上色、擺開晾乾。越是荒謬的事就越不可錯過，此時此刻，凌晨四點三

十分，忙碌了一整夜，雙手隨各自的思緒和杯裡棕色的威士忌酸酒輕舞飛揚。

「親愛的呂希，死亡存在於每個布丁蛋糕之中。」

「小芙烈達，妳為什麼不回墨西哥，還在這裡做布丁？妳不想讓迪亞哥一個人嗎？」

「我想要他跟我一起走！當那個狗娘養的洛克斐勒請迪亞哥畫壁畫時，我告訴自己，凡事都有好的一面，總算可以跟這個 Gringolandia[28] 道別了！想得美。迪亞哥永遠都有理由留下，手上這個勞工學校的壁畫完成後，他還會再找到另一個計畫、另一個藉口。就跟當初因為『意見偏激』而被逐出莫斯科一樣，他至今無法接受。」

「莫斯科？」

沒錯，一九二七年時，迪亞哥曾在蘇聯待過近一年的時間。當時他作為墨西哥共產黨代表參加俄羅斯革命十週年的活動。那次回到墨西哥不久後他才認識了芙烈達。前往莫斯科就像是踏上朝聖之路，el gran revolucionario pintor（偉大的

188

革命畫家）因此振奮激昂。他想為俄羅斯人民作一幅壁畫。然而，他過於直斷的意見觸犯了第三國際。他是這麼對芙烈達說的：：他公開批評社會主義寫實主義的藝術，呼籲應回歸斯拉夫民俗的根源。於是他就被遣返墨西哥了。快速地。

這兩個女人很清楚，迪亞哥在美國已經變成不受歡迎的人士了。在底特律的福特和紐約的洛克斐勒之間，他樹敵無數。迪亞哥和洛克斐勒夫婦之間雖相處融洽，但他畫的那張臉可是會影響到整個集團的形象。

迪亞哥在RCA大樓內的牆上畫了列寧。這個充滿意識形態的頭像並沒有在原本贊助人確認的草圖上。火藥被引爆。連鎖效應展開。大筆一揮抹殺了壁畫，沉重的帷幕拉下後，路人再也不見它的蹤影。下一張在芝加哥的重要訂單，取消。而迪亞哥那幅今晚還在進行的、位於勞工學校、逼得芙烈達除了做布丁以外，找不到更荒謬的辦法填塞空虛紐約生活的壁畫，最後變成一幅諷刺的笑話。這是讓

28 西班牙語中用來稱呼美國的詞，直譯為「美國島」。

他遏制怒火也給自己臺階下的方法。「妳覺得他們會把它摧毀嗎？RCA大樓裡的那個壁畫。」芙烈達問呂希，就像是用一種反詰的修辭，試圖讓這個問句成為某種咒語。「我不知道，洛克斐勒不是傻子，他也知道美國的知識分子圈對他把壁畫藏在布簾後這件事已是噓聲不斷，更不用說要摧毀壁畫了，絕對會把迪亞哥塑造成悲劇英雄。妳還記得沃爾特・帕克（Walter Pach）在底特律發生那件事後的公開演講嗎：『粉刷掉這些畫作，就再也沒有什麼可以粉飾美國的罪行了！』」

洛克斐勒率人來到工地強迫迪亞哥立即放下畫筆、離開現場的時候，呂希和芙烈達也在場。當時芙烈達甚至象徵性地以肉身擋住大師，主要的目的在於分散對方注意力，總是裝備著萊卡相機的呂希便能暗自拍下壁畫的影像。至少可以做到這件事。至少留下了影像。當那些悲哀的手下沒收她的相機時，根本沒想到膠卷已經被塞進呂希・布洛赫的胸衣裡了。每個人都以自己的方式參與了這場文明人的躲貓貓。

壁畫被扼殺後，她感到迷惘。她舉起波本威士忌，彷彿是要與那片始終廣闊

的天空敬杯。「敬列寧！」微醺的芙烈達吶喊，「在美國住了快四年，我對這個國家還是一無所知。小呂希，敬妳！也敬那些狗娘養的！是不是應該加點藍色？

我需要一點溫柔的色彩！」

「妳為什麼不喜歡美國？」

「不知道。因為它搶走了我的迪亞哥吧。也因為這些美國佬總是擺出一副惡魔的嘴臉喝著小杯雞尾酒。」芙烈達模仿那些人佯裝高貴的模樣回答呂希。

呂希大笑。

「別笑，我說的可是事實！在這個國家好像不喝杯雞尾酒就下不了決定。我要買你的畫？雞尾酒。我不買了？雞尾酒！要向全世界宣戰？他媽的雞尾酒！而且美國人醉了以後也不會變得比較幽默。他們不知道什麼是醉。我還真想跟他們

一起喝一杯呢！」

「不過妳喝得很自在啊，和迪亞哥一起，你們總是被塞進各種酒會裡。」

「我就是這樣認識美國人的，就近觀察。我啊，至少我喝酒是為了讓大家

開心。而且在這裡，如果你不參加這些宴會，就什麼都不是。這國家到底是怎麼回事？唯一讓我們覺得自己有點雄心壯志的地方就是穿著燕尾服啄食小點心的時候。在墨西哥，我們都是瘋子，可是至少我們的派對都是真材實料。」

「芙烈達，妳讓我想起那天那個記者訪問妳的時候的表情！『里維拉夫人，您平常沒事的時候都做些什麼？』『做愛！』妳當時躺在床上，嘴裡塞著一根棒棒糖，是想讓他暈倒嗎！」

「呂希，這麼做有什麼大不了嗎？我們活著、受盡折磨然後死去。嚇嚇三個不知道該往報紙欄位裡塞什麼的三流記者會怎麼樣？妳想要我跟他們說什麼？跟他們說，我沒事的時候都在為一個愛他自己比愛老婆還多的男人做不能吃的蛋糕嗎？說我去電影院看了四次科學怪人？還是說我生不出小孩？」

「妳大可從妳的畫作談起。妳注意到有些上流社會的女人在模仿妳的穿著了吧！」

「有，她們穿得跟蘭姆巴巴一樣。我是為了掩飾畸形的雙腿才這麼穿的，要

是我有一雙像電影明星的腿，一定會露出來讓那些男人的內心著火！她們什麼都不懂。大眾對我的畫不感興趣。我的畫太渺小了。那些文章生產機就是要我嘮叨迪亞哥‧里維拉的事。偉大的男人背後的女人。真有創意。再說，這些資本主義企業家要一個共產革命畫家幫他們裝飾牆壁，妳懂這個邏輯嗎？因為他們要的是排場，千萬不要談政治。以後還有誰做得出這種令人又愛又恨的事呢？」

「芙烈達，布丁做完了。」芙烈達停下動作，看著亂成一團的公寓。兩人的手臂和臉頰上沾滿了顏料。窗外無邊的夜色被建築物尖銳的影子劃開。她找來一個大托盤。放上蛋糕。所有的蛋糕。她打開窗戶，低頭一看，把所有的東西全倒進夜色之中。

「紐約下布丁雨了！」芙烈達吶喊。*It's raining cakes, careful motherfuckers!*

現在在下蛋糕雨，注意了你們這群王八蛋！好美啊！

「美女乾杯！反正癩蝦蟆迪亞哥今晚也不會回來了。」

21

電光紅

ROJO ELÉCTRICO

強勁絢麗的紅

／

迪亞哥又瘦了。他的雙眼感到不適、情緒暴躁、心事重重，同時又很殘酷地賦閒。紐約的公寓成了低俗又封閉的劇院，讓人在反覆的奇思異想中窒息。芙烈達想離開美國，這個想法縈繞在她的腦海中，揮之不去，但迪亞哥卻一點也不想聽。爭執就此爆發，成為薛西弗斯[29]的考驗，同樣的論點一而再、再而三地狠狠砸到對方臉上，就像晾乾衣服一樣，每日必行。每對夫妻都有自己的課題，按下按鈕，就能引發風暴。為了發洩怨恨，我們會一再把沒有出口的藉口放到紡織機上，一織再織。我們會丟出尖銳的詞語，把事實放大，刮削傷口，往上撒鹽。幼稚的遊戲。比誰蠢，比誰天真，同樣的話題要撩起一百次，從新的角度出擊，再

次開戰。芙烈達想回墨西哥。迪亞哥想留在美國。這是問題所在嗎？不清楚，或者從來他們沒有弄清楚過。我們經常會分不出疼痛本身究竟是起因還是結果，問題就像結晶般堆積成團。里維拉夫婦結婚四年了，看似短暫卻又漫長。芙烈達扮演著妻子的角色。迪亞哥的生活一點也沒有變化，為什麼需要改變呢？女人總會無條件送他上門。芙烈達憶起自己小時候，每當想驅逐憂鬱時，就會把耳朵貼在父親的門上聽他彈琴。隱身，延遲自己品嘗間諜滋味的時效，一如當初在玻利瓦廳裡，躲在欄杆後方看著迪亞哥作畫，看著卻不被看見，聽著卻不被聽見，一個試圖挖掘男人祕密的小女人。可是，女人真正夢想的，是理解生命中的男人，還是成為那個男人呢？

芙烈達並不羨慕迪亞哥，也不需要嫉妒，因為身為芙烈達已經足夠了，芙烈

29 Sisyphus，希臘神話人物，因為冒犯眾神而受到懲罰，必須把一顆大石頭推到山頂，再看著巨石又一次滾落，重複不斷。因此有 sisyphean 一詞，用來形容徒勞無功的努力。

達已經夠沉重，日子好的時候也夠開心。兩人不必互相競爭。迪亞哥總是鼓勵芙烈達作畫，他對她的作品著迷。他承認芙烈達擁有他不熟悉的天賦，因此兩人的藝術領域也完全不同。就算並不排斥妻子為自己送來以蕾絲細心裝飾過的餐籃，他本質上還是個女性主義者。他和妻子是對等的，這件事無庸置疑。這位偉大尊貴的畫家最享受妻子搶他的風頭，用她古怪的政變、出色的裝扮、滿嘴的髒話、不落俗套的幽默感，特別是用她絕無僅有的畫風道出私密生活中的痛苦和生命的神聖使命，也就是活著。迪亞哥在大片的牆上畫出全世界，尋找超凡的光彩；芙烈達在小畫布上勾勒細節，不為任何目的而畫。然而，她的畫其實捕捉了一整個世界。他們愛上彼此不是因為對方也是畫家。吸引迪亞哥目光的，是彷彿擁有caballero（紳士）的睪丸、畫著充滿墨西哥當地風情的作品，並以獨特眼光為這種風情加值卻不自知的洋娃娃。狂放的自由與新鮮的色彩。芙烈達選擇了被食人魔選上的命運。她要的是最高、最胖、最滑稽的。她要一整座山。可是現在呢？

如果那個人放棄了原本刀槍不入的能力，該怎麼繼續愛他？

呂希和丈夫史帝芬・迪米拓夫也在場。兩人都是迪亞哥的助手。他們前來午餐，卻遇上了低氣壓。夫妻吵架時，外人只要在門外就能感覺到氣壓的變化。

里維拉夫婦會立即把朋友拉進戰場。「我們連買機票回去的錢都沒有了。」迪亞哥充滿惡意地扔出一句。史帝芬以朋友們可以資助為論點安慰他。芙烈達看來已經無力反駁。兩人已經對彼此咆哮了好幾個時辰了。幾乎要炸開的迪亞哥開始吼叫：「妳要我再回去做這種事，是嗎？」說這話時，他指著靠在公寓牆上的畫架。

「芙烈達，妳要我再做這種事嗎？」迪亞哥拿起一幅立在天空下的墨西哥仙人掌畫。「這是妳要的嗎？」他反覆說著，手上的畫在芙烈達的眼前晃動，幾乎就要貼上她的臉，粗暴的動作讓呂希一度以為他要把畫作砸在妻子臉上，結束這場戰爭。

以畫毀妻。

以妻毀畫。

最後，迪亞哥拿起料理刀刺向那幅畫，一刀、五刀、十刀，他再也停不下手

了。芙烈達衝上前阻止他，呂希也不假思索加入，芙烈達推開她的朋友，大聲喊道：「呂希，走開，他會殺了妳。」畫布爛成一團廢紙，史帝芬呈現癱瘓狀態，呂希趴倒在地，芙烈達掛在迪亞哥背上，就像火山上憤怒的小老鼠。迪亞哥滿懷怒氣拾起殘餘的仙人掌，掙脫芙烈達後甩上房門離去，吊帶褲的口袋裡塞滿了碎紙。

芙烈達哭得頭暈目眩，起身後環顧四周，尋找他離去的理由。她伸手撫平襯裙，拍了拍胸脯，冷靜下來。

接著，她轉向蓬頭散髮的朋友，心平靜氣地宣告：「很好。現在，我們可以吃飯了。應該都餓了吧？」

－第三部－

墨西哥－紐約－巴黎
一九三三～一九四○

黃色

瘋狂、病痛、恐懼。

部分的烈日與歡樂。

黃綠色，但更多的是瘋狂與神祕。

所有幽靈都身著這個顏色，至少內衣是的。

—— 摘自《芙烈達·卡蘿日記》

番黃

AMARILLO AZAFRÁN

刺眼的黃，如火蔓延至紅

／

芙烈達為迪亞哥整理新的工作室，移動那些之前哥倫布時期的小雕像，輕快地為它們渾圓神祕的頭撢去灰塵，排好顏料，按顏色分類，再把看似安詳入睡的紙糊猶大像擺在房間正中央。晚一點她會請父親幫忙吊到天花板上。還有那些陶器，一一擺上架子，看似供品；最後，再清洗塵封已久的畫筆，燃燒聖草，為牆壁和扶手椅上的抱枕熏上一點香味。她不喜歡新房子的味道，沒有故事、沒有回憶。

迪亞哥不在時，她就會來到他家四處活動，這麼一來，他就能在角落或壁櫥裡聞到她的味道，也能讓佇在工作室中央的畫架重拾魅力、散發誘惑。她在相鄰的浴室裡，踮起腳尖親吻鏡面，在迪亞哥嘴唇的高度上留下紅色唇印，儘管迪亞哥幾

乎不照鏡子。她在丈夫的畫作前駐足片刻，這些靠在牆上的畫作大多是女人的臉孔。她第一次注意到工作室裡醉人的光線，那是一種令她不自在的空洞與懶散，比靈魂之鏡表達了更強烈的男性慾望，逼得她只得趕緊走出那條連接迪亞哥的房子和另一端露臺，也就是她的房子的通道。

房子已幾近竣工，建築師朋友胡安・奧戈曼（Juan O'Gorman）在他們回到墨西哥前用滿心的熱情設計了這棟房子。房子坐落於科約阿坎區附近，就在聖安捷區裡的阿爾塔維斯塔大道上。奧戈曼為房子設計了一大片玻璃窗，讓陽光灑進迪亞哥的工作室裡，房子外圍一排沉靜的仙人掌遮住兩座對望的住宅，藍色大宅和粉紅小宅，既是彼此相連又涇渭分明，巧妙地映照出一條無解的夫妻方程式：一起生活但也別靠得太近。

他們回到墨西哥幾個月了，但迪亞哥的怒氣始終未消。

他不想再作畫了，那些沒有拒絕的訂單只能一再延遲。他不回信、遺失收據、

到處揮攤口袋裡掉出來的錢，他對芙烈達感到厭倦。

在得知洛克斐勒中心的壁畫已成碎片後，他意識到這一年等於白活，於是又要了一面牆重現這幅被詛咒的壁畫。這時的墨西哥由於卡德納斯上任，左翼再度掌權，他得到了當代藝術宮的牆面。可如今他又反悔了；還有醫學院的牆，他也不再有興趣；應該完成的國家宮樓梯也沒有下文，這件事讓他感到氣憤，覺得自己一事無成，包括他的職涯、他的人生。他因此摧毀所有的畫作，陷入瘋狂的怒火之中，非難身邊的人事物，苛待所有的朋友。他勾引女人，就連在芙烈達眼前也絲毫不收斂，在喝多了的晚宴結束後，甚至直接吻上女人的雙唇，把所有的尷尬和口水留給上芙烈達的視線的戰利品。這二人還得摸著良心思考，什麼時候她們竟然也允許這位偉大的畫家在眾目睽睽之下取悅自己了。芙烈達在憤怒與放任的情緒兩端擺盪。她的肥寶寶在鬧脾氣，情緒不佳，那是他的問題，他得自己處理。她盡力耐著性子打開並回覆他的信件。面對無以計數的未讀信件，她買了以字母分類的資料夾來整頓，然而，很快地，字母P的格子就被塞滿了。Por

contestar（待回）⋯⋯她從那些阿諛奉承的來信中挑了幾封唸給迪亞哥聽。「聽好了，這是你那評論家朋友艾利・富爾（Élie Faure）從巴黎寄來的，他說你沒有就此放棄洛克斐勒中心那幅壁畫是正確的決定。」

「為你的所作所為歡呼！那些光榮的藝術家如馬諦斯，甚至是畢卡索在你激起的人類熱忱旁都顯得黯然，此時此刻，世界上沒有另一個畫家能發出如此有力的疾呼。」

她用雙倍的力氣注意細節，看似無意地邀請他重回輕盈、愉悅、快樂的生活。

她舉辦各種派對，人們歌唱、變裝，但也不忘日常的瑣事：接聽電話、為她的畫家丈夫接訂單、制定了回歸正常生活的策略，不被任何事冒犯。她帶著大難過後會展露的微笑，比起眼前這些憤怒的情緒，那些微笑曾戰勝過另一種困境，這些都並非是一般人能做到的。

不久，她又停止邀請任何人，取消所有的派對，為任何細節動怒，唾棄自己的改變、卑躬屈膝和絕望。她不想再當他的傭人、他的助理，他們沒了錢也沒了

朋友，她為他把共產黨視為母親，必須不斷證明自己而憤怒，她覺得他多疑、殘忍、自私、不義。而且，他從來不想和她生孩子。突然間，他變成所有問題的根源，對任何事都不夠細心，只想做愛不要承諾，而且他的眼裡沒有了她，自己也像人間蒸發似的。令她難過的，不是因為他得到自己，而是他得到後又消失了。為了另一場交媾。為了另一雙唇、另一對大腿和另一些口舌。她的心胸寬廣，明白該把性放在哪個位置才公平（好讓彼此能交換呼喊與歇斯底里），只是想到積累的情緒以及敞開的大腿找不到出口，這些心思就能扯掉心上一層薄透的皮膚。「不，迪亞哥，離開美國不是我的錯。」

「不，你的作品不是毫無意義的東西。」那我呢，迪亞哥？我呢？

尖酸刻薄、叫囂、爭辯都是通往失去摯愛的捷徑。她要迪亞哥為她醉心。現在的情況是失去了信仰。不再相信迪亞哥，對她來說就是一種對信仰的侵犯，質疑她形而上的信奉，這件事令她感到驚恐。選擇把賭注押在迪亞哥身上就像彈奏沒有調好音的豎琴。沒有任何確切的方法可以證明她的信仰為真。但她依舊虔誠。

她已把賭注全下了。

芙烈達不作畫，她的心思不在那之上，甚至沒有發現自己已不再工作，畢竟她從來不把作畫看成工作，對她來說，作畫是尋找一個避難所。她就是迪亞哥，就是阻止自己憤怒的希望；每當她感到不快樂，就會尋找他的蹤影，往他懷裡逃去，親吻他、撫摸他、把自己包進他的肚皮間，可是迪亞哥的狀況越差，芙烈達就越顯得麻煩與多餘，如何正確衡量他們之間的安全距離呢？

如今，他們之間只剩兩棟住宅間的那條通道了。

23

奶油黃

CREMA PASTEL

帶著霜味的淡黃色

／

芙烈達越來越常待在娘家。這是一種戰略性的撤退，離開迪亞哥的視線範圍。

並不是因為她想遠離片刻，而是強迫自己逃走，暗自期待她的缺席能為氣憤的巨人找回溫柔的一面。這麼做總比站到他面前叫囂：「你會失去我，你會失去我的，到時候你就知道難受了！」而對方卻無動於衷來得好。

她躲在這座父親在她出生前建在科約阿坎區的宅邸裡，這座她出生時住的房子。

芙烈達最近把它漆成了藍色。如日光般耀眼的藍。她選了一個如此明亮的藍，希望帶來所有的溫柔與海洋。嚇跑所有邪惡的目光。她和身為鰥夫的父親、身為

棄婦的妹妹克莉絲汀娜，還有伊索達和安東尼奧兩個孩子住在一起。芙烈達視兩個孩子為己出，百般疼愛。她那有如雙胞的妹妹克莉絲汀娜，在生完第二個孩子後，便被丈夫拋棄，丈夫隨後便如人間蒸發。克莉絲汀娜，這個同樣承受過愛情苦痛的妹妹，收留了她，為她梳頭，為她洗衣、煮飯，並送上兩個孩子的溫暖。

她是芙烈達的靈魂手足。

芙烈達的右腳板和右腿又開始作怪了。走路對她而言就像施以酷刑。醫生考慮切掉那隻腳，或至少也得切掉幾根腳趾。醫生平靜的口吻彷彿只是要從爛掉的果樹上摘下最後幾顆果實而已。

她一點也不想再聽，只得由克莉絲汀娜居中勸導。

「芙烈達，他們預估手術後只需要一個月的復原期。一個月而已。」

「我覺得你們都很開心要把我送回醫院！妳、爸爸、迪亞哥！你們想把我活埋！」

「芙烈達，妳想做什麼都可以。就跟平常一樣。」

「克莉絲媞，究竟哪一件事比較困難？是我受苦，還是讓你們所有人看我受苦？到底是誰在受難？」

「妳這話不公平。我只是想幫助妳。」

「那迪亞哥呢？我已經一個星期沒看到他了。妳覺得他會來醫院看我嗎？不會。因為他又開始畫畫了。我相信他能找到一大把新的助手，然後在休息時間亂搞。」

「芙烈達，我昨天看到他了。我照妳吩咐的去迪亞哥的工作室幫忙。他一直跟我聊妳的事。他看起來很迷惘。我說妳又開始痛了。他便問了妳還有沒有工作，還作不作畫。」

「克莉絲媞，我怎麼可能畫畫！我連指甲都痛。頭髮痛、眼皮痛、手指痛、呼吸也痛！」

今年二十七歲的芙烈達覺得自己一事無成，一件也沒有。而且她拒絕任何人

碰她的腳趾。

克莉絲汀娜看著她的姐姐芙烈達，這個嫁給大畫家的姐姐，這個住在「美國島」多年，曾和電影明星一同歡樂、跳舞，搭過飛機和船，在家宴請過多斯·帕索斯（Dos Passos）、聶魯達（Pablo Neruda）和愛森斯坦（Eisenstein）的姐姐。

這個讀了預校，而且畫的畫就跟石頭切面一樣美麗的姐姐。而克莉絲汀娜從來沒離開過墨西哥，獨自撫養了兩個孩子和她們憂鬱的父親，也照顧了這個受苦的姐姐。

芙烈達給她看過一幅在紐約畫的作品。那個畫面在她的腦海裡揮之不去[30]。

畫面中央的芙烈達宛若雕像站在座石上，身著粉色華麗的舞衣，搭配精緻的顏色和蕾絲滾邊，細瘦的手臂上戴著長袖套，手上則拿著菸和一面墨西哥國旗。芙烈

30 這幅畫是《站在墨西哥與美國邊界的自畫像》（Autorretrato en la frontera entre Mexico y los Estados Unidos）（1932）。

達的右側是美國，燈泡、摩天大樓、冒煙的工廠有如芒刺突出，土裡則埋了渦輪機的管線。她的左側是墨西哥，巨大的金字塔、飛舞的食人花，日月共存，死神扮著鬼臉，女人的陰道華麗地敞開。陰唇有如兩片通往隱形之境的門扉般開闔。

位於世界中心的芙烈達對克莉絲汀娜而言是一顆閃耀的星辰、一個美妙的幻影。座石上刻著：卡門‧里維拉。克莉絲汀娜詢問名字由來。「克莉絲媞，這是我在那裡的分身，是巨人創造出的模樣，是迪亞哥‧里維拉的妻子。」

克莉絲汀娜也希望有個分身。

她想知道從自己出逃是什麼感覺。

芙烈達姐姐在公車意外後開始作畫，最早的幾幅肖像畫中，就有一幅是克莉絲汀娜。當時她受寵若驚。她喜歡為還不能走路的姐姐擺姿勢，也從來沒看過比在姐姐畫裡更美麗的自己。芙烈達說：「我要把妳變成波提切利筆下的維納斯。」

十年前，她們就在藍屋的庭院中，克莉絲汀娜穿了一身白色洋裝當模特兒，這座小巧的、她們玩躲貓貓的庭院。她們輪流扮演著被情人拋棄的公主，囚禁在

以庭院裡高大的雪松權當的監獄裡。簡直是波波卡特佩特和伊斯塔西瓦特爾故事的翻版。公主哀嘆著，而另一人扮演的戰士則前來營救美人。高大的樹變成被遺忘的祕密基地。沒錯，克莉絲汀娜是個美麗的女孩，她很清楚，在所有的姐妹和芙烈達之中，她是最引人注目、最有女性特質、最圓潤可人的。全家福相片裡，克莉絲汀娜位居正中，擁有豐滿的身材和閃耀著光芒的空靈，以及完美且溫柔的臉龐。一旁站著的芙烈達身著褲裝、稜角分明，頭上甚至頂著男性的髮型。

芙烈達偷偷透露了迪亞哥的事和身體的疼痛，還有她的抗議和要求。可是她沒說出口的是最後一次在她身上留下傷痕的妊娠。回到墨西哥不久後，醫生再次勸告她的身體不適合懷孕，她只好再次墮胎。這一次，除了克莉絲汀娜外，她沒有告訴任何人，就連迪亞哥也沒說。芙烈達向她描述了底特律流產的事。血，流成河的血、她的朋友呂希的尖叫、碎成塊的胚胎、往大腿間搥打，直到喉頭的梆成河的血、她的朋友呂希的尖叫、碎成塊的胚胎、往大腿間搥打，直到喉頭的梆頭、醫院、繽紛的天花板，還有迪亞哥真誠的關懷。她永遠無法順利生產。「克莉絲媞，其實這件事很好解決，我決定從現在起只跟女人上床，就不用再面對這

種事了，是吧？」克莉絲汀娜明白芙烈達這麼說只是為了嚇嚇她，重要的是這種驚嚇會讓她們發笑，而笑出來就會有力量抵抗陰暗。克莉絲緹陪她做了流產手術，往後，她們再也沒提過這件事。

只存在於兩人間的憂鬱低語。

「克莉絲緹，我還以為回到墨西哥就會變好了。我以為墨西哥是某種神奇的春藥。我以為有個迪亞哥的靈魂被我留在這裡忘了帶走，乖巧地等著我呢。就好像墨西哥和美國存在於不同的維度。我應該要在離去時，把我那體貼的 maestro（大帥）收在一個散發柔和和樟腦香的櫥櫃裡，至少他身體裡屬於墨西哥的那一部分。這麼一來，我回到這裡時，他就能像我當初遇到的那個美好的瘋子一樣新鮮出爐。妳懂我在說什麼嗎？」

「我想我應該懂。不過，妳發現了嗎？我想妳會放在櫥櫃裡的是妳對 maestro 的想念，而不是迪亞哥。」

「為什麼迪亞哥‧里維拉在墨西哥的名氣不如在美國？」

「芙烈達，他早就被他征服墨西哥了。」

「我也是，早就被他征服了。」

就這樣，兩個姐妹，兩個沒有丈夫的妻子，待在近年變得沉默的父親的庭院裡，喝著肉桂咖啡，一邊在被遺忘的祕密基地下尋覓一片陰影。

「咖啡太甜了。」

「是妳加了太多肉桂。」

「那是為了讓妳想起墨西哥的味道。」

· · ● · ·

24

沙漠黃

AMARILLO ARENA

咬牙切齒的黃

· · ● · ·

/

迪亞哥和克莉絲汀娜有染。

克莉絲汀娜和迪亞哥私通。

芙烈達不知道該從哪一個方向矯正。

25

日光黃

AMARILLO SOL

濃烈、紛擾、令人眼盲的黃

／

她的公寓裡熙熙攘攘，家門每一天都對外敞開！所有人都可以進門，衣冠楚楚的、家徒四壁的、脾氣暴躁的、還有詩人，全都能進到芙烈達的家裡，只要有能力拿出杯子不打破。拉一下門閂，就能開門了，來吧男人、大夥兒，我們都是一家人。芙烈達借酒澆愁，喝了酒就能模糊界線。她很清楚自己的名聲，所有愛她的人都是看上她的放蕩不羈。夜色降臨時刻亂烘烘的多麼有趣，如此一來，她就感覺不到疼痛了。雙腳、背、陰道、頭，都是自拂曉時刻便浸入酒鄉的遙遠陸地。

你要我輕盈如蜂鳥，mi hermano（兄弟），你說得對，沒有什麼能禁錮我。你知道蜂鳥不會走路嗎？因為牠是唯一可以向後飛行的鳥。你對這件事沒興趣嗎？不

要緊，這是正常的，我們還不熟。但你仍是我的座上賓。我不能走路，但在被龍舌蘭灌到醉死時，我便能和你跳舞了，沒什麼大不了，你想在我的大腿間進進出出嗯嗯啊啊嗎？請自便，我那雙大腿早就沒有生命了，讓你的汗水滴在我的額上，澆濕我的淚水，我便能欣賞一場交歡演出了，還是免費入場的呢。還有臉的人才會覺得丟臉，不是嗎？只有那些顧形象的人才需要形象，剩下的都無關緊要[31]。

我啊，我已經畫了上百幅自己的形象，我不自欺，也不欺人，但那些盯著我看的眼睛，我不確定他們看的是不是我的雙眼，想到這點，想像眼睛後方的大腦，那塊疲軟的麵團，我就頭暈了。我喝酒，我打嗝，我跌跤，我不是穿裙子的布娃娃。我是一具消瘦的長髮骷髏，等待著。請坐吧，這裡是給夜不歸宿、生在月亮另一頭無法正常生活的人飲酒的酒館。而我的月亮啊，我要往杯底尋覓。

她的夜晚在撕破喉嚨的歌聲和鄰居的咒罵中畫下句點。「Cabrón（王八蛋），

31 引自法國象徵派詩人保爾‧魏爾倫。

你有什麼意見？」她在窗戶邊喊叫。「對我有意見嗎？過來啊，我不怕，來找我啊，*hijo de la madre chingada*（狗娘養的臭雞巴）！如果我有會飛的翅膀，還要雙腿做什麼？」

我到底什麼時候才能離開，結局在何方？她思忖著。當活著變成一件痛苦的事，我們可以確定的是還有死亡這條路。

她可以崩潰。

酒精黑洞的恩典。

芙烈達搬到墨西哥市中心，叛亂大道四三二號，遠離迪亞哥的聖安捷區，也遠離克莉絲汀娜的科約阿坎區。叛亂大道。她幾乎沒有帶走任何屬於她的東西，拋下了她的洋裝、梳子、項鍊、耳環和其他小飾品，放棄了她的畫作、工具和書籍。還有她的娃娃、盒子、瓷器。所有曾經讓她如此快樂的小雜物。她知道那些物品對她來說是一種強迫症的表現。在持有一個小物件時，她會賦予它們靈魂，把它們的沉默轉為故事。有如孩子和他們的玩具。

就連她最愛的洋裝也沒帶走。那些特萬特佩克地峽的女人穿著的服飾，那些

芙烈達視為第二層皮膚的裙子。她是在和迪亞哥結婚後開始穿上這種服飾的。據

說，瓦哈卡山谷裡的提華拿人還保存著薩波特克人傳承下來的母系文化。芙烈達

喜歡這個傳統。提華拿女人安排大小事，她們組織商業活動，同時也是家裡的大

家長。強壯、解放的女性穿著高尚的洋裝。她們的裙子色彩繽紛，杏仁糖綠、鞭

炮橘、烈火紅和曜石黑上縫著五顏六色的花朵，下方再襯著以白色蕾絲邊裝飾的

襯裙。而上半身通常搭配一件繡有花朵或幾何圖案的手工上衣。這種上衣的長度

不一，有時甚至會是純白的長版襯衫。

芙烈達把它們都留在聖安捷了。還有她的香水和她對夫妻生活的妥協。

她還留下了她的頭髮。

那一頭迪亞哥最愛的密髮。他喜歡輕觸、聞嗅、把弄、拉扯、撫摸的頭髮。

做愛時他拉得還真大力呢。很痛。就像繩子一樣。他希望她用更多緞帶與鮮花為

頭髮裝飾。但現在她抓起一把髮絲剪下。喀嚓，淚水、淚水、淚水、淚水，結束了，芙

烈達・里維拉。三刀。

女人啊，燃起怒火吧！

她只帶上了幾件迪亞哥穿過的舊襯衫，用來呼吸他的氣味，還有華特・惠特曼的詩集：「我被叛徒們出賣了。粗野狂妄地談話，失去了理智，最大的叛徒是我自己。」[32] 以及猴子 Fulang Chang 和足以灌醉整個特諾奇提特蘭城的雞尾酒。

為她找到這間位於叛亂大道上公寓的人，是她的老情人，亞歷山卓。

亞歷和她，兩人始終保持著聯繫。芙烈達無法將任何人從她的人生裡清除，她害怕空虛。意外造成的傷害數次復發後，他們之間的火花便熄滅了。亞歷山卓前往歐洲留學，而她遇上了迪亞哥。那道年少輕狂的火焰如今看來多麼可笑，但亞歷還是她的初戀，在她眼裡，就像一張老照片帶著模糊的魅力。

她要離婚，不，她要他嘗到失去她的痛苦，要他苦苦哀求，不，她再也不想看到那張狗娘養的小狼狗臉，哦，當然不是，她想看，她只是希望他能站在她的角度想想，希望他能感覺到肚子裡的那條狗不分日夜啃食著他的腹腸，她已經不

知道該怎麼想了。

她看見了。克莉絲汀娜和迪亞哥。要不是親眼看見，她是怎麼也不可能相信的。

她先是聽見了野獸發情時的低鳴，那是迪亞哥的呻吟，她再熟悉不過了。她是臨時決定到工作室探望他的。好幾日未見，他並沒有詢問任何她的消息。她想和他談談手術的事。好，可以切掉腳趾，如果這麼做能讓她的腦袋正常運作的話。

可是她需要錢，而且也需要他的安慰：「芙烈達，我會更愛沒有腳趾的妳！」那天，門沒有關，她從屋外的階梯走入工作室，接近日落時分，室內的燈沒有開，她聽見了他上，就像看劇場表演。天色陰暗，站在可以俯瞰整個空間的一樓夾層的低吟和她刺耳的呼聲，是興奮的女人發出的聲音，她的腹部僵硬結凍，雙鬢顫抖，呼吸急促。芙烈達無法思考，窗簾、攻擊、驚慌、恥辱，如果能像蜂鳥一樣

32 引自華特・惠特曼《草葉集》詩篇〈自我之歌〉第28節。

往後走該有多好，可是她一時被偷窺帶來的興奮沖昏頭，掉入自虐的陷阱。雖然

她知道丈夫的不忠，但像參加一場彌撒一般親身見證，又是另一種程度的刺激了，

於是她俯身細看。

壓成螺旋狀的褲管、挪動的臀部、叉開的女性大腿，作為第三者看別人做愛，

是那麼簡單的一件事。接著，大畫家稍微抬起了身子，正好讓芙烈達看見那女人

扭曲的臉龐。

她轉身離去，一語不發，像隻蜂鳥般向後飛翔。

26

木犀草黃

AMARILLO RESEDA

不冷不熱、嗆人的黃，如歌般浪漫

芙烈達再次回到紐約。聖地牙哥。她和另外兩位朋友安妮塔·布雷諾（Anita Brenner）與瑪麗·史凱勒（Mary Sklar）才剛抵達，就受到呂希·布洛赫熱情的歡迎，此行對她而言完全在意料之外。芙烈達衝進她的懷裡。

這場旅行決定得很突然。事情發生在某個持續到深夜的墨西哥晚宴上，芙烈達對其中一位賓客十分感興趣，對方是史丁生飛機（一種民用的小型遊客飛機）的駕駛員。接近凌晨三點時，她突然對朋友大聲宣告：「我們明天去紐約吧，我找到司機了！」

略帶醉意的安妮塔和瑪麗對這個主意感到興奮，而那名少年也被三個亞馬遜

女人的魅力收服，任其差遣。

安妮塔是認識已久的朋友，兩人是當年在蒂娜‧莫朵迪那些但丁式[33]的派對上相遇的。這位對墨西哥文化充滿熱情的知識分子和蒂娜當時一起推動藝術更新，並撰寫了關於壁畫的文章。她和迪亞哥也是熟識，十分敬仰他，但在里維拉夫婦分開後，她決定站在芙烈達這邊，保護走上人生歧路的她。

當芙烈達在新興公司 Aeronaves de México 的停機坪上看到這架小型飛行機器時，頭腦清醒了不少。史丁生飛機是一架供四到五人飛行的機械之珠，只是脆弱的框架在外行人看來可能是一種極簡主義的表現。

「這是小孩的玩具嗎？」安妮塔挪揄。駕駛員曼紐艾爾驕傲地回以艾爾‧卡彭也有同樣的飛機。一句話就足以支持她們的計畫。

「妳一定沒辦法想像！」芙烈達靠在布魯沃旅館的櫃檯上，手舞足蹈地給呂彭

希描述她們經歷的事。「不知道有多少次，我們都幾乎要墜機了。我再也不會踏

上這種鐵殼機器了！瑪麗還覺得很有趣呢，這個瘋子。安妮塔則是緊握著我的手，

反覆唱著〈I Only Have Eyes For You〉。我們大概亂七八糟地降落了六次！飛在

天上的時候，聲音之大、震動之劇，我都感覺到肋骨在胸腔裡跳舞了。連續三天

這樣起降後，我就決定要拋棄曼紐艾爾，搭上火車完成這趟旅行。我都覺得好像

回到發生意外那天了。」

「芙烈達，別忘了這可是妳的主意！」瑪麗強調，「妳可是花了整個晚上在

誘惑帥氣的曼紐艾爾。」

於是今晚四個女人在哈林區相聚了。

四個褐色頭髮的女人，正如芙烈達所說，她們是 FW（fucking wonder）。

波浪頭、H-Line 洋裝，可是有一人卻身著全套西裝和背心，外加一件皮外套。那

是短髮男裝的芙烈達。她們決定要把夜色染成紫紅。她們要爵士與烈酒。呂希提

議 Cotton Club。她幾年前在那裡看過艾爾頓・強，當時還是禁酒令期間，但人們

還是在桌下藏了很多酒精。「What is jazz, really？（爵士到底是什麼東西？）」

芙烈達問了其他人。其實，之前住在美國的時候，她早就聽過這種音樂了，只是現在的她覺得有必要回到事物的根本，用文字描述，就像在某個美好的早晨，問已走到人生黃昏的自己：友誼是什麼？時間是什麼？給我一些詞彙簡單地解釋一下。呂希答道：「爵士就像一片浪，但它不會退潮，而是淹沒你，讓你嗨翻天。」

「沒錯，」安妮塔說，「是一種沒有上帝的集體暈厥！」

瑪麗笑著總結：「是 swing，寶貝！」

而芙烈達卻擺出天真的表情，像個孩子把存在性的問題用俄羅斯娃娃的方式層層套起。「可是，swing 是什麼？」

呂希沒有回答。意味深長地望著她。

「妳離開紐約時，穿著一身讓陽光更加耀眼的墨西哥洋裝，長髮上繫著緞帶和花朵。而今，妳以男子的模樣回來了。妳是尋覓另一個芙烈達的芙烈達。」

「讓我想起一幅我畫的曼哈頓。畫作上有一些用衣架掛在線上的洋裝⋯⋯當

時迪亞哥正在畫洛克斐勒中心的壁畫。」

「芙烈達，我記得這幅畫。那條線的一端掛在獎盃上，而另一端⋯⋯」

「是白色的陶瓷馬桶，沒錯。那是我唯一一次的拼貼畫。」

「為什麼想起這幅畫？」

「我當時很想回墨西哥，每天都面對和迪亞哥的戰爭。這件空洋裝既是我又不是我。那是我決定展現給別人的一面，直到我忘了真正的自己是什麼模樣。而現在，我真的忘了⋯⋯」

「妳忘了把芙烈達‧卡蘿的戲服掛在哪裡了嗎？」

「呂希，幫我點根菸，謝謝。」呂希和安妮塔在 Cotton Club 找了一張桌子。舞廳內的溫度隨著舞臺上赤裸的舞者擺動而上升，催情的音樂撩撥耍雜技的情侶。芙烈達發現到處都是帶著醉意的白人，卻只有舞者和服務員中看得見黑人的影子。

「我們不是在哈林區嗎？」

「芙烈達，黑人不能進來消費。」

「開玩笑吧？那猶太人呢？他們接受嗎？」

「妳說得對，走吧，我們去 Savoy。」

來到 Savoy 舞廳後，呂希和芙烈達在離舞池稍遠的地方坐了下來，瑪麗和安妮塔則被樂團催眠般隨音樂搖擺。侍者以不穩的步伐送來廉價波本威士忌。

「你們回墨西哥的時候，我真的以為你們會重新找回對彼此的熱情，迪亞哥和妳。妳那封信……我看到哭了……克莉絲汀娜這婊子。」

「為什麼哭呢？其實，雖然有點奇怪，但我竟然覺得自己更貼近她了。就好像現在一起，我們擁有相同的祕密了……就好像共同經歷了一場災難。」

「妳們還有聯絡嗎？」

「一開始沒有。我做不到。我逃跑了，用我僅剩的錢在墨西哥市中心買了一套小公寓。我身上連一毛錢都沒有了。當然了，不可能跟迪亞哥要錢。但現在我又開始跟克莉絲緹聯絡了。看起來她比我還悲傷。那個肥仔像個

滿懷淫慾的神壓在她身上，她能做什麼？妳覺得她可以說『不了，謝謝』嗎？被迪亞哥選上的人會覺得自己站得比別人高。而且他有這種說服人的能力，讓人覺得其實沒什麼大不了的。」

「那他呢，他對妳說什麼？」

「忠誠是上流社會的傳統。」說完後，芙烈達大笑，彷彿是要用聲音蓋住某種失禮的行為。呂希瞪大了雙眼看著她。

「我怎麼能不笑呢？很好笑吧？這狗狼養的。他實在太特別了。」芙烈達做了手勢讓服務生過來，她還想要一瓶酒。此刻的她既平靜又恍惚。呂希以帶著驚恐與敬佩的眼神看著眼前這位小女孩一口乾掉她的酒。

「妳的血液裡怎麼能容納這麼多威士忌？妳才幾公斤？四十五嗎？」

「我是想借酒澆愁，可是這可惡的小婊子，竟然那麼快就學會了游泳。」

「迪亞哥為什麼看上妳妹妹？」

「有何不可呢？她就在那裡，充滿魅力，孤家寡人。她為他著迷。就像其

他女人一樣，有什麼差別？妳覺得這是他把我身上的刀刺得更深的方法嗎？也許吧，我不想多想。有一些傷口會改變一個人。我想要改變嗎？不，我不想。我能做什麼呢？我說服自己把這些傷口摻到自己身體裡溶解，就像溶到骨髓裡一樣。我能這麼做也許就能保有原來的自己。就像多年後你回到那個你從小就再熟悉不過的公園，你在那裡度過了童年。走進去後，你會試著尋找有什麼改變。一點也沒變。

一樣的鳥、一樣的玫瑰花香，樹也一直在那裡。只有你，你離死亡近了一點。

「迪亞哥現在在哪裡？」呂希感到驚恐，每當她覺得地表要崩塌時，就會問一些實際的問題。

「他還在聖安捷區。我想他應該還在跟克莉絲汀娜見面。上床。迪亞哥做他想做的。迪亞哥神把自由權行使得淋漓盡致。」

「他畫畫嗎？」

「有，他好像開始畫一些壁畫了。」

「妳呢？」

「我？我什麼？我什麼都不是啊，呂希。」

「妳一年來什麼都沒畫嗎？」

「有一幅畫！」

「畫了什麼？」

「一個被插了十幾刀的女人。她光著身體躺在床上。只有腳上穿著高跟鞋，還有一件蕾絲內褲……凶手站在她身邊，滿身是血。每一個地方都染了血，我連框架上都灑了。血濺得到處都是！」

安妮塔來邀請芙烈達進入舞池，芙烈達高傲地起身，但顯得有些猶豫。她拿出藏在襯衫裡的小酒瓶，啜了一口。那是她個人特調的飲品，她在裡面添加了一點劑量無礙的古龍水。

「那幅畫，我叫它《一些小刺痛》。很苛薄吧？妳知道我看到迪亞哥和克莉絲汀娜在一起的時候，心裡想什麼嗎？」

「不知道。」呂希低語。

「你看過阿茲特克的活人獻祭吧……」芙烈達做了個挖出腸子的動作。具象化。

「像祭司從胸口挖出溫熱的心臟那樣？」就是這樣。她朝著呂希・布洛赫露出一抹巴洛克式的笑容後，便隨著朋友進入舞池。處在火山群中該如何跳舞呢？在火山之下？

安妮塔，這位難以定義的安妮塔，鷹勾鼻，復古的大眼，棕色眉筆拉長的眉毛，希臘女神般的輪廓。站在舞池中的她其實也像個男人，用力拉起芙烈達，把她從談話和一堆見底的酒杯拉開。就在離開呂希前，芙烈達俯身在她耳邊透露了天大的祕密。「呂希，之前某個夜裡，我站在終點，決定這一切都該結束了。妳知道嗎？明白嗎？結束了，芙烈達・卡蘿。可是我全都吐出來了，然後我還在這裡。」

芙烈達嘟噥了幾句，眼神處在半夢半醒之間，任由友人拉向舞池。兩個女人在蹦跳的軀體間輕盈搖擺。芙烈達還想說點什麼，想告訴她一件重要的事，緩緩

地往友人身旁靠去。

「問題在於，迪亞哥想要全世界全世紀的愛。」

「妳呢，芙烈達？」

「我，我只想要迪亞哥・里維拉的愛。」

······●·····

27

日蝕黃

AMARILLO ECLIPSE

黑暗籠罩前最後一道強烈的光芒

····●····

芙烈達寫信給迪亞哥。她希望信是從這裡寄出的，從紐約，儘管再過幾天她就要回到墨西哥，回到科約阿坎了，她大可直接拜訪她的丈夫，親自把信交到他手上，或是，更簡單，當著他的面說出這些她心裡與自己的對話，不，信最好是從他方寄去的，由一個身在遠方的、開心的、獨立的、自主的、充滿神祕感的芙烈達寄出，最好從這個他心心念念的城市寄出，坦白說出一切，說比起生命的滋味，她更想念他，是的，也許是她傻，才會對他生這麼大的氣，也要說她已經原諒克莉絲汀娜了。說她其實沒有他想的那麼嫉妒。她想告訴他，在紐約的這段時間，她像瘋子一樣開心，而且沒有喝太多酒，有的，有的，她去了迪亞哥喜歡的

那幾家餐廳，也買了一些小玩意兒，發誓沒有太多，坐飛機來紐約的旅途上，她已經被嚇到麻痺了，現在什麼也不怕，可是要是她現在死去，就會在沒有和他和解的情況下離開，她無法接受這樣的結局。她要告訴他，其實她都懂，哦是的，也許她是唯一懂他的人，也要告訴他，她跟伯特蘭和艾拉・沃爾夫見面了，他們很想念他，伯特蘭正在寫他的傳記，偉大的里維拉傳記。還有安妮塔，她對這個城市十分熟悉，給她介紹了一些很棒的街區，你也知道的，她在這裡念過書，在哥倫比亞大學，她們談了很多迪亞哥的畫作，她對這些畫有很卓越的見解，她是極為聰明的那種人，也認為芙烈達應該要在美國辦個畫展。呂希呢？他想不想知道她的消息？她很好，史帝芬也是，他們想要一個孩子，她警告告呂希，一定要讓她當教母。迪亞哥還記得她們曾經試著做一些石印畫嗎？作品糟透了，可是呂希還是留下它們了。她讓芙烈達看了那些石印畫，再次看到它們感覺很奇妙。那是在她流產後畫的，她把自己和小迪亞哥的胚胎畫在上面，她的手上拿著調色盤，假裝自己也是個大畫家，也畫了小迪亞哥的大腦和自己的。這些細節她都忘了。

當時，她還請李奧醫生替她找了一個胚胎標本，她想放在藍屋裡，可以跟他說話、呵護他。他答應了要幫忙找一個放在罐子裡，好讓她帶著走。你還記得我們和埃茲爾・福特爬到藝術學院的屋頂上看日蝕的那一天嗎？呂希拍了一些相片。

芙烈達一點也不喜歡日蝕，因為她懼高嗎？不，她不喜歡的是不能直視高掛的豔陽、是看不到，或者嚴格來說，是只能看著它消失。他呢，過得怎麼樣？畫了畫嗎？有沒有好好吃飯？想念芙烈達嗎？安妮塔跟她說了一個關於顏色的故事，非常特別。她說在歐洲，中世紀的人結婚時穿的是紅色的衣服，跟妓女一樣的紅色。

真是瘋了對吧？迪亞哥，你的眼睛呢？好點了嗎？芙烈達很擔心他的眼睛，那次感染後，他得小心照顧眼睛。芙烈達結婚的時候也是穿紅色的。她的披肩、迪亞哥，你還記得嗎？事實上，如果你不與我分享所見，我就看不到任何顏色了。彷彿只有沉重的灰色，就連鸚鵡的鳴唱也會被壓垮，如果你不與我分享，世界就會變得模糊。我為你而畫，為了讓你看到我的心思，為了有一天你會買走一幅我可悲的畫作。迪亞哥，我為你進食，為了讓你聽見我的胃在歡唱，為了讓腸子裡發

出的回音娛樂你。迪亞哥，我為了你才落淚，我畫作上那些凝結的淚水，都是為了讓你看透我的心。聖經裡應該是這麼說的吧：睜開雙眼，看穿內心。你是我的肥仔，我的生命之火，我的愛人，我的靈魂，我擔心我不在的日子，你便不盥洗了，擔心沒人為你搓背。我還是你的魔術師吧？你的 *chiquita*（小姑娘、小可愛），依偎在你畫家吊帶褲的口袋裡；也是你如醬糜般軟爛的殉道者，用盡所有的口水吃掉你、幹你。

聽好了，癩蝦蟆頭，我想我有點笨，也有點過於粗暴，我們一起生活的這幾年來，一再發生同樣的事，我的怒火都是為了讓你更了解我愛你比愛自己更多，就算你愛我的方式不同，還是有點愛我的吧？如果不是的話，至少我還保有一點幻想的希望，這樣就足夠了⋯⋯

給我一點愛。愛慕你的

芙烈達。

· · · ● · · ·

28

金黃

Dorado

燦爛、抒情的黃

· · · ● · · ·

這天下午，芙烈達和克莉絲汀娜到霍奇米爾科區散步，也帶上了兩個孩子，安東尼奧和伊索達。往霍奇米爾科區漫長的遁逃已經成為兩人神聖的儀式。她們往籃子裡裝滿了陶盤、火雞肉汁做的莫雷醬、普格酒、龍舌蘭蜜汁與清晨做好的玉米餅。開著迪亞哥的車出門。由克莉絲緹開車，載著一行人探索小村裡的市集，再按心情隨時停下野餐。芙烈達需要花、流水和豆田。她會摘下植物、挖出仙人掌，帶回藍屋的庭院裡種植，也會撿拾形狀美麗的石子和木塊塞進袋子裡。有時，她也會停下腳步給窮人發點小零錢。她也帶上了華特・惠特曼的詩集，當他們坐著小船在垂掛著樹和花的湖中時，她會唸幾頁給孩子們聽：「看，從我們的形體、

相貌、人、物、獸、樹、涓涓細流、石頭、沙子開始。」 **34** 芙烈達總是忍不住在攤位上給她的外甥和外甥女買一堆有的沒的玩具和甜食，除了將近黃昏時分外，其他時刻對他們的寵愛毫不保留。兩個孩子也以柔情回報，總是纏著他們最愛的阿姨，在他們眼裡，穿著華麗洋裝的她，有時是阿茲特克的祭司，有時又像公主。

回到迪亞哥身邊的芙烈達也找回了她的提華拿裙和瓦哈卡襯衫。頭髮也長長了。她不再討厭妹妹，反而給予更加猛烈的愛，她需要她，兩人再次成為彼此的知己、雙胞胎和救生艇，拯救她們不被芙烈達名之為抒情動機的災難淹沒。心痛。

而當椎心的話題再次浮上檯面時，她們便展現默契一笑置之，或以更多的黑色幽默掩蓋。兩人愛著同一個男人，成為他的受害者，但在她們各自孤獨的內心中，還是有笑聲無法有效屏蔽的陰暗，這時，她們便使用力呼吸，直到胸脯分離，贖罪似地驅逐悲傷。

34 引自華特・惠特曼《草葉集》詩篇〈始自巴馬諾克〉。

芙烈達對妹妹描述了她快完成的作品。她畫了家人，像是一棵家庭樹。巨大的小女孩芙烈達佇立在藍屋中央，赤腳站在像遊樂場的庭院裡，手裡拉著一條緞帶，纏繞著長輩們的肖像。瑪蒂德媽媽穿著那件曾經被芙烈達鄙夷的白色新娘服，手放在吉耶摩爸爸的肩上。媽媽的新娘服裡伸出一條臍帶，滋養著還是寶寶的芙烈達。再往上是祖父母們，右側近海的部分，是父親的歐洲父母，左側陸地的部分則是母親的墨西哥父母。

「畫上只有妳。我們呢？妳的姐妹，家裡另外五個女生呢？」克莉絲緹饒富興趣地問道。

「沒錯，目前畫上只有我。」

「在海與陸之間，妳就是世界的中心嗎？」

她會和迪亞哥共度晨間時光，兩人共進早餐。墨西哥人的房子裡有個空間專門用來享用這一餐，名為desayunador，基本的共享。房子就像主人的另一張臉35。這對夫妻會討論這一天的計畫，拆開各自的信件閱讀。芙烈達變身諂媚的

小惡魔，比任何時候都要主動，坐上迪亞哥的大腿，獻上激情的吻，在兩杯咖啡之間給他溫柔的愛撫，就像隻黏人又忠心、害怕被拋棄的小狗。她撫摸著丈夫，不願停手，彷彿那是個幸運物，摸了就能驅魔避邪。接著，迪亞哥便回到工作室裡工作，或是到工地去完成另一幅壁畫。有時，他也會出門散心，當然了，總有幾個賞心悅目的女子伴行。芙烈達認為人不會變是完全錯誤的想法。每個人都不斷地改變，層層疊疊、接踵而來的各種悲傷或興奮的情緒都會累積在身體裡，因此改變一個人。但這麼說也不完全正確。有的人是不會變的。他們不認為有改變的必要，在自以為理所當然的事實中扎根。就像芙烈達喜愛的詩人韋拉德會寫出的詩句，生活中的明鏡會如實映照出生命的模樣。

芙烈達很大方。只要事先預警的就不是背叛。她也給自己保留了情感叛逃的機會。這是為了平衡，她這麼說服自己。有時也得欺騙自己，不是嗎？她的姐姐

露易莎把位於都會電影院旁的小房間借給她藏匿地下情人。就算如此，她還是小心行事，大師樂於接受她同性的情人，但只要牽涉到男性自尊時，他可是一點也無法忍受。

一旦大畫家發現這些小情人，便會毫不猶豫抽出槍，憤怒地以死亡威脅對方。

病態人格的嫉妒心態。

耐人尋味，不是嗎？

29

由黃轉紅

AMARILLO MADURO

落日餘半

／

她再次把手放上他乾癟的身體，那是一片粗糙、乾枯卻光滑、優雅的老樹皮；

她單憑觸感讓手指滑向突出的肩胛骨，兩人的身體各自挪動，找到能接合的角度，

如此，她才能捏起他柔順的背，沿著肋骨向下，掃過凹凸起伏的身軀，直到他那

結實的雙臀，再拉近一些，再俐落一些，看似平常，實際上卻又加快了速度，投

出暗示，而她的情人並沒有反對。列夫站得筆直時是個口若懸河的專家，做愛時

卻變得沉靜，像是進行某種宗教儀式；抽插之間，芙烈達轉過身，坐到上方，節

奏依舊，長髮貼在裸露的胸上畫出線條，幾條緞帶依然糾纏在火熱的身體和急速

跳動的心上，她暫時掌控了局面，性器官簌簌作響，汗水如雨直下；她伸出手，

捧起那張嚴肅帥氣的臉龐，固定住兩側，強迫他閉上眼，強迫他不用雙眼看，而是用心感受兩人沒有極限地向上攀升，感受這場沒有移動的賽跑，還要，還要；腰部僵直，骨盆震動，關節緊繃，慾望緊巴住活生生的軀體，臉尋覓著臉，眼緊閉著，最後的喘息，「芙烈達！」托洛斯基嘶啞地以俄羅斯語、法語和西班牙語喊出。這個熟諳多語的男人享受了極樂，癱倒，她呼出氣，吞霧，完事。

列夫穿上衣服，芙烈達為他整衣，他得回去工作了。「我給妳帶了一本書。」說這話時，他把一本厚重的書擺到桌上，彷彿是個小儀式。他每一次都會帶來不同的書，也許是想提升她的靈魂境界吧，為她的精神指引正確的道路，誰知道呢？也許只是按著老祖宗以物易物的傳統，有來有往。「老頭子，我還沒讀完上一本。」你昨天才給我的。」她點燃了一根菸。他厭惡這件事，認為女人不該抽菸，然而，對於芙烈達頂撞他的事，他除了感到厭惡外，也許還帶著喜愛的情感。

「我應該教你跳薩帕提阿多（zapateado）。」

「芙烈達，我不太會跳舞。這是什麼樣的舞？」

「是驕傲的男人跳的舞。一種獨舞。約翰，你的祕書是個優秀的舞者。」

「是嗎？」

「沒錯。他經常跟我和克莉絲緹一起去墨西哥沙龍。」

芙烈達裝出輕快的語氣，實則重重地諷刺。正如她憎恨悲劇，卻是悲劇的化身。托洛斯基看著眼前這個慵懶的女人，乳房朝天，作為感官的操縱者，雖有不敗的誘惑力，卻因永無止境的疼痛飽受折磨。如何在踏上墨西哥前宣稱自己認識這個國家，如何在沒有醉倒在石榴裙下，經歷那一小時的放縱前想像芙烈達的模樣？

他從未遇過這樣的一對夫妻。兩人禁錮在同一個圓圈裡，彼此相扣，成為一對粗暴的瘋子，一對從不吝嗇祭出暴力的夫妻。既是虔誠的朝聖者也是騙子。沒有框架，沒有拘束，沒有禮節。她：爭服世界，同時也是要尋得愛撫的危險小貓；他：自豪、傲慢、才華洋溢。「迪亞哥和芙烈達」。不解之緣。

當托洛斯基總算搭上油船茹斯號從挪威來到坦皮科港時，站在碼頭上迎接他

的就是芙烈達‧卡蘿。她身著洋裝，散發令人難以置信的魅力，站得筆直卻又傷

痕累累，彷彿說著歡迎來到墨西哥，歡迎蒞臨我家。你得救了。你輸了。

感覺像是進入了鴉片館。

芙烈達的情人都和迪亞哥大相逕庭。起初，她還被和她的大象情人有幾分相

似的男人吸引，畫家、高壯、享樂至上的人，但很快地，殘酷的比較便毀了這場

遊戲和幻想。她想要離得更遠一些，背叛迪亞哥，卻又要在那些永遠不及迪亞哥

的對手背後看見他的好。

逢場作戲，缺少了頭暈目眩的感受，肉體上的愛情就什麼也不是了。她迎來

了一些帥氣的臉龐和貼心的舉動，也有一些了不起的對象和年輕氣盛的小子。芙

烈達在這些男人的臂膀裡，沒有被愛的感受，一點也沒有，但仍然有那麼幾秒，

她需要這種感受。

迪亞哥要她為自己而活，她確實做到了，也為此感到無比得意。為了你，我

和其他人一起過日子，是你讓我沒有選擇的餘地。

托洛斯基？她找不到比他更強烈的對比了。冷靜、謹慎的苦行者。這個選擇是否有點變態？她這麼想著。這是不是回應克莉絲汀娜那無以挽救的背叛方式？親自向卡德納斯總統請求庇護托洛斯基的是迪亞哥，請求芙烈達提供藍屋作為庇護所的是迪亞哥，把妻子推到坦皮科迎接那艘船的，也是迪亞哥。

迪亞哥‧里維拉，信仰托洛斯基主義的丈夫。

她喜歡這些小情人的原因之一是，當他們拿起鍬和鎬，往她的身體裡挖掘時，只能找到迪亞哥。

某一晚，他們邀請賓客來到 Casa Azul（藍屋）用餐，桌邊聚集了他們的密友、好奇的路人和文藝界的各色人等。娜塔莉亞和列夫‧托洛斯基當時在場，而她那已微醺的丈夫說了一句令人難忘的名言。當晚，迪亞哥一如既往地熱情演出，用他的突發奇想和重口味的故事滿足賓客，表演之際，還不忘對鄰座賓客說道：

「我愛一個女人的方式就是傷害她。沒錯，愛得越深，傷得越重。」

然後發出一陣野獸般的狂笑。

芙烈達感到一陣寒意。在身體裡。在肋骨下方。迪亞哥擁有這種特殊能力，能讓他的聽眾像喝了好酒一樣起雞皮疙瘩，一如他總是為分享那份人肉食譜而得意。沒有人能猜透他的心思。也許他就是第一個猜不透自己的人。迪亞哥從不反省作為迪亞哥的自己。迪亞哥過著口子，並把他奇異的人生告訴別人，他的故事不需要有真實性，也不需要追究來龍去脈。殘酷就是他的面具，芙烈達心想。

他是件藝術品。

幾天前，列夫‧托洛斯基獨自來到迪亞哥的工作室，兩人相約談論將共同發表的一篇文章。一則宣言。迪亞哥的工作延誤，列夫便坐在一旁等待，一對慧黠的小眼睛掃視著這個瘋狂畫家工作的場所，雜亂的陶土、黑瑪瑙和拋光玻璃製的器皿，古董雕像、素描、作畫的工具、各種瓶罐，以及紙糊的人像。這種人像墨西哥人稱為猶大，通常在復活節時拿到街上焚燒，因為據說叛徒只有透過自殺才能獲得自由。除此之外，還有幾幅未完成的畫作。牆邊也靠著兩個作品，一是迪亞哥正準備的壁畫草稿，另一個則是芙烈達的畫。

兩個對立的宇宙並列的唐突感讓列夫感到震驚。一邊是迪亞哥廣闊無垠的世界，來自社會各個階層、各個時代的人物擠在一個充滿象徵符號的歡樂世界裡。政治人物如薩帕達、龐丘・維拉（Pancho Villa），還有身材壯碩的工人、資產階級、擠眉弄眼的資本家、父親母親、印第安人、美國人、歐洲人、孩子、天然資源、機器、土壤、樹、季節、根、世界、每一個世界：可能沒有任何一棟建築的牆壁足以容納迪亞哥・里維拉難以估量的視野。

另一邊則是芙烈達的自畫像。畫面上隨興展現出優雅的脆弱，只有一張臉，像個孩子總是畫著同樣的東西，透過無窮盡的單一主題得到慰藉。一張臉和一具身體，沒有動作，沒有對焦，表情凝結，掛在背景之上，石化的女人像個無法行走的娃娃。內心潛伏了無法改變的痛苦。沒有任何與世界互動的姿勢，只有一張有如驅魔靈咒的面孔。

兩個天差地別的畫家怎麼能愛得這麼轟轟烈烈？

迪亞哥的世界：馬克思主義、邁向勝利的光榮革命、行走的歷史、制度的精

264

神，就像所有社會階級組成了一個整體，而他是其中一部分；他是人物，不是一個個體，他沒有個人的樣貌，是隨時可以換臉的人偶，是為目標衝鋒陷陣的士兵，擁有永遠年輕的軀體。

芙烈達的世界：反抗任何系統，一個女子，那個女子，她的磨難，身處荒漠中的孤單，身為人類不可或缺的一分子，帶著存在主義式的痛苦。

奉獻給社會的男子和一個特殊的女子，這樣的組合讓托洛斯基感到茫然，不知如何給予政治定位。

身為一個群眾領袖、口若懸河的演說家、政治動物、馬克思主義學者的他，對這件事充滿疑惑。國家永遠無法塑造出他在芙烈達畫像上看到的那張臉。

然而，越是用力對比芙烈達的白畫像和迪亞哥的壁畫，列夫．托洛斯基越能感受到那張被遺忘的臉龐的召喚，那張臉不再是芙烈達．卡蘿，而是純粹意義上的他者，就像一面鏡子，卻又像是與真實的自己面對面，強制別人關注、凝視、同情，也要同患難。

芙烈達不可原諒的任性。

芙烈達是個他者。

迷你的娃娃臉上那雙沒有動作沒有焦點的眼睛，在他看來，就是人類的覺知。

那是芙烈達的眼眸。

30

閃電黃

AMARILLO RELÁMPAGO

耀眼的霓虹

／

這一晚，芙烈達‧卡蘿是女王。整個世界都繞著她打轉，這座城市屬於她，紐約，我的愛，你一直等待著我的到來。而我來了。她看著第一本個展目錄。芙烈達‧卡蘿個展，二十五幅作品將讓您大開眼界。當然了，括號中也有小小的字標出芙烈達‧里維拉。這一年來，她以前所未見的穩定速度創作。她不再穿著裙子作畫，換上了牛仔褲和藍色的工作服。在這之前，她從未把自己的畫作看成像迪亞哥那樣真正的作品。畫畫是組成芙烈達的一個元素，是她的性格之一，就像沒完沒了的髒話、蒐集娃娃的嗜好和鄙視過於嚴肅的人一樣。畫作是她性格地圖中的一嶼。對她而言，作畫是神聖的，那是她的避風港，她能藉此找到出口。而

現在，她的畫作已然成為必要的活動，串起她的每一天。是不是因為遠離迪亞哥，讓她找到更多空間？或者這又是另一個維繫兩人關係的方式？芙烈達畫得越勤，迪亞哥就越愛慕她、需要她。「往手裡點口水，把其他人推到陰影裡，妳就能成為我的巨龍。」芙烈達並不妄想成為巨龍，一點也不，但隨著畫作越來越多，她的技巧也越來越準確，她能感覺到自己在疲倦的眼神下畫的黑眼圈，就像詩句中勝過千言萬語的逗號，一個顏料撇出的陰影就能擁有生命力。

芙烈達的畫作總是一氣呵成，就像在白色的牆面上畫上一扇讓人產生錯視的窗。她一開始先展開如波浪般的畫布，試著以外人的眼光看自己頭腦裡的影像。輪廓很快就勾勒出來了，她是流暢的玩色畫家，就像為畫布著衣，披上色彩、剪裁，試著為她靈魂裡的居民穿上最合適的霓裳。她喜歡細節和微小的事物，當她的手指拿著精細的畫筆為一朵花上色、畫一隻扭曲的腳或一隻鸚鵡像短靴上的釦子般烏黑的眼珠時，畫面整體和構圖便擺在腦後。她不太弄髒或弄亂自己，專注於解剖一朵蘭花，做細密的畫和手術般的細工。每當有人指出畫作的隱含意義時，

她便大笑。如何不讓他們失望呢，她只是畫眼前所見的現實啊。眼前所見的事物都會跑會動，所以得經常畫，才能追上。她一次、一次又一次地畫自畫像，則是為了一個困擾她的悖論：她在鏡子裡看到的從來不是真正的自己，因為她就是帶著那張臉在看。難道她是唯一一個因為不能直接看到自己的臉孔，而且因為知道這是永遠無法改變的事實而困擾的人嗎？只能看到鏡中的映像，也就代表看到的是圖像而不是真實的那張臉？芙烈達覺得首次見到一個人和了解對方後所看到的形象之間的差異很迷人。我們再也不會用和首次見面時相同的眼光看一個人，過去之後就結束了，消逝了。畫一張臉就是畫逝去的時間。她很想畫初次見面時的那個迪亞哥。為了保留那個模樣，一張往後再也無法重現的臉。人們有時會覺得芙烈達是傻瓜，或是沒有教養的人。她欣然接受。她讀過的書也許比大部分的嘲笑者還多，但她作畫時不需要，當她從琺瑯罐裡拿起畫筆，動手畫新的臉孔時，這些書對她而言沒有幫助。她也認為沒有必要告訴任何人她喜歡耶羅尼米斯‧波希（Jheronimus Bosch）、畢也洛‧德拉‧法蘭契斯卡（Piero della

Francesca）和保羅・克利（Paul Klee）的作品，更愛保羅・高更（Paul Gauguin）和稅務員盧梭（Douanier Rousseau，即亨利・盧梭）的畫作。當她畫出一黑一白兩隻鳥時，並非想表達什麼，她不追求藝術理論家們使用過於嚴謹的文字描述的浮誇作品，只是當下看到了兩隻鳥，也許是窗外，也許是腦海裡，於是牠們落在她正在畫的作品上。而牠們正好是一黑一白啊。

當她拿出名為《水的賜予》的畫作時（畫面上可以看到她的雙腿泡在浴缸裡，搽了紅色指甲油的腳趾擺在浴缸邊上），人們詢問水裡充滿了各種不可思議的符號，包括一件漂浮的洋裝、一座爆發的火山、一棟建築、兩個裸體的女人、一個布滿孔穴的貝殼、一隻死鳥、一個戴著古代面具慵懶的男人、一隻蜘蛛、一隻蟲、一個舞孃、線、一個被勒死的女人、一些花、一艘船……這些符號代表了什麼意義？該怎麼說好呢？我坐在浴缸裡，看著兩隻背叛我的腿，看著滿是傷痕的腿，看著我為了讓可憐的腳板看起來美麗一點而親自塗上的指甲油，而那些像水蒸氣般冒出水面耍把戲的東西都是我在水裡看到的，是逝去的時間，是我的人生，就

像每個人浸入浴缸時會看到自己的人生一樣！

　她不是為了得到任何人的愛慕而畫。她是透明的，意思是，她大方地敞開通往內心的大門。當美國的李維藝廊邀請她舉辦個展時，她一時糊塗了，以為是個玩笑。展出她的畫作？只有她？在這之前，她的確參加過其他墨西哥的聯合展覽。但一個只為芙烈達・卡蘿而辦的展覽，而且還是在美國，簡直難以置信。發瘋了吧？美國島跪倒在她的跟前了。她在自己的國家從來沒做過這種事。

　煥發光澤的頭髮突顯出飽滿峻厲的額頭與美麗的黑眼珠，細長悠遠的眼神，表情嚴苛，嘴邊的酒窩如少年般，為說出的話增添說服力，藝廊老闆朱利安・李維是個迷人的男子。出乎意料的。他的聰明、意志和帥氣讓芙烈達印象深刻。這個男人可以討論好幾個小時的攝影，一開始也是為了滿足自己這方面的熱情而開設藝廊的，而後才開始引介畫作。一九三一年開設藝廊的決定有點輕率。或者應該說是勇敢吧。他給芙烈達看了曼・雷（Man Ray）、阿特傑（Eugène Atget）和亨利・卡蒂耶—布列松（Henri Cartier-Bresson）的攝影作品。朱利安在巴黎待過幾年，

阿特傑的作品便是在這個時期蒐集的。芙烈達深受這位攝影師感動，讓她想起了父親：一絲不苟，厭惡模糊的效果，比起藝術家更傾向把自己定義為匠人和時代的見證者。她和朱利安聊起吉耶摩爸爸的事：一個對攝影滿懷狂熱的攝影師，自小便教會芙烈達攝影的技巧。李維很想看看父親的相片。「芙烈達，他也許是個被忽略的大藝術家。墨西哥的阿傑特！」

朱利安也拍照，某次因緣際會下，他證明了自己的能力，拍下她露出乳房、嘴裡叼著菸、髮辮半解的模樣。香汗淋漓、披頭散髮。

迪亞哥從未畫過裸體的她。他畫過她穿著共產主義紅襯衫的模樣，也畫過提華拿洋裝，但從未畫過裸體的她。但他畫過前妻露貝，就連克莉絲汀娜也是全裸出現在他的畫作上，更不用說其他無數路過的生物了。芙烈達總會不禁自問，是她的身體有問題嗎？她的乳房沒有寓意？但朱利安·李維可沒有任何抱怨。

畫展今晚開幕，是一大盛事。朱利安安排了雞尾酒會：美國人和他們的雞尾

酒，怎麼可能錯過。這位墨西哥女性在紐約引發各種迴響，她亮出心臟和她那爆炸性的色彩與圖像語言。引發轟動。她有著令人無法抗拒的魅力，出現在每個派對上，卻從未逗留，往往在有人找她時就會發現已不見她的蹤跡。事實是，她不想拒絕賣弄風騷的場合，也不想錯過像一道閃光在視網膜上留下美好世俗印象的快感，只是她的身體很快就撐不住了，她的耐力越來越差。她像閃電般亮麗現身，隨即拖著孱弱的身體離去，躲開各種流言蜚語。

幾個月後，還有一場在巴黎的展覽等著芙烈達，一場由安德烈・布勒東主持的展覽，然後還要到英國呢！二十八歲的她（實際上是三十一歲）獨身流連美國，只是這一次不是為了逃避迪亞哥帶給她的悲傷，這一次，她是這個小藝術界的慾望中心。無論是字面意義或形象上都是。她和所有人打情罵俏，同時勾引三個男人，或者五個、八個。隱藏在話語中的電力激發著她的腎上腺，她是歡樂的女人，說起話來比任何人都大聲。她也會加重腔調讓古怪的英文聽起來更加性感，用盡

274

全力讓人驚豔。她是個美人魚，帶著暗示的表情，經過手臂、臉頰、雙唇邊便伸手輕撫，看似無畏，給予所有的承諾，最後再按心情決定與誰共度春宵。她散播著傳奇故事，卻也惡名昭彰。這一晚朱利安·李維帶她到落水山莊，把她介紹給一位重要的客戶，山莊主人艾德格·考夫曼（Edgar Kaufmann）。芙列達晚都在輪流與李維、山莊主人和他的兒子調情。半夜時分，三人竟意外在通往這位小騷貨房間的樓梯上相遇。男士間立刻升起一股尷尬。最後是朱利安·李維勝出。

她穿上最美的洋裝離去，街上的美國男子還以為她從馬戲團逃出來了，就某種程度而言，這麼說並沒有錯，她為這場VIP派對錦上添花，令人陶醉又覺可笑。

她覺得自己是迪亞哥。

不過……

以這種說法形容躲在丈夫巨大陰影下超過十年的她，幾乎可以說是可笑的誤會。或是無禮的舉措。這樣就是變成你了嗎？我的肥仔上帝。成為我們希望的那

個人，那個我們深愛的、依戀的、承受的並希望看到他發光的人。征服者。壓制者。成為你，我便能更愛你，便能理解一切，我們便能呼吸同樣的空氣？

迪亞哥在人群中尋找芙烈達的方式，是用口哨吹起國歌第一句旋律，等待第二句從某處傳來，再給自己闢開一條道路朝她的音符走去，那是他的高音樂譜。

前來拜訪墨西哥幾個月的安德烈・布勒東和夫人賈桂琳暫居於她和迪亞哥位於聖安捷區的房子裡，並為她在紐約的展覽目錄寫了序言。對巴黎藝文界十分熟悉的朱利安・李維為此感到欣喜萬分。芙烈達，由 gran poeta del surrealismo（超現實主義大詩人）寫的序絕對不能拒絕。可是布勒東很煩人。芙烈達認為他是個模糊焦點的人，而且過於抬高自己的重要性。她覺得他總是站在自己建立的超現實殿堂之上，給其他人打分數。布勒東稱她是纏繞在炸彈上的緞帶，芙烈達笑了，這麼歸類的確很精準，這句話也被所有的文章引用，有何不可呢？可是真正困擾她的，是被歸類。而且，他還宣稱自己是第一個發現墨西哥的人呢！他喜愛這個國家，因為這是個超現實主義國家！萬分感謝，但在安德烈・布勒東現身，並用

那根超現實主義魔法棒劃過每一樣東西前，墨西哥一樣過得很好。

他一點也沒搞懂，芙烈達畫的不是她的夢境，也不是潛意識，而是內在的需求。那令人沮喪的真實。她不需要標籤或定義。然而，他有件事是她欣賞的——他的妻子。這個女人絕不能輕易從他身邊剔除。賈桂琳·蘭巴。賈桂琳和她那無與倫比、足以讓人開心一整天的幽默。如溪流般供他徜徉的賈桂琳。

一九三八年十月三十日，朱利安·李維藝廊。人潮聚集。深藍色的天空落在東57街15號的建築上，給最後一些即將消逝在高樓輪廓後方的橙色夕陽餘暉添了幾分姿色。所有高尚的和文藝界的名流全都移駕光臨，燕尾服、開衩洋裝、記者、評論家、畫家、政商人士，還有幾個朋友。弧形的白色牆壁上掛滿了pintora（女畫家）因打上燈而閃耀著光芒的畫作，人群蜂擁而上。相對之下，黑色的地板就像暗夜中的海洋，似乎能吞沒一切。人們用水晶杯喝著曼哈頓雞尾酒、精釀威士忌、苦艾酒和一滴苦悶。

一小時後，朱利安調皮又興奮地在芙烈達耳邊低語，告知一半的畫作都已售

出。她？出售畫作？賺錢？這個概念讓她感到暈眩。就像是有人通知她可以離開

迪亞哥獨自生活，並把發到她手上許久的牌重新洗過。

這種榮耀令她心醉嗎？

她幾乎要跳起舞來，沉浸在身為天后的喜悅中，今晚，她不看自己的作品，

是別人看著。一大群偷窺者正在窺視各種裝扮下的自己。一個接著一個聊天交際，

一句話開了頭卻總說不完，字句浮在擁擠的動物間過度升溫的空氣裡。她從不太

熟識的賓客間偷來一些溫柔的撫摸，也投以無數的親吻。她看見自己被寫進一段

既不虛假又不真實的故事中，成為一名英雄。

尼可拉斯・穆雷（Nickolas Muray）想買下她的畫。尼可拉斯，尼可，她最

愛的情人。

　　他也喜歡用鏡頭捕捉芙烈達的身影。各種角度的芙烈達。這位備受喜愛的攝

影師為《浮華世界》與《哈潑時尚》工作，擁有馴獸師般的魅力與帥氣的臉龐，

卻又帶著一點模糊的復古內斂。他的笑容能連起兩片分離的大陸，芙烈達愛他手

臂的溫柔，還有飽滿的額頭和精明的眼神。他才華洋溢、風趣幽默，卻不見那些紐約知識分子令她厭煩的犬儒特色。芙烈達是幾年前在墨西哥認識他的，後來兩人一而再再而三地偶遇。她渴望得到這個離過三次婚的匈牙利猶太人。他幫助芙烈達準備了這場紐約的展覽，除了拍攝展覽目錄的作品相片外，也參與監督作品運送至美國的工作。逐漸地，他成為她最重要的情人。他們一起建立了許多儀式：一起睡在同一個繡花枕頭上，一起碰觸他公寓門口的火災逃生標誌抵抗厄運，給中央公園的樹命名[36]，他的女神。他想娶她。甚至想占有她。今晚，在看到這個不屬於任何人的芙烈達搖頭晃腦，用她最拿手的魅惑術黏在其他男人身上時，他覺得有點難受。

可愛的尼可，如此溫柔，幾乎可與迪亞哥比擬，填滿她胸上的那個大缺口。也許等待來世吧。

[36] Xochitl，意指花朵，阿茲特克帝國的愛神與美麗女神。

與另一個芙烈達一起。

臨行前，迪亞哥為她準備了一張重要人物清單，讓她得以提高里維拉夫婦的影響力，並為他們打開更耀眼的遠景。他甚至沒忘記寫上洛克斐勒，也從墨西哥寄出數封推薦函。他喜歡有人喜歡他的妻子。她讀了他所寫的關於自己的信：「我向您推薦她，並非以身為丈夫的身分，而是作為一個對她的作品滿懷熱情的愛慕者。她的畫尖銳又溫柔，剛硬似鐵、細膩似蝶翼，可愛如笑容，殘忍如人生。」

這些文字讓她流淚，一方面因為他能這麼看待自己而感到心煩意亂，一方面也因為巨象里維拉能隨心所欲地寫這些評論，可是卻沒有親自前來現場，看看芙烈達‧卡蘿偉大的成就。

· · · · ● · · · ·

31

月光黃

A<small>MARILLO</small> L<small>UNA</small>

半透明如清湯般的米黃色

· · · · ● · · · ·

／

畫展開幕的那一晚，有件事占據了芙烈達的心思。這件事其實已在身邊高尚的藝文圈所有滋潤的雙唇間傳遍了。幾天前，紐約的一位朋友自殺了。芙烈達稱之為朋友，就像她稱呼所有從她的心旁經過的人一樣，其實並不真的認識這個名為桃樂絲‧海爾（Dorothy Hale）的女人。多年前，和迪亞哥住在紐約時，她曾到百老匯的麗池劇場看過她演出。第一眼看到桃樂絲的人無不被她的美貌打動。令人窒息的美。宛如在她古樸圓潤的肩膀上加了重擔。那張臉能讓呼吸與談話為之而止，而那身軀則是最適合禁忌雜誌鹹濕幻想的。她不是個出色的演員，卻是十分有趣的人，芙烈達曾與這位隨時準備狂歡的半交際花度過幾個晚間派對。

尼可和她是熟識，今晚便是他帶來這個消息，並向芙烈達說明細節的。三〇年代初期，她的丈夫，壁畫家加德納‧海爾在自家的奧斯汀車上出了事，車與司機一同墜入山谷，這名年輕女子也突然喪偶。傷心欲絕之際，她的經濟資源與優渥舒適的生活也全都落空了（只要有一息尚存，這些都是不容妥協的生活標準），桃樂絲只能轉而成為演員。可能的話，她也想成為明星。不也有人說她的美貌勝過葛麗泰‧嘉寶（Greta Garbo）？只是缺了點天賦，或許還有一點運氣：沒有一次劇場或銀幕的試鏡為她帶來希望。在極度絕望之中，她走上了脫節的人生，在那些和芙烈達親近的派對、在情人和親密的朋友間欠下的債務中，她的存在才得可有可無。據說她也一度與某位富蘭克林‧羅斯福的親信再婚，訂婚的消息才被八卦雜誌刊出，狗仔立刻以同樣殘酷的方式報出這名出色的桃樂絲已被一腳踢開，男方另尋更登對的芳草去了。另有坊間閒語傳出是總統本人親自下令終止這段門不當戶不對的婚姻的。

生活逃不開政治。

尼可繼續敘述這段故事，彷彿揭發天大的陰謀：一個月前，桃樂絲找上了伯納德・巴魯克（Bernard Baruch），希望他能提供一些管道與建議（換句話說，即是尋找希望），但對方卻以迂迴的方式讓她了解三十三歲對一個要重新開啟職業生涯的人而言已經太老了。柏尼向她保證，唯一的解決方法便是盡快找到老公。趁她還有點美色。柏尼給了她一千美元，讓她買件驚為天人的禮服去釣條大魚。

桃樂絲收下了那筆錢。

一九三八年十月二十一日，就在芙烈達畫展開幕的前一週，桃樂絲邀請朋友狂歡，宣布她決定出發旅行一段時間。她並沒有說出地點，只說是個遙遠的地方，是個祕密。沒有人多問。 *Goodbye coctail*（歡送派對）在她那間位於漢普郡郡公寓套房的小房間內舉辦。這個舒適且風景迷人的小窩幾個月來的租金都是用從朋友手上借來的錢支付的。

派對大約在凌晨一點結束。是的，大約是一點十五分。破曉時分，她穿上衣櫃中最美麗的黑絲絨禮服（她的最愛），踩上銀色的高跟鞋並化了妝，就像夢裡

前往好萊塢試鏡時的模樣。桃樂絲冷靜地跨過窗櫺，也許深吸了一口氣，最後再

看一眼紐約，便從十六樓的高度縱身而下。

Cheers, my friends.

在芙烈達的開幕酒會上，雕刻家野口勇（她的舊情人）為尼可的故事補了一

些驚人的情節：他當晚也在桃樂絲的告別派對上！「她跟你說了什麼嗎？」正在

興頭上的芙烈達這麼問，「那一晚她看起來怎麼樣？」

「就跟平常一樣。」野口回答，「輕盈。可人。我們胡說八道、跳舞、開心笑。

她跟每一次聚會沒什麼兩樣：有點神遊、與現實脫節，也很美麗。我沒記錯的話，

她在我們離開前說的最後一句話是：『好了，這是最後一杯伏特加了，沒有了。』

然後，她就帶著我送她的那束黃玫瑰跳下去了。」野口又陰沉地低聲補了幾句，

「就掛在她的胸前。我在報紙中看到墜下樓的她幾乎沒有受傷。她的臉完美無瑕，

只是瞪大了雙眼。」

「完美無瑕的臉，」尼可驚呼，「從那麼高的地方掉下去，簡直是不可能。」

她的美直到最後一刻都留在皮膚上，芙烈達這麼想著，就像混了泥的水。桃樂絲和野口上過床，也許尼可也有。這就是他們兩人的共通點，她思考著這件事，心思遠離了開幕酒會。她和桃樂絲年齡相仿。突然一股情緒湧上心頭，芙烈達感覺到不可抗拒的需求侵入她的體內。一個沒有病痛的人怎麼會想跳樓？她大概是所有的神經都不舒服吧，連那張皮也不想再承受了。這扇敞開的門解決了所有的問題，就連時間的概念也一併抹去。

當身邊只剩尼可時，她激動地宣布，她要畫桃樂絲之死。

・ ・ ・ ● ・ ・ ・

3^2

巴黎天空黃

AMARILLO CIELO DE PARÍS

塞納河上的倒影

・ ・ ・ ● ・ ・ ・

／

芙烈達和賈桂琳‧蘭巴在房內的一角聊著，和她在一起，芙烈達總覺得是和情人共處。跨年晚會過後，她就離開紐約了，同時也離開了尼可。她的一九三九年是從這個位於世界另一端的城市開始的。巴黎。喧鬧的。狹窄擁擠的。莫名、令人焦慮的狂熱。來到巴黎後，她就住在賈桂琳和安德烈‧布勒東家裡，噴泉路42號。她總算來到蒙馬特，這個心臟地帶，這座迪亞哥總是用那些年少英勇的回憶和與無法理解的天才對戰的故事說破她的耳朵的城市。她甚至覺得自己比布勒東還了解那些故事，但布勒東似乎一點也不想省下口水，不斷分享著竇加（Edgar Degas）就住在隔壁、羅特列克也是，而比才就在26號的房子裡譜出《卡門》等

288

等佚事。布勒東夫婦的小公寓（同時兼工作坊）隱藏在一家牆面光彩奪目、名為 Aux menús plaisirs（致小確幸）的劇院後方，位於建築物的五樓。這間公寓堪稱舊貨市集！水泥脫落的牆壁上每一寸空間都掛滿了朋友的畫作、相片、非洲面具，順便堆疊雜亂的書籍或旅行時帶回來的大型人偶。要不是布勒東令她心煩，芙烈達幾乎都要愛上這個雜貨間了。每一晚都會有許多人來到這間過於擁擠的公寓裡活動，塞在凹陷的沙發、低鳴的鍋子和簡陋的小板凳間。每當安德烈點算公寓裡的人數時，總讓芙烈達覺得自己是被小丑圍繞的王。什麼樣的王？這些法國知識分子實在太可笑了，她是這麼認為的。他們站在這片腐朽的土地上自以為是，過時的、退化的歐洲大陸，西班牙的佛朗哥、義大利的墨索里尼、德國則是希特勒，這是一場迫在眉睫的戰爭，而他們卻從早到晚空談，咖啡一杯接著一杯，無所事事，光丟出一些無意義的空話，並抓著小湯匙以固定的節奏攪拌。超現實主義。不過是一堆迂腐的話術。芙烈達厭惡他們。她也厭惡這間光線不足的公寓，她那張簡陋的床夾在一堆廢紙和晃個不停的雜物間。她厭惡巴黎以及她一點也不懂的

法語！布勒東在一場畫展上賣了幾幅她的作品，卻沒有後續。他沒有去取那些始終卡在海關的畫作，也沒有找到藝廊願意展出她的作品，身上連一毛錢也沒有。他甚至向芙烈達借了錢。她已經來到這裡三個星期了，覺得自己受騙，竟身在離迪亞哥那麼遠的地方。她寄了一封又一封的信，每一封都以紅唇裝飾，再裝入五顏六色的羽毛。他的回答是要她堅持下去，但也別太矜持，盡情徜徉在小酒館的味道和夜半出爐的可頌香氣中，或杜艾街上俱樂部中的音樂家奏出的喧譁裡，也可以到蒙馬特墓園裡野餐，再順手摘些小花，換句話說，就是盡情享受這個「他」喜愛的城市。

幸虧還有賈桂琳，她是撩人的金髮女郎，也是她在陌生環境裡唯一的熟人。作為最溫柔的朋友，賈桂琳盡力地照顧芙烈達，而且，有時候甚至是在布勒東有點尷尬的視線下這麼做。今晚，她們討論著一幅芙烈達航行到法國時在船上完成的作品。芙烈達想在畫展上展示。當然了，也得要布勒東先生願意移動他的屁股，找到一個展覽的場地才行。那幅作品是《桃樂絲・海爾的自殺》。紐約的開幕

酒會結束後，芙烈達與桃樂絲的一位朋友長談，這位名為克萊兒・魯斯（Claire Luce）的朋友最後接受向芙烈達訂購一幅肖像，畫下這位消逝的年輕女性，作為送給桃樂絲母親的禮物。克萊兒是《浮華世界》雜誌的總編，是桃樂絲最親近的朋友之一。一晚，在和芙烈達喝 last drink（最後一杯）時，克萊兒透露了一個折磨著她的祕密。借錢給桃樂絲的人是她。在她每況愈下時，她曾建議要她找個工作，擺脫僵局。而推薦桃樂絲去找伯納德・巴魯克引介工作的也是她。

幾天後，克萊兒正巧在古德曼百貨裡閒晃，看到一些「訂製的」禮服，並在一件令人驚豔的晚禮服前駐足。禮服的價格不低，多嘴的專櫃服務員透露桃樂絲・海爾女士剛訂下了它。克萊兒怒氣沖天。那些借給她付房租的錢全都花在昂貴的服飾上了嗎？可是桃樂絲的言行不一更讓她成為不可原諒的罪犯！隔天，當她打電話邀請克萊兒參加歡送派對時，克萊兒拒絕了。她原本也想挑明自己的怒火，最後卻決定以冷戰面對，於是簡單回了句沒空。儘管如此，桃樂絲還是詢問了她關於派對服裝的意見。克萊兒忍下了無意義的怒氣，但還是要她穿上那件非常適

合她的黑絲絨禮服。反正，桃樂絲要離開一陣子，她便會停止經濟支援，那麼在這時挑起會讓兩人心中存著芥蒂的爭吵更是沒有必要了。

這一晚，桃樂絲跳樓了。

克萊兒哭著說出這段往事。接著又說到伯納德偶然談及他們最後一次談話的細節，以及他建議桃樂絲買一件令人驚豔的服裝，並為自己找個老公的事，還有那一千美元的資助。古德曼百貨的那件禮服，桃樂絲終究不會再有機會穿上了。

芙烈達給賈桂琳看畫時，說了這個故事，內容是一個被人定義除了賣身換回速成的丈夫外，沒有其他長處的女人，一個光明與失落全鎖在那張美麗的小臉蛋裡的女人。畫作的背景是漢普郡大廈那垂直威嚴的建築，儘管處在令人焦慮的濃霧中，甚至可以說是被淹沒，大廈龐大的體積還是幾乎占據了所有的空間，除此之外，地平面上不見任何其他事物。畫作分成三層，第三層可以看到一個女人，頭部已朝下，雖然正在向下墜落，但女人的臉上仍然掛著平靜的表情，一張美麗的臉龐。第二層雲霧繚繞，可以清楚看到是個女人，頭部已朝上；第三層雲霧繚繞，可以清楚看到是個女人，頭部已朝上；窗戶中躍出，頭部依舊朝上。

第一層畫面就像劇場舞臺，桃樂絲・海爾倒在地面，幾乎就像倒在觀看者的手臂中，一隻腳越過畫框，彷彿還會繼續向下墜，只是這一次是從畫作裡落下，似乎邀請我們撫摸那隻腳為她取暖。她的臉部完美無瑕，宛若電影裡的聖母與我們對視，除了自右耳流向唇邊的血外，幾乎是個完美的犯罪現場。她身著黑色的禮服。胸前插著散開的、華麗的，而且還展現著生命力的黃色玫瑰。

血液溢出畫框。女人的血，隨著她們挑起的慾望蠱惑人心，「靠臉吃飯的人就閉上妳的嘴」。

「芙烈達，我從來沒看過這樣的畫。」

「賈桂琳，我畫的是一幅悲傷的畫像，是桃樂絲・海爾的肖像。」

因為被冷落而感到不堪的布勒東要求兩個女人別在一旁組小團體，畢竟這種行為脫離了他的控制。十幾個男人正擠在布勒東兩房的小公寓裡，圍著菸灰缸和波爾多酒瓶玩「精緻屍體」。這時，布勒東提議玩「真心話大冒險」的遊戲。遊戲的玩法是要回答別人提問的一個關於自己的祕密，若是不回答，就得接受懲罰。

芙烈達願意接受挑戰。保羅‧艾呂雅首先問了她的真實年齡。芙烈達‧卡蘿簡潔地答道他們永遠也不會知道答案。懲罰！懲罰！「好，」布勒東對芙烈達宣布，

「妳必須跟屁股下的那張椅子做愛。」

芙烈達一言不發。她放下了手中的菸，緩緩撩起裙襬，高度正好露出沒有穿鞋的腳，塗著紅色指甲油的小巧腳趾輕撫過椅背上的木棍，像隻有毒的母猴。一片震耳欲聾的寂靜罩在房裡，墨西哥女人逐漸展現激情，露出發熱的臉龐，依著扶手的弧度彎起身子，尋找可以滑下的線條，搖晃著身體跳出飢渴之舞，氣壓隨著芙烈達的呻吟上升，越升越高，越來越清晰，身軀柔軟的女人貼在這個沒有生命的物體上，扭曲成令人瞠目的角度。直抵高潮。

「就像一把傘和一臺縫紉機在解剖檯上偶然相遇一樣美好。」偉大的布勒東為此欣喜。在場的超現實主義男士全都啞口無言。

「還有問題嗎？」香汗淋漓的芙烈達問道。

33

向日葵黃

AMARILLO GIRASOL

別在胸前的太陽

／

芙烈達唯一看得上的巴黎人是馬塞爾‧杜象。

自從她的雙腳踏上「令人作嘔的巴黎」（她這麼稱呼這座城市）至今，他是她見過最精巧、最靈敏的男人。帶著磁力的智慧既自然又醉人，一如他的簡樸。深邃的灰眼珠，精緻的唇帶著勉強的笑意，馬塞爾是隱身於謙遜、害羞的外表下的鬥牛士。還得再添上一點可怕的幽默、一點惡魔的個性和自由，才是這位稜角分明、閃耀著光芒的男士完整的模樣。馬塞爾為她找了一間旅館，位於孚日廣場上的雷吉納飯店，讓她可以離開布勒東家；馬塞爾也為她找到一家藝廊；馬塞爾更把那些卡在海關的畫作取回，並帶著他的客人參觀法國首都最時髦的地點。杜

象是長著稻草翅膀的魔術師。她在紐約時，就曾聽李維提起這位曾居住在紐約的藝術家，尼可也說過一些。他在那座城市留下了國王一般的傳奇，以及一群破碎的心。

馬塞爾也帶她到雷阿爾附近鵜鶘街（rue du Pélican）上一處隱藏的公寓，邋遢、髒亂卻令人自在的地方。穿著得體亮麗的年輕男女和畫家、音樂家悠閒地或坐或躺，盡情墮落，或喝著太綠的酒，藏在大衣裡私下交易。芙烈達熱愛這個地方，牆上掛滿了畫，男人在用架子圍出的屋內一隅奏著小提琴。她用幾個銀幣換來了西班牙風情的吉他手彈奏樂曲，就跟在墨西哥時一樣，她也喜歡到加里波底廣場這麼做，那裡總有馬里亞奇的吉他手彈奏樂曲。小公寓裡也有一隻喜歡鑽到家具下方的猴子，讓她想起留在藍屋的 Fulang Chang。

「芙烈達，妳知道為什麼這條路叫鵜鶘街嗎？」馬塞爾嘴角掛著一抹高深莫測的微笑問道。

「這附近有異國風情的鳥園嗎？」

「也可以這麼說。其實這條路最早名為 Poil-au-con（陰道上的毛），因為中世紀時，這一區有許多妓院。後來才以好聽一點的 Pélican 取代。妳有沒有發現門外的號碼牌都是紅色的？」

芙烈達以笑聲回答。「有個朋友告訴我，中世紀的女人結婚時會穿紅色的衣服。」

「妳會不會覺得是顏色造就了芙烈達風格，或是反過來？」

「我不太懂你的意思。其實，我想顏色是不受風格習慣限制的。」

「畢卡索對我說過：『沒有藍色的時候，我就用紅色。』」

「你呢，馬塞爾，你的顏色如何？」

「我？芙烈達，我已經很久沒畫東西了。現在喜歡下西洋棋。」

她最愛光顧一家名為 Le Bœuf sur le toit（屋頂上的牛）的小酒吧，幾乎每晚都會去躲在隱密的角落啜飲香檳，並看著那些舞者暗自羨慕。簡直成了法國人。

嘉蘭．威爾森（Garland Wilson），才華洋溢的黑人音樂家，每晚都會在酒吧裡彈

298

鋼琴。芙烈達經常坐在他的身邊，點一些歌，然後整夜看著他的手指敲在琴鍵上迷人的姿態。嘉蘭也對這位雖然連個法文字都吐不出來，使用髒字卻完全無礙的女老闆頗有好感，她總是一邊豪飲，一邊隨著他奏出的音符唱出即興的曲子。一個不能跳舞的人，卻能那麼喜愛舞蹈，他為此著迷。此外，在「牛酒吧」裡不可能遇到超現實主義那群人，因為這是考克多導演的酒吧，而他們彼此相惡。芙烈達非常喜愛他的電影《詩人之血》（*Le Sang d'un poète*），從未想過有朝一日能遇見導演。是馬塞爾介紹兩人認識的，他的年齡和杜象差不多，大約五十來歲，臉部線條裡透露著矛盾的疲憊，儘管如此，還是帶著永不消逝的青春，像是吃下了無形世界蒸氣裡的鳶尾花。這兩個笨手笨腳的男人絕對可以結拜為兄弟。尚·考克多把芙烈達從頭到腳打量了一遍。「早知道應該把妳放到我電影裡的，妳在鏡子的另一邊一定是個完美的景象。」

展覽逐漸成形，日期已訂、邀請卡也寄了，但布勒東卻決定展覽的主題將是「墨西哥」，而非單純的芙烈達·卡蘿個展。狗狼養的。她覺得這太過分了。早

知如此，她就不會來到法國，而是回到丈夫身邊去。畢竟她也好幾個月沒見到他了。安德烈將在展覽上同時展出向迪亞哥借來的前哥倫布時期的小雕像，以及他自己從墨西哥的市集上買來的雜物。他甚至從教堂裡偷了奉納物呢，只因他覺得那些東西很超現實。芙烈達的作品將掛在這一堆零碎的物品之間。她為此火冒三丈，感覺自己像在園遊會或動物園裡。簡直是個觸動巴黎人異國情調的墨西哥櫥櫃。最後一個引發核爆的事件是，該藝廊認為芙烈達的畫作太嚇人，只想展出一、兩幅作品。這件事，她絕不讓步。這種標準和冷淡的態度是哪來的？如果她是男的，他們敢這麼做嗎？她和賈桂琳，還有朵拉・瑪爾（Dora Maar）（畢卡索的情人）討論的巴黎是革命與當代藝術之都、前衛藝術的中心，不是嗎？如果她是男的，他們敢這麼做嗎？她和賈桂琳，還有朵拉・瑪爾（Dora Maar）（畢卡索的情人）討論了這件事，並為此感到灰心。朵拉是個畫家、攝影師，也是個詩人！大美人。像夢裡會出現的那種。紅色的奶油唇，芙烈達心想，還有跟她一樣像翅膀的眉毛，朵拉只是畢卡索的女人、繆思和模特兒而已，芙烈達心有同感，她不斷向布勒東表示絕不以芙烈達・里維拉的身分展像蜻蜓的翅膀。但在這些小眼睛的人眼中，朵拉只是畢卡索的女人、繆思和模特

出，卻始終得不到回應。那些超現實主義者頂著一條條的規令、頤指氣使，自以為是凱薩大帝呢。

她一心想著回家，失去等待荒謬的開幕式的耐心，只覺快要窒息。她給迪亞哥發了幾封憤怒的電報，向他吐露心事，收到的回應卻是他舉出各種理由說服她留下。這場展覽將是一塊踏板。芙烈達將成為眾人公認的畫家，她能夠以此為基礎繼續經營，而且她也該再享受巴黎的生活。巴黎，世界的中心，老天爺！然後，還有倫敦等著妳呢！

說得好聽，她可是一點也不在乎。她已經感覺不到之前在紐約那種被成就、阿諛奉承和情人圍繞而產生的飄飄然。毒品失效。芙烈達多麼希望迪亞哥對她說：「好，來吧，我的愛人，回到我的懷裡，我受不了妳不在身邊的日子了，我不行了。」她有種病態般的直覺，她的丈夫十分適應自己不在的日子。尼可的信件也顯得疏遠。在紐約時，她穿著內衣躺在他藍色的沙發上寫東西的熱情已不在。因此，她只能在寫給他的信裡滴上 Shocking Schiaparelli 香水。

魏爾倫[37]式的夜行和不成體統的派對只能掩蓋她空虛的表面，再說，在人生走向真正的苦澀前，還能狂歡幾回呢？在這光之都裡，有個東西飄著腐朽的氣息，在這座萎縮的大城之中沒有一面牆容得下迪亞哥・里維拉的壁畫，過多的居民擠在有蒜味的小盒子裡，沿著不見天日的小路緩步。城市裡的藝術家被過於豐富的歷史淹沒，就像他們搭配醬汁的料理。這是一幫大孩子組成的邪教，因為吸取了前輩們的精華而飽足。

37 保羅・魏爾倫（Paul Verlaine），法國詩人，詩作多呈現憂傷、痛苦的一面。

34

稻禾黃

TRIGO

麥稈的顏色與土地的氣味

芙烈達看著她在聖圖安跳蚤市場找到的兩個小人偶，棕髮與金髮，就像她和賈桂琳。穿著髒裙子的人偶被遺棄在貨架上，陶瓷臉蛋上蓋了一層灰。她給她們洗過澡，再把衣服補好。原本是想送給賈桂琳的，卻因為捨不得拆開兩人，沒有辦法，只好輕輕地將它們包在一起。她總算開始收拾行李了，總算要離開這鬼地方了。

她取消了原訂在倫敦佩姬・古根漢藝廊的畫展，一點也不後悔這個決定。到處都聞得到戰爭的味道，自從法國和英國承認佛朗哥的政權後，大批西班牙難民湧進法國，簡直是一場災難，一戶戶衣衫襤褸的人家擠在難民營中。芙烈達把自

已當作墨西哥大使，收容這些流亡者。

巴黎的展覽昨日在荷儒與柯爾（Renou & Colle）藝廊開幕了，那是薩爾瓦多·達利的藝廊。精確來說，這是第一場墨西哥展覽。經過艱困的談判後，他們最終同意展出十七幅她的畫作。康丁斯基（Kandinsky）與胡安·米羅（Joan Miró）當晚都在場。他們把芙烈達擁入懷裡，彷彿她是他們的一員。朵拉·瑪爾和賈桂琳認為她那些充滿衝擊力的畫作成功地引起了轟動。法國政府以一千法朗收購了一件她的作品。畢卡索送了她一對親手做的小手形狀的耳環，親了她，嚴肅且高聲地讚揚：

「芙烈達·卡蘿，無論是德蘭（Derain）或迪亞哥·里維拉都不可能畫出和妳一樣的肖像。」

但芙烈達並沒有多享受，就像是低劣的酒精強硬地拖起早已枯萎的歡愉。這具總是不忘折磨她的身軀在美國醫院裡待了好幾個星期，受痛苦和噁心折磨。她覺得自己被禁錮了，幾乎就要窒息，沒有一處完好。就像被關已過度磨損了。

進下了毒的牢房。她看著周圍的喧囂，就像一場鬧劇。迪亞哥沒有回覆最後幾封信，而她也收到來自呂希的消息，通知她尼可拉斯·穆雷，就要再婚了。什麼？又要結婚？他已經結過三次婚了。和誰結婚？她呢？他的索綺特女神呢？芙烈達嘗試與他通話，但他一次也沒回應。芙烈達看著鏡中的自己拚命地打電話給一個早已離去的男人。替補的愛情，用來彌補殘缺的假情假愛。爬得越高，跌得越痛。

早在她離開紐約前，尼可便提醒她了：「芙烈達，我們的問題在於，和妳一起的日子總是三人行。而這三個人裡，又只有妳和迪亞哥是真正存在的。」

她覺得自己老了。近日來，走到羅浮宮變得越來越困難。她習慣每天都去欣賞那些畫作。杜象見她難受，便建議她用拐杖。「Mi amor（親愛的），也許等我死了以後，我就會考慮拄拐杖走路。」她這麼回答。

她每天依舊用優雅的梳子和緞帶整理頭髮，也會從旅館大廳的花瓶裡偷來鮮花插在亂髮上，每天換上的項鍊全是迪亞哥送她的。但她覺得自己是在為一具骷

髏著衣。她已經不算是個存在的人了。她覺得疼痛，全身都痛，頭也痛。她感到恐懼。深不可測的焦慮自早餐時就埋在肚子裡，直到日暮，再為燈光與色彩罩上一層死亡的布條。她只能想著逃跑，或是結束這一切。桃樂絲‧海爾的畫作完成後，她就沒有再拿起畫筆。

一滴水、一滴淚都沒有。

明天，她就要坐上從聖拉扎爾車站出發的火車，前往勒阿弗爾，諾曼第號將會帶她到紐約。接著是墨西哥。

最後就會到科約阿坎，「遠遠看著勒阿弗爾港，原本無趣的港口也變得美麗了。」

羅浮宮的館藏中，她最喜歡的是喬托的《接受聖痕》。缺乏光影與透視的手法讓她想起喜愛的祭壇裝飾畫和她自己的作品。在義大利旅行時瘋狂愛上佛羅倫斯壁畫家的迪亞哥多次提及的喬托。當時迪亞哥才三十歲，而兩人還是陌生人。

芙列達收服迪亞哥時，他已經四十多歲了。這件事令她心碎。只剩幾個小時，

她就要逃離這座城市了，可是現在這份心思卻擊垮了她。在她之前，迪亞哥已經結過兩次婚了，腳步遍行歐洲與俄羅斯。他親眼看見立體主義在巴黎興起，看見畢卡索幾乎餓死（據說曾有這個時期），當時詩人阿波利奈爾也還在世，仍舊是個歡樂無憂的人。他有好幾個孩子，他知道一些，另一些則被遺忘了。幾個孩子？

迪亞哥，你有幾段人生呢？太多了。多到無法接受。她多麼希望從迪亞哥一出生就認識他，多希望活在他生命的每一刻裡。希望生作他的雙胞胎妹妹，占領他所有的回憶。沒有她的日子，他怎麼活得下去？怎麼能呼吸呢？

芙烈達・卡蘿多次獨自坐在這裡看著聖方濟各。據說他在皈依前十分消瘦，而且病得很嚴重。

這位聖人接受聖痕時的神情。對芙烈達而言，他已然成為她精神上的兄弟。

「我當然有看到，菲希達，妳看妳的壯舉。那些紐約的報導，我都讀了。妳

是『偉大的女畫家』，還有那句『重要又神祕的畫家』。」

「時代雜誌說我是『有深邃眼神的小芙烈達』，說得好像我是小孩吧？或者

更糟的，只是人妻。」

「不是的，他們只是不習慣有女畫家可以畫出令人屏息凝視的作品。還有

Vogue 啊！那張拍妳戴滿戒指的手的相片！」

「紐約時報還說我的主題比起美學，有更多產科學的概念。」

「如果我是妳，會把它當作是個讚美。」

「別說了，迪亞哥。」

「什麼？妳知道畢卡索還來信表達他對妳的敬意嗎？」

「你已經說過了。」

「從巴黎回來以後，妳為什麼沒有在紐約多留一點時間？朱利安‧李維有好多計畫。」

「克萊兒‧魯斯，《浮華世界》的編輯，在看到我畫的桃樂絲‧海爾自殺的畫後暈倒了。她討厭我，覺得我是個瘋子。她究竟要怎樣？要我給桃樂絲漂亮的小臉蛋畫張精緻的圖嗎？野口勇說她還想用刀子把我的畫戳爛，是他阻止了她。」

「芙烈達，不要跟我提野口。」

「如果你吃醋，為什麼還因為我沒有在美國待久一點而失望？」

「妳的名氣越來越大，才華也受到肯定了，就在人們開始對芙烈達‧卡蘿感興趣、開始明白妳是這個時代中最重要的藝術家之一時，妳呢，妳躲回科約阿坎，和妳那些人偶、動物、迷信黏在一起，而不是投身戰場，戰鬥、壯大。」

「你要我做什麼？迪亞哥，我不是你，我試過了，但我不是你。我啊，我不想出名。

我不在乎戰場，不在乎那些資本階級的餐會，我沒有什麼志業。我啊，我不想戰

鬥嗎？迪亞哥，我有一半的人生都在醫院裡度過，像一隻待宰的羔羊！我沒有病，

我只是受傷了！在巴黎的時候，我以為自己死定了。我到處都痛，時時刻刻都痛。

我沒辦法想像沒有背痛、手痛、大腿痛、肚子痛的生活。我沒有腳，只有包腳鞋，

我的腳趾已經被摘除了，我是個跛腳；我只能在舞廳裡看別人跳舞。更別說我曾

經流產。四次、五次還是六次？而你竟然說我不想戰鬥？我們一起生活十年了，

而你竟然說得出這種話！」

「我要離婚。」

「為什麼？」

「好吧，mi amor（親愛的），從現在開始妳可以休息了。」

九輪草黃

AMARILLO CUCÚ

瘋狂的色彩

/

芙烈達‧卡蘿坐了下來，點燃一根菸。Lucky Strike。她最愛的菸，從紐約帶回來的，因為這裡少見又貴。這是她點燃的第三根菸了，沉默環繞著兩人，氣氛凝重。迪亞哥沒動。也許等著她的反應吧，等一個字。但她什麼也說不出來。她盯著牆壁抽菸。那面漆成藍色的廚房牆壁上掛了無數個小土缽，她刻意排了兩人的名字：迪亞哥和芙烈達。這間廚房裡，有芙烈達以龍舌蘭餵養、從主人身上學了所有最下流西班牙髒話的鸚鵡 Bonito；有一張大桌子，芙烈達每日都會換過桌面上的鮮花；有兩隻分別名為 Fulang Chang 和 Caimito de Guayabal（瓜亞巴爾的牛奶果）的猴子，只要不像個對付占有慾旺盛的情人或初生嬰兒一

樣用項圈套牢，就會偷吃儲藏室裡的食物；還有她從市場上買回來的水果，放在

有如文藝復興畫裡高尚的頭冠般的編織籃裡。廚房是芙烈達最愛的空間。她總說

客廳是給那些自以為高雅的歐洲人用的，她則喜歡在廚房，這個鋪著黃地磚的廚

房裡，一邊接待客人，一邊下廚，就在檸檬、酪梨和聖草之間，沒有任何儀式，

但她總是滿懷熱情；她的奇思異想、墮落誘惑的舉止，和她對每個人、每件事，無論是男、

聲和錯字、她的金牙、她的歌

女或物品永無止境的溫柔就是儀式本身。

想理解。

她總算開口了，像是本能反應，未經大腦。她無法理解這個要求，根本也不

「不可能的，迪亞哥。」

欣賞作品、閒聊漫談，但不會再傷害對方了。」

「不會有什麼差別的。我們還是可以常見面，還是可以一起去看表演、互相

「是你在傷害我。」

「好吧。妳就不會再被傷害了。」

「迪亞哥，我寧願承受，也不要這樣。」

「怎麼樣？」

「失去你。」

「妳說得對。我就是受不了這一點了。」

芙烈達止不住她的淚水，沒有嗚咽，沒有啜泣，只有淚水靜靜淌下，就像她在畫裡的模樣。迪亞哥對這種永不枯竭且強忍禁聲的痛苦感到厭煩。

「芙烈達，妳難過嗎？我知道。妳的整個人生都在難過中度過。我騙過妳嗎？

沒有，我沒有騙過妳。妳穿著那件小女孩的洋裝站在我鷹架下的那天，就知道我是什麼樣的人了。妳知道嗎？我發現妳越痛苦，就畫得越好。我是替妳著想。」

「你是個怪物。」

「哦，怪物，這個詞我聽過了，怪物！露貝、安潔莉娜，還有其他多少人都這麼說過！妳要我變成怪物嗎？或者，更狠的是，比起妳，我更喜歡和妳妹妹上床。

這樣會傷到妳嗎？受傷是好事嗎？會讓妳覺得自己還活著是嗎？還要更多嗎？」

迪亞哥失去控制，一把抓起一個美麗的相框，芙烈達在裡面放了一張紙。那是很久以前的事了，紙上寫著我愛你。當時他們才剛認識，兩人共度良宵，她告訴他關於那場意外的事。隔天，他得去工作，而她還睡著，迪亞哥看著這個受盡折磨的野蠻女孩，竟然在彈指間便鑽進了他的皮膚。他順手拿起一張紙，在上面寫了我愛你。

意思是：妳，只有妳。永遠是妳。

他用拳頭打破了相框。紙條掉了出來，他拿了起來，靠近餐桌上點燃的蠟燭，火舌一秒就舔上了它，瞬間吞噬。這一幕就在她眼前上演。她珍愛的殘品。她的聖物。夠了。這張紙芙烈達可是保存了十年。

「這個呢，妳黏不回去了吧，mi hija（我的寶貝）。」

她無法忍受。芙烈達心碎了，芙烈達穿上盔甲、築起高牆，讓所有攻擊的話語滑落。就好像她是呼吸著這些聲音而不是聽見。她把這些話吸進鼻子，除去它

們的武器。這張紙擁有魔力。她沒辦法活在沒有它的世界。現在，她活不下去了。

她必須呼吸、冷靜下來，必須繼續這場決鬥。她不想就此認輸。所有陰沉的幽靈都竄進她的四肢，彷彿有八噸重，又像自己已活了兩百歲。她太了解這個迪亞哥了，這個把縱火當消遣，把叛逆當遊戲的人。別人的心，不過就是人行道罷了。

「迪亞哥，我不明白。你還想要什麼？你為所欲為，跟你遇到的每個女人上床，膩了就轉身離開，我從來沒有干涉過你的事。我幫你處理行政事務、收拾你的文件、裝飾你的家，我幫你洗澡，煮飯給你吃，唱歌給你聽，我陪你到天涯海角！你還缺什麼？沒有人可以像我這樣愛你。」

芙烈達苦苦哀求，以為她還能改變什麼。

「我想要自由。」

「你已經很自由了！」她開始撕破喉嚨大喊，應該說，是憤怒。反抗。

「不，只要妳在我眼前，我就永遠不自由。」迪亞哥冷淡地反駁。

37

康乃馨黃

AMARILLO CLAVEL

粉色與橙色的氣息，鮮豔

每一天，她都得喝下一瓶干邑白蘭地，有時是兩瓶。

三十三歲，正是桃樂絲・海爾跳樓時的年齡。她經常想到這個從十六樓墜下的女子，每當她放下頭髮，每當喝下的酒在血液裡流動，每當在畫筆上倒下顏料時，都會想到。她剪了頭髮，是的，又一次。一絲一縷，用一把大剪刀，沒往鏡子看上一眼。

失去迪亞哥的芙烈達為什麼要剪髮？是反射動作。自殘。轉移痛苦。在沉淪之前找回秩序。這一頭被愛的、受盡照顧的、用心妝點的秀髮。髮辮就像一條紅線，牽住了她和迪亞哥。摧毀自己的形象，就是在懲罰他。

她的心結鬆了一些，開始和動物說話，也和藍屋院裡的大樹，還有她從未有過的孩子們談天。她請人在自己的四柱床天篷上架了一個骷髏模樣的猶大。他的陪伴勝過任何一個情人吧，她是這麼想的，甚至覺得是個明智的選擇。

芙烈達收到離婚協議書時，正在藍屋的工作室裡喝著茶，另一名友人也在場，他是來看芙烈達並欣賞她就要完成的作品的。跟其他畫作較為含蓄的尺寸比起來，這是一幅很大的作品，三個月來，她夜以繼日地畫著《兩個芙烈達》。兩個芙烈達牽著手坐在一張長凳上。主啊，握住自己的手是否代表了絕對的孤獨？

右邊的芙烈達穿著墨西哥傳統服飾，橄欖綠的裙子搭配黃色與薰衣草藍的瓦哈卡襯衫，右手拿著一枚勛章，上面刻有幼童迪亞哥的黑白相片。胸腔外的心臟彷彿別在襯衣上，仍然跳動著。這個芙烈達的皮膚顏色似乎比較深，鬍子也較左邊的芙烈達來得明顯。

左邊的芙烈達比較白皙，看起來像西班牙人的她穿著傳統新娘服。敞開的胸腔展示出心被掏空後的血坑。自主運作的血管懸掛在空中，連接胸上奄奄一息的洞和穿著印第安服飾的芙烈達身上那顆突出且奮力跳動著的心臟，

同時也為迪亞哥寶寶的肖像輸入鮮血。穿著新娘禮服的芙烈達手裡拿著一把醫用剪刀，試著止住一條斷掉的血管流血，血滴在裙子上形成點點星光般的小血跡，容易和裙襬上的紅色櫻桃圖案搞混。

兩個芙烈達，一顆心。

當芙烈達無法再當迪亞哥的分身時，只能畫出自己的分身。

兩個芙烈達坐得筆直，姿態莊嚴，就好像是被釘在寶座上似的。兩人看著同一方向，似乎正是觀看者凝視的焦點。畫面中透露著一絲不安，彷彿是這對憂慮的姐妹正在用悲傷的眼神發出無聲的求救。兩人背後沒有地平線，只有一片夜空般的藍色暴風天，像一件壓得人喘不過氣的披肩。

前來拜訪的朋友麥金萊・海姆（MacKinley Helm）是個美國藝術史學家，說這幅畫令人歎為觀止。

「迪亞哥說分開對我來說是有利的，因為我越痛苦就畫得越好。看來你是同意他的說法了。」

芙烈達的幽默那麼黑暗，暗到彷彿可以從她身上汲取出一團黑色膽汁用來粉刷牆壁。麥金萊的目光投向那疊對方差人送來的文件上，看著芙烈達從信封裡抽出後丟在桌上。芙烈達感覺到他的目光，憤怒地宣告：

「為你介紹，這是我的離婚協議書。」

「迪亞哥對所有人說，這是你們共同的決定。」

「這自以為老大的蟾蜍還是這麼會編寫美麗的童話故事！你看，這個芙烈達，身為墨西哥人的芙烈達，這是迪亞哥曾經愛過的。另一個穿著白色禮服的，是迪亞哥不再愛的。你看，我的藝術評論，這是有大寫A的藝術（Art），夠簡白吧？」

「芙烈達，妳不能只靠迪亞哥·里維拉來定義自己。妳的作品非常傑出。」

「親愛的，你反應過度了。我才剛收到通知，古根漢獎學金拒絕了我的申請。連馬塞爾·杜象都幫我寫了推薦函。我不夠好，就算有教宗的推薦函也沒用，而且我身上一毛錢也沒有了。」

「因為妳是個女人啊，芙烈達。而且妳不知道怎麼抬高自己的身價。」

「你知道迪亞哥以我們離婚為藉口，辦了一場派對嗎？也許你也去了？他邀請了整個墨西哥的人。所有人都吃飽笑足了。他告訴別人離婚只是為了證明他的傳記作家錯了。這是精神勝利不是嗎？沒錯，伯特蘭‧沃爾夫寫了，偉大的迪亞哥‧里維拉認為，我只說個大意喔，他的妻子是他的理想伴侶，永遠不會放手。

就是這樣。然後也說我們會共度一生。」

「芙烈達，迪亞哥和妳，你們已經變成一則神話故事了。每當妳公開露面，不管是在歌劇院或其他地方，就是所有人目光的焦點，因為妳就是鎂光燈追逐的對象。妳，還有妳的洋裝、妳的首飾、妳的眉毛、妳那鑲鑽的牙齒和妳散發的氣場。人們只能盯著妳看，仔細觀察，然後在接下來幾天內到處宣揚他們遇到芙烈達‧卡蘿了。就好像他們看見獨角獸似的。別告訴我妳不知道自己是個美妙的人物。我不會相信的。妳究竟屬於誰呢？看看妳一個人在家都做了什麼，畫了什麼，成為什麼了。妳才不用管迪亞哥在外面說什麼，不是嗎？你們之間的事，沒有人

知道實情。以後也不會有人知道。」

「實情？什麼實情？」

芙烈達沒有再說什麼，她的目光落在一幅杜象作品的複製畫上，從巴黎回來

後，她就把畫掛在工作室的牆上。《下樓的裸女》。馬塞爾把作品送給她時，告

訴她這幅畫當初就是因為寫著「裸」字才被拒絕展出。「怎麼可能害怕一個字？」

她心想。現在，她的目光聚焦在地板上一幅她自己的作品，那是一張自畫像[38]。

濃密的頭髮上插了蝴蝶，頸上戴著荊棘項圈，墜飾是一隻死去的蜂鳥。據說不會

走路的蜂鳥會被用在某些墨西哥的神祕食譜中，用來祈求愛情。

離婚的判決在十一月確立。

十一月，正是墨西哥的亡靈節，Día de Muertos（死者之日）。

38 這幅畫是《戴荊棘和蜂鳥項鍊的自畫像》（Autorretrato con collar de espinas y colibrí）（1940），詳見本書第9頁。

二十一歲那年，芙烈達來到墨西哥最著名的畫家面前，站在教育部的鷹架下，請迪亞哥‧里維拉評論她的畫作。當時迪亞哥正在畫一幅關於亡靈節的壁畫。

壁畫上萬頭攢動、人來人往，死人草帽、上流社會女人的帽子、工人安全帽和大圓盤帽交錯混雜。這些人散發令人窒息的氛圍，恍若一首沒有規律的薩拉邦舞曲[39]。紙板做的人偶在臺上彈吉他。也有人烤著香腸，放進流出酪梨醬的玉米餅中，當場享用。

芙烈達鍾愛這個節日。她喜歡在野餐後的入夜時分來到墓地，為它清掃、美化。她每天都會到母親的墳上探望，帶來食物與康乃馨，低聲閒談。最近離世的父親也是。其實，按照規定，父親死亡的時間還不夠長，她還得再等上一陣子才能這麼做。但她無法活在沒有他的世界裡，儘管他並不是個多話的父親也一樣，所以她決定無視這項規定。她坐在新墳上，吟唱著古老的搖籃曲。有時，她也會躺到地上，和土地對話。她拿出糖霜骷髏頭，還有裝了檸檬香氣柯巴脂的小碗，擺上供品。通常供品得裝在陶土製的餐具中，並在一旁倒一碗水，供死者用餐前

洗手。她也在科約阿坎區孩子的墳上發放了糖果、再以五顏六色的剪紙、蠟燭和萬壽菊裝飾他們的小屋。黃色橘色的花瓣將會鋪在路上，迎領亡靈回到親人身邊。

亡靈節時，人們也會變裝，那些裝扮比兒時藏在衣櫃裡的壞野狼還可怕。

把死人的面具戴在生者的面具上。這樣的做法不是沒有根據的吧？

多年來，芙烈達多次回到這幅壁畫前，腳步自然而然隨著內心私密的朝聖地圖前進：她和迪亞哥首次交談的位置，電車撞在她身上留下永恆印記的十字路口，他和迪亞哥親嘴時燈光瞬間熄滅的那條路。還有一些已不存在的地點，例如當年芙烈達躲在暗處數小時，看著迪亞哥繪製他第一幅壁畫的玻利瓦廳。那面牆已經被摧毀了。

在這些回憶中的荒涼之地徘徊，可以嗅到什麼氣息嗎？

回墨西哥的船上，她給賈桂琳‧蘭巴寫了一封信，她自己也留下了複本。

39
莊嚴的西班牙舞曲，西班牙殖民中南美洲時傳至墨西哥。是一種慢板舞曲。

就和其他縫在裙襬內裡與雷波娑披肩邊上的頭髮或相片一樣，她把這封信的最後幾句縫進胸衣裡，以便在任何時候都能帶著這些象徵她不堪一擊的愛情紀念品：

「妳知道的，無論相隔多遠，我眼裡所見、雙手所觸都是迪亞哥。畫布溫柔的撫觸、色彩的顏色、鐵線、神經、鉛筆、紙張、塵埃、戰爭和陽光，所有活在日曆之外、曆數之外、空洞的目光之外的每一分鐘裡的，都是他。」

迪亞哥，你是色彩當中的色彩。

38

世上沒有純粹的黑，
真的沒有

＼

九個月後，迪亞哥‧里維拉再次向芙烈達‧卡蘿求婚。

小女孩，小可愛，拜託妳。

求求妳。

她同意了。

她的身體狀況堪憂，她也知道自己失去了身體裡的一切。保存期限已過。迪亞哥在舊金山工作，多次懇求芙烈達也到那裡接受治療，李奧醫生正等著她。她不敢問出口的是：「迪亞哥為什麼改變心意了？」要是她自問，就會認為是他可憐自己。她拒絕這樣的答案。要是她自問，就會發現他瘋了。

她感覺如釋重負。彷彿是迪亞哥為她開了一扇門，她因此得以躲避傾盆大雨。

芙烈達喜歡把頭髮梳得和女王一樣，用來隱藏腐敗的身軀，也給自己多一點故事。這則故事是關於形影相依的迪亞哥和芙烈達。他們住在如薑餅屋般的藍屋裡，儘管荊棘刺身，他們還是堅持以一種著名的玫瑰妝點他們的日子，一種墨西哥特有的，能喚醒亡靈的豔色玫瑰。

他們在迪亞哥生日那天，也就是十二月八日結婚。

沒有任何儀式。

在舊金山，迪亞哥將製作新壁畫的城市。

那天早晨，他們在文件上簽字。

下午時，迪亞哥便回到工地復工了。

輕鬆自在。

這位浮誇的先生還是一樣無法克制地解開襯衫的釦子，撩起內衣，向那些被逗樂的助手展示他那布滿芙烈達紅唇印的大肚子，芙烈達，他的新婚妻子。

回到科約阿坎後，芙烈達在藍屋廚房的置物架放上兩個精巧的小時鐘，鐘面上的時間永遠定格。

她在第一個鐘上寫了離婚的日期：1939，「時間破碎了」。

第二個鐘上寫的是：1940.12.8，舊金山，加利福尼亞州。

標誌著消失的那段時日。

－ 第四部 －

墨西哥，一九五四

起初是迪亞哥

迪亞哥創造了世界

迪亞哥我的寶貝

迪亞哥我的未婚夫

迪亞哥畫家

迪亞哥我的愛人

迪亞哥「我的丈夫」

迪亞哥我的朋友

迪亞哥我的母親

迪亞哥我的父親

迪亞哥我的兒子

迪亞哥＝我＝迪亞哥宇宙

── 摘自《芙烈達‧卡蘿日記》

39

象牙黑

NEGRO MARFIL

純粹的黑

我的芙烈達。妳的雙眼好似教堂那兩扇開闔的門。上了漆的，遭蟲蝕的。兩顆雪酪般晶亮的黑珠。可是，mi amor（我的愛），妳不太喜歡教堂。沒有見過死去的眼窩，不會知道什麼是無情。那是無法征服的彼方。

迪亞哥想著這件事，過於莊嚴、自覺且不合時宜：「菲希達，我生命的魚，我最後一次看妳的眼。」

那一刻，他覺得自己老了，那是他從未有過的感受，一時不知該如何是好。

床上的他，從未覺得自己年老；面對將要統治並陶冶的牆面，他也從未覺得自己體衰。儘管有個大肚腩，他的柔軟度還是很好。他是頭驢，敏捷又頑固，四肢矯

健，跳起舞來又像深夜裡的鳥。Niña guapa（美麗的女孩），他是妳夢想中的男人。

然而，這一刻，他忘了該如何站直，他想著背上任性的、將要棄他而去的脊椎。他想著，我要成為守護者。站在妳面前。哪怕只有這一次。一次就好。妳那發育不足的厭食體質、過於乾燥的皮膚和巫婆嘴角新生的皺紋，還有藏在髮間的白色髮絲。我總能看到妳身上的缺陷，就像看到掛在臉上的鼻子一樣明顯。芙烈達，我第一眼看到的，是妳的跛腳。

迪亞哥想著，絞盡腦汁地想著，想起了那個什麼也不是的小女孩，或者可以說沒什麼分量的小女孩。想起她那對細瘦的、早熟的、不甚優雅的雙腿，還有不夠圓潤的鼻子，以及癱軟、無能為力、過於平凡的乳房，搭配有點像印第安人的長相。這幅隨興的女人像在一九二八年八月的某個早晨，來到男人面前。這個什麼都看過、什麼都懂、什麼都感受過、什麼床都上過的男人。迪亞哥・里維拉。

妳像棵樹，把自己栽到我面前。芙烈達，妳懷著滿腔怒火。

妳是那麼美麗。

而我當時並沒有馬上反應過來，原來，妳就是我的意外。

得確認生命跡象。病床上的女人還在徘徊。不，她已經離去了。但生者感到

恐懼。閣上女神的眼並不是件容易的事，就像厄里倪厄斯[40]，她的淚水將會隨你

到夢裡的春夏秋冬，必得做個了結。這是男人僅有的力量。為他們所愛的人寫下

死訊。護士交給他一把手術刀，迪亞哥注意到，她身上的白色短洋裝過白過淨。

迪亞哥嚥下口水。他要下手了，沒有選擇。他握住芙烈達·卡蘿的左手腕，為它

的柔軟感到驚訝。細嫩。死亡才剛降臨。

他拿起手術刀劃開動脈，就像揮著畫筆上色。

沒有血流的紅。單純的紅。豔陽無常時，似黑的紅。他放下刀子。眼皮沒有

動靜。他的體內有東西改變了。於是，他又抬起右手腕。再一次。一刀、兩刀。

她死了。

迪亞哥，有什麼改變？

芙烈達，妳始終是個致命的女人。

他起身。

偉大的畫家，為妳守護。

40
希臘神話中的復仇女神，懲罰有罪的人，不分日夜地折磨他們，直到發瘋。

40

色彩中的色彩

MATIZ DE COLORES

墨黑

／

迪亞哥（DIEGO），你的D是一扇門，為我而開；

我在如煙囪般通往天際的I裡呼吸；

你G形的大腹便便環抱著我的乾癟。

我沉溺在你的O裡，你那廣闊無垠、令人畏懼的O，你是高高在上的男人，

迪亞哥神。我在O裡悠遊，風乾我身上的傷痕，更蒼白更顯眼，好讓你心生憐憫，

好讓O變成第三隻眼，看穿我的衣衫，看穿我的心思。

我攀住了E向上爬，一格、兩格、三格，縱身一躍，沒有墜落。

我在飛翔，DIEGO。

因為總是躲在你的身體裡，我忽略了你就是一場風暴。忽略了你才是我要躲

避的對象。

可是誰想過著躲避風暴的生活呢？

芙烈達要迪亞哥熄了燈並關上門。她看了手指上所有的戒指。

也看了被截斷的右腿原本應該放置的空位。

她翻開日記，寫下「希望愉快地離去，別再回來。芙烈達」。然後，她閉上

了雙眼，靜如止水。

她從床上起身，雙腿健壯，擁有少女般的精力，和意外發生前一樣。她放下

了烏黑的長髮，彷彿生機盎然的春日。她打開窗戶，空氣灌進室內，窗外的景致

宜人，就像每一個人心裡都有的那一扇窗。漢普頓大廈高樓層的氣溫正好，她望

著天際線和太陽的輪廓線，但太陽沒有輪廓線，是吧？她牽起桃樂絲‧海爾的手，

兩人一起，往肺部填滿新鮮空氣，縱身一躍，像女孩跳進水窪般笑了起來。

41

骨灰

GRIS CENIZA

迪亞哥記得所有關於這場盛宴的細節。去年四月。芙烈達‧卡蘿首次在墨西哥展出她的作品。就在她的墨西哥，她的家鄉。這是第一次，也是最後一次。這個主意來自他們的朋友蘿拉‧雅瓦瑞‧布拉（Lola Álvarez Bravo）。她提議展覽就辦在自己位於人聲鼎沸的粉紅區（Zona Rosa）的當代藝術藝廊內。至今，他和芙烈達已再婚十三年，距離首次結婚則是二十四年。而現在的芙烈達再也離不開她的床了，她逃亡，卻迷失在遙遠的彼端。過去的十四年來，她經歷了十四場手術。經年累月的住院治療、喘息、折磨人的背架、麻醉藥和酒精，以及再也逃不掉的截肢。

/

失去她的腿對她來說就像是劇終散場。表演結束。芙烈達同時失去了理智。

她對迪亞哥說：「你最好不要把我埋到土裡，我要你燒了這具該死的身軀，我絕不要再花任何一秒躺著了！」

面對妻子無止境的痛苦，迪亞哥有時會想，要是他真的愛她，就應該殺了她，放她自由。

讓她自由飛翔。

這時，蘿拉對迪亞哥說：「我覺得，應該趁一個人還在世的時候，把榮耀歸予他。而不是等到那個人死後才這麼做。」

於是，她想出了這個主意。迪亞哥當下不禁自責，為什麼這個主意不是他想出來的，為什麼沒有早一點，為什麼不是他自己想到這麼做，在墨西哥舉辦第一場芙烈達畫展。

身在一片幾乎沒有明暗差別的愁雲慘霧中的芙烈達找到了一絲歡欣。她親自手寫每一張邀請卡。沒有落下任何人。所有這一生中認識的人，無論親疏，從

科約阿坎區的花販到美國最具影響力的朋友，都收到一張畫滿各種彩圖，並寫著相同內容的邀請卡。像個精力旺盛的孩子邀請班上所有的同學到家裡來敲破皮納塔[41]。

畫展的消息傳遍四方，蘿拉接到墨西哥各地記者的來電，也有來自美國和歐洲的。開幕式當天，一早就有成百上千的人潮在藝廊外等待大門開啟。這是她對這一天的記憶之一，不受控制。

然而，醫生的診斷已定，芙烈達‧卡蘿的健康狀態太糟了。她收到正式的禁令，禁止下床。

迪亞哥還記得她那狂妄的笑容，還有那一雙被飢渴的火焰點燃的眼神，他曾在二十一歲的芙烈達臉上看過這雙眼，就在她對他說這句話時：「Mi amor（我的愛，親愛的），我們要這麼做……」迪亞哥記得安蓓雷斯路上等待女王終場一嘆的人潮，那些人來到這裡，在墨西哥娜芙蒂蒂[42]的畫作前徹夜歡唱、飲酒，就在他們焦急的熱情中，一個車隊在人海間開出了一條路，一輛破舊的卡車後方十幾

個男人恭敬地拉著緞帶，抬下一張巨大的四柱床，以鏡子和猶大裝飾著天篷和床上躺著的，是一動也不動，穿著華麗衣衫的 pintora（女畫家）芙烈達・卡蘿。

小芙烈達骨瘦如柴，猜不透的年齡，過分的濃妝豔抹，強行以彩色的面具遮蓋疲憊的臉色；小芙烈達前一晚才喝下大量的龍舌蘭強制所有的痛苦回流；到場的民眾摸著她的床、她的裙襬和她戴滿戒指的手，彷彿是摸到擁有魔法的聖人，又像是偷走一塊無形的東西。這些，迪亞哥都記得。

他的小女巫芙烈達正拚盡最後一點力氣，出席她個人成就的高峰，熱情、昂揚，像是第一次接受成人發自內心的讚美而雀躍不已的 niña（小女孩）。芙烈達要求更多的喧譁、更多的咒罵、更多的吉他、更多的人，再一根菸，再一杯酒，再一杯酒！她親吻每個臉頰和每張嘴，好為這一生的情感留下最後的紅印。

41 一種用碎紙糊成的空心紙雕，傳統上會在裡面裝糖果，在生日派對上敲破紙雕後會掉出來。

42 埃及法老阿肯納頓的王后，公認為埃及最有權勢與美貌的女人。

從十六樓墜下前，最後的 goodbye cocktail。

我誠摯地／以我的友誼和愛／邀請您／參加我卑陋的畫展。／晚間八點／（既然您有手錶）／我將在蘿拉・雅瓦瑞・布拉的藝廊恭候您到來。／藝廊位於安蓓雷斯路12號／面對馬路的大門將為您敞開／避免您迷了路／我只有一件事要說明。／我唯一要求的，是請您給我／最誠懇的意見。／您是受過教育的人／您的知識對我來說就是最好的回饋。／這些畫作／都是我親自創作的／它們就在牆上等待著／為我的兄弟們帶來快樂。／就這樣了，我的 cuate（老朋友）／我獻上誠摯的友誼／全心全意感謝您。／里維拉的芙烈達・卡蘿

迪亞哥記得他的芙烈達公主第一次徜徉在自己的畫作間，每一幅都是她怪誕且令人屏息的倒影。

迪亞哥記得其中一幅她在四零年代左右畫的作品，名為《破碎的脊柱》。那是張可怕卻又動人心弦的畫。芙烈達的頭髮散開，裸著的半身充滿挑逗意味，毫不害臊地露出完美的乳房。可是她的軀幹卻由一件背架支撐著，身上也釘滿了釘

子，就像在解剖檯上被剖了開來，驚恐地露出她的脊柱，可是那脊柱的模樣卻是

一根從古代建築上拆下的廊柱。

他，迪亞哥，從未畫過芙烈達的裸體，卻畫過那麼多其他女人的皮膚。

迪亞哥意識到，眼前只剩他和芙烈達的骨灰罈了，他溫柔地把罈子放進一張

嬰兒搖籃中。這張搖籃一直都在妻子的床邊，如此一來，她便能把最愛的娃娃放

在裡面，並付出她的母愛。她會給小娃娃唱搖籃曲、蓋被子。她有多少娃娃呢？

太多了。她住院時，也會交代迪亞哥如何在她不在的日子裡照顧娃娃。

而迪亞哥會照做。壯碩的迪亞哥會輕輕地為芙烈達的玩具蓋上被子。

他記得她死去的那個夜晚。

那一天，他一直守在她的床邊。醫生一再提醒：「迪亞哥，她病得很重。」

「我知道。」

「我也知道，可是她真的病得很重。」

入夜後，她把一個為他們結婚紀念日而買的戒指送給他。

「芙烈達，還有三個星期，拜託不要現在給我。」

「要，今晚是個好日子。」

芙烈達入睡了，她的呼吸非常平靜，迪亞哥的手指撫過她的唇，就好像畫出一個吻，然後站了起來。走出房門前，他轉過身，聽見一個細小的聲音喃喃自語：

「*Mi amor, mi único amor, mi gran amor, ahora apaga la luz y cierra la puerta.*」（我的愛，我唯一的愛，我的最愛，關上燈吧，也關上門。）他沒有回到床邊，關上了燈和門，回到聖安捷工作。

迪亞哥記得，芙烈達火化時，因為高溫，她的身體突然直立了起來。她筆直地坐在木柴間，看著所有的生者，一頂火冠在她濃密的頭髮上跳動。

他發現，自己從未對她說過，這份愛情，是他一生中最美好的事，而現在已經太遲了。他還記得芙烈達·卡蘿經常會說出一些只有芙烈達·卡蘿才說得出口的話：「肥仔，死亡只是存在的一個程序而已，對吧？」或者是「我們每一秒都在死去，所以啊，親愛的，如果沒有做點快活的事就這樣離開世界，未免太不值

得了，不是嗎？」還有「如果我們瘋狂地愛上一個人，就要趕緊說出來，不然我們就要死了，不是嗎？」

他看見芙烈達的雙眼。

那明亮的黑眼珠。

我希望望妳離開的時候是快樂的。

他倒了兩杯 Tapatío 龍舌蘭 [43]。酒滿到杯緣。這一款酒和藍色龍舌蘭都是芙烈達的最愛。接著，他拿起兩個酒杯互相敬酒後，喝下其中一杯，酒精燃燒著他深不見底的憂傷。接著，他又把另一杯倒在地面，再緩緩地將杯子倒置在桌面上。

「別擔心，我一生的愛，妳永遠不必再躺下了。」

迪亞哥打開骨灰罈，伸手抓了一把骨灰。他緊緊地抓牢，深怕骨灰隨風飛逝，

然後，他閉上眼，一口嚥了下去。

43 Tapatío 是墨西哥的龍舌蘭產區，意思是來自瓜達拉哈拉的人。

書中以標楷體及斜體標示之字句，除了表示強調語氣，皆取自以下內容，或取自芙烈達・卡蘿與迪亞哥・里維拉本人。

華特・惠特曼《草葉集》（*Leaves of Grass*）。
「試著找到他物」，摘自查爾斯・波特萊爾〈旅航〉（*Le voyage*）。
「房子就像主人的另一張臉」，引述自法國現象學家古斯朵夫。
「黯淡的星辰」，摘自查爾斯・波特萊爾〈音樂〉（*La musique*）。
「剩下的都無關緊要」，靈感取自法國象徵派詩人，最偉大且獨一無二的保爾・魏爾倫：「而其餘的一切都無關緊要。」我的摯愛。

誠摯感謝以下人士的審閱：Albéric de Gayardon, Virginie Hagelauer, Olivier Jacquemond, Clairede Vismes, Clémence Witt, Pierre Berest.

感謝 Patrick Mahuet 和 Olivier de Solminihac 對本書的仔細校對。

深深感謝 David Simonetta 美麗的芙烈達畫作，以及 Hani Harbid 對本書的設計與用心。

特別感謝 Stock 出版社的小精靈們：Manuel Carcassonne, Alice d'Andigné, Debora Kahn-Sriber, Vanessa Retureau.

用書封與內頁說話

在收到這本書的書稿前就不斷思索，該呈現的是什麼樣的畫面呢？市面上關於芙烈達的書籍如此之多，而我又是這麼喜歡這些故事，如何做出差別與打動人心成了最大的目標。

書封與書腰配色靈感來自墨西哥國旗。內頁大量使用黑色呼應書名。而手寫英文字，則是想傳達那些書中的炙熱情感到每位觀者心中。

與芙烈達一樣，相信（也希望）我們都做著自己熱愛的事，忠於自己，過著自己喜歡的生活。

同為如此熱烈與感性之人，能擁有共鳴是如此的美好。

　—平面設計師
　高郁雯

國家圖書館出版品預行編目資料

世上沒有純粹的黑：芙烈達的烈愛人生/克萊
兒.貝列斯特(Claire Berest)作；許雅雯譯. --
臺北市：三采文化, 2021.04
　　面；　公分. -- (iRead；136)
譯自：Rien N'est noir.
ISBN 978-957-658-486-2(平裝)

1.卡蘿(Kahlo, Frida, 1907-1954)
2.畫家 3.傳記 4.墨西哥

940.99549　　　　　　　110000017

◎封面圖片提供（front cover image）：
©robin.ph / Shutterstock.com

◎內頁圖片提供（layout image）：
©Bitcoin / Shutterstock.com

◎內頁照片提供（photos）：
P2-3：©vkilikov / Shutterstock.com
P4-7：Satori © 123RF.com
P8-9：©Hans-Georg Roth /gettyimages
P10：©Bettmann/gettyimages

suncolor
三采文化集團

iREAD 136

世上沒有純粹的黑：
芙烈達的烈愛人生

作者｜克萊兒‧貝列斯特（Claire Berest）　　譯者｜許雅雯
主編｜喬郁珊　　版權負責｜杜曉涵　　章名頁西語審訂｜陳小雀
美術主編｜藍秀婷　　封面設計｜高郁雯　　內頁設計｜高郁雯
內頁排版｜菩薩蠻數位文化有限公司　　校對｜黃薇霓

發行人｜張輝明　　總編輯｜曾雅青　　發行所｜三采文化股份有限公司
地址｜台北市內湖區瑞光路 513 巷 33 號 8 樓
傳訊｜TEL:8797-1234　FAX:8797-1688　　網址｜www.suncolor.com.tw
郵政劃撥｜帳號：14319060　戶名：三采文化股份有限公司
本版發行｜2021 年 4 月 1 日　定價｜NT$500

suncolor

suncolor